그림값 미술사

일러두기

• 외국의 인명, 지명 등은 국립국어원 외래어 표기법 규정에 따라 적었습니다. 단, 고전과 근대의 인명 중 일상적으로 굳어져 통용되는 경우에는 그대로 표기했습니다.

• 인명이 처음 나올 때는 풀 네임으로 기재했으며, 특히 현대 작가의 경우에는 풀 네임을 한 번 이상 적었습니다.

• 작품 캡션은 작가명, 〈작품명〉, 제작 연도, 제작 기법(재료), 크기(가로×세로), 소장처(소재지) 등의 순서로 표기했습니다.

• 〈작품명〉은 한글, 원제 순으로 표기했습니다.

• 작품 캡션 내 소장처가 표기되지 않은 것은 모두 개인 소장 작품입니다.

• 예술 작품의 제목은 〈 〉, 도서명은 『 』, 신문 및 잡지명은 《 》, 노래 제목 등은 「 」로 구분했습니다.

• 작품 가격은 거래 연도보다 현재의 가격으로 표기하는 게 현실감이 있을 듯해, 이 책의 발간 시점 환율을 기준으로 달러는 1,300원, 유로는 1,450원, 파운드는 1,700원으로 산정했습니다. (단, 프랑스 프랑은 2002년 유로화로 통합되었기에 당시 환율인 200원을 적용했습니다.)

• 이 책에 실린 일부 작품은 SACK를 통해 ADAGP, ARS, Warhol Foundation, DACS, Picasso Administration과 저작권 계약을 맺은 것입니다. 저작권법에 의하여 한국 내에서 보호를 받는 저작물이므로 무단 전재 및 복제를 금합니다.

그림값 미술사

이동섭 지음

부자들은 어떤 그림을 살까

몽스북
mons

Contents

그림값으로
미술사를 살펴보다

동네 술집에서 술을 마시던 어느 화가가 건너편 테이블에 앉은 이웃 할아버지를 보고 화들짝 놀랐다. 그분에게 갚지 않은 돈이 있다는 것이 생각났기 때문이다. 수중에 돈이 없던 화가는 곧바로 화실로 달려가 손수레에 자신의 그림들을 가득 싣고 그 할아버지 집으로 갔다.

"어르신, 저는 그 돈을 갚을 수가 없습니다. 돈 대신 이 그림들을 가지시길 바랍니다. 이 그림들로 이익을 보실 수 있을 겁니다!"

화가는 진솔하게 사과했다. 할아버지는 사과만 받아들였다.

"됐소. 그냥 돈은 받은 셈 치겠소."

그는 낙심한 채 수레를 끌고 돌아왔다. 한편 이 광경을 지켜보던 할머니는 화가가 떠난 뒤 이렇게 말했다.

"여보, 그 수레라도 받지 그랬어요."

이 이야기 속 할아버지의 이름은 뉘마 크로앵, 화가는 빈센트 반 고흐이다.[*] 사실 여부는 불분명하나, 할아버지의 후손은 선조의 착한 심성이 좀 아쉬울 수도 있겠다. 그 그림들을 받아서 지금껏 갖고 있었다면 아마도 1,000억 원은 훌쩍 넘어 고흐의 말대로 막대한 이익을 보기 때문이다.

이웃 할아버지도 갖지 않으려던 고흐의 그림이 지금은 미술 시장의 슈퍼스타가 됐다. 그사이에 무슨 일이 있었을까? 고흐의 그림은 그대로인데, 그림의 가격을 결정하는 모든 요소가 완전히 변했기 때문이다. 그림은 미술사만으로 이해되나, 그림값이 결정되는 미술 시장은 미술사, 경제학, 역사학, 심리학, 언론학 등을 종합적으로 살펴봐야 이해된다. 이 책에서는 미술 시장에서 가장 중요하게 고려되는 9가지 요인과 그에 해당하는 사례들을 함께 소개한다. 수록된 요인

* 1990년 5월 23일에 발행된 지역 신문 《발 두아즈Val d'oise》에 실린 사연을 대화체로 재구성했다.

들의 순서가 중요도의 순위는 아니지만, 차례대로 읽어나가는 쪽이 그림의 가치와 미술 시장의 특성을 보다 쉽게 이해할 수 있을 듯하다. 아울러 억만장자들이 사고파는 천문학적 가격의 그림들이 반드시 역사적으로 중요하거나 모두가 좋아할 만한 작품은 아니라는 점도 알게 될 것이다.

미술사는 높고 거대한 산과 같아서 정상에 이르는 길은 여럿이다. 그림값을 길잡이 삼아, 나는 서양 미술사의 정상에 이르는 새로운 등산로를 소개한다. 한 번에 완주해도 좋지만, 중간중간 화가의 애틋한 사연과 아름다운 그림들도 천천히 음미하길 바란다. 그것은 버려지는 시간이 아니라 미술에 대한 안목이 깊어지는 과정이다. 지식은 마음으로 전해져야 온전히 내 것이 된다.

2024년 늦여름
이동섭

VIP의 소장작

전 세계의 VIP들이 사랑한 화가

앙리 마티스

부동산 중개인과 집을 보러 가면 때로 "여기 누가 사셨는지 아시죠? 알고 오셨죠? ○○○ 님 집이었잖아요."라는 말을 들을 때가 있다. 이런 언질은 마법 지팡이가 되어 평범했던 집을 비범한 공간으로 부활시킨다. 성공한 사람이 살았던 집에 내가 산다고 해서 내 사업이 성공할 논리적인 연관 관계는 전혀 없음을 알면서도, '그래도 같은 값이면……'이라는 기대로 마음은 날뛴다. "그래서 프리미엄이 좀 붙어요, 아시죠?" 마법의 효과를 돈으로 귀결시키는 영민한 자들이 넘치는 자본주의 사회에서 미술 시장도 다르지 않다.

프랑스 출신의 인기 화가인 앙리 마티스Henri Matisse(1869~1954)의 〈뻐꾸기들, 푸른색과 분홍색 양탄자 Les coucous, tapis bleu et rose〉도 이런 효과를 톡톡히 봤다. 집이 좋아야 '유명인 프리미엄'이 붙듯이, 그림도 미술사적 가치부터 의심의 여지가 없어야 한다. 마티스는 어떨까?

야수주의는 회화의 록 음악이다

마티스가 그림을 시작한 계기는 동화와 닮았다. 법률 사무소에서 일하던 마티스는 맹장 수술로 입원 중이었다. 어머니는 그림이라도 그리면서 시간을 보내라며 스케치북과 물감 등을 선물했다. 마티스는 물감통에 그려진 풍경화를 모사하면서 그림에 빠졌고, 결국 법률가를 포기하고 화가가 되기로 결심했다. 20대 중반에 화가 수업을 받기 시작했지만 타고난 재능과 열정으로 곧 화실에서 두각을 드러냈고, 프랑스 상징주의 화가 귀스타브 모로Gustave Moreau의 눈에 들 정도로 인정받았다. 당시의 스타였던 인상파의 거장 클로드 모네Claude Monet와 오귀스트 르누아르Auguste Renoir처럼 마티스도 자기만의 그림 세계를 구축하기 위해 고군분투했지만 결실은 쉽게 얻어지지 않았다. 그런 그에게 1905년은 결정적인 해였다. 색을 집중 연구하던 마티스는 당시 새롭게 등장한 조르주 쇠라Georges Seurat와 폴 시냐크Paul Signac의 파격적인 점묘파의 기법을 수용해서 〈호사, 정적, 일락Luxe, Silence, Volupté〉을 완성했다. 색으로 만든 점들이 눈부신 효과를 자아내는 이 작품으로 마티스는 '독립 화가전Salon des Indépendants'에서 상을 받았다. 마침내 자기만의 스타일을 인정받은 것이다.

이후 마티스의 그림은 야수주의fauvisme라 불렸고 그는 단숨에 화제의 중심에 섰다. '야수파'라는 말을 누가 가장 먼저 했는지에 대해서

는 주장이 엇갈린다. 미술 평론가 루이 보셀Louis Vauxcelles이 마티스의 동료인 알베르 마르케Albert Marquet(1875~1947)의 작품을 보며 자신이 야수들 가운데 서 있는 것 같다고 한 말에서 비롯됐다는 일반론에 화가 조르주 루오Georges Rouault(1871~1958)는 다른 주장을 펼친다. 마티스가 당시 가을마다 열리던 화가들의 연합 전시회인 '살롱 도톤느Salon d'Automne'의 '혁명' 전시장에 들어서면서 그곳을 '야수의 무리'라고 감탄한 것이 시초라는 것이다. 누가 먼저 말했든지 화가와 평론가 모두 같은 것을 느꼈다는 점이 중요하다. 그만큼 마티스는 기존에 없던 새로운 양식으로 그림을 그렸던 셈이다. 마침내 '마티스 부인'이란 별칭으로도 유명한 〈초록색 줄무늬La Raie verte〉에서 마티스는 색채의 조화를 완벽하게 구현해 냈다.

배경의 초록, 빨강, 분홍은 선홍빛 셔츠와 검은 외곽선으로 담은 머리카락의 보라색으로 연결되고, 콧대의 초록이 중심을 잡는다. 다소 복잡한 듯한 구성이지만, 강한 색들끼리 부딪혀 색의 에너지로 활기찬 리듬을 빚어낸다. 이 그림을 보고 당대 사람들은 마티스의 거침없는 색채 감각에 놀랐고, 사람의 얼굴에 여러 색을 겹친 비사실적인 표현에 충격을 받았다('아무리 그래도 사람 얼굴인데 어떻게 저렇게 마구 칠하지!'). 마티스는 인간의 얼굴을 풍경이나 사물처럼 취급했는데, 이로써 그가 그림으로 말하고자 하는 바는 명확해진다. '내게 세상은 색이고, 내 그림의 힘은 색채의 힘이다.' 이런 면에서 마티스

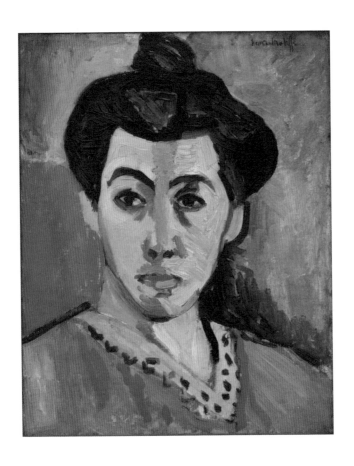

마티스, 〈초록색 줄무늬La Raie verte〉, 1905년, 캔버스에 유채,
40.5×32.5cm, 덴마크 국립미술관(덴마크 코펜하겐)

의 다음 말은 쉽게 이해된다.

"내가 색채들을 병렬시킬 때, 그들은 음악의 화음이나 조화와 같은 색채의 살아 있는 화음이나 조화 속에 결합되지 않으면 안 된다."

즉 마티스의 그림은 원색을 이용해 작곡한 강렬한 음악으로 비유할 수 있다. 예를 들어 〈초록색 줄무늬〉는 전자 기타와 드럼의 반주에 리드 보컬이 고음까지 쭉쭉 뻗어 가는 퀸Queen의 「위 윌 록 유We will rock you」나 「보헤미안 랩소디Bohemian Rhapsody」, 들국화의 「행진」이나 무한궤도(신해철)의 「그대에게」처럼 호방하면서도 조화로운 소리의 힘으로 사람을 사로잡는 곡과 같다. 이처럼 마티스는 서양 미술사에서 최초로 색채의 원초적인 힘을 이용해 독창적인 작품을 완성했다. 그래서 동시대의 파블로 피카소Pablo Picasso(1881~1973)는 물론이고 이후에 등장하는 표현주의와 추상주의에도 영향을 끼쳤다. 한마디로 마티스는 서양 미술사에서 미술사적 가치가 분명한 화가다.

유명 화가의 평범한 작품도 비싸질 때가 있다

미술관과 그림 시장에서 가장 인기 있는 그림은, 단연 유명 화가의

대표작들이다. 그러나 그런 작품들은 대부분 이미 미술관이 소장하고 있어 경매 시장에 나올 가능성이 거의 없다. 이런 이유로 현대 이전의 인기 화가의 작품이 미술 시장에 나오면 대표작이 아니어도 컬렉터들의 경쟁이 심해지기도 하는데, 그런 점들을 고려해 경매 감정가가 정해진다. 그러나 가끔 예상가를 훌쩍 뛰어넘는 경우가 생긴다. 마티스의 다음 그림들처럼 말이다.

파란 테이블보에 마티스 특유의 아라베스크 문양이 춤추듯 그려져 있고, 고풍스런 흰 화병에 푸른 무늬와 노란 앵초, 민트색 벽과 붉은색 기둥 등 색채로 공간을 구현해 냈다. 딱 봐도 마티스의 개성이 도드라지는 정물화다. 이 작품은 2009년 2월 경매에서 예상가를 훌쩍 넘겨 무려 3,590만 유로(약 520억 원)에 팔렸다. 무슨 이유 때문일까?

결정적인 이유는 이 그림이 그 유명한 이브 생 로랑Yves Saint Laurent과 피에르 베르제Pierre Bergé의 컬렉션에 속해 있었기 때문이다. 패션 산업계의 스타이자 유명한 미술 컬렉터였던 이브 생 로랑이 죽고 나서 이뤄진 경매에서 그들이 내놓은 작품들이 모두 예상가를 넘겼는데, 그 가운데 〈뻐꾸기들, 푸른색과 분홍색 양탄자〉가 최고가를 기록했다. 패션업계의 전설적인 인물이 수집한 보물 속에 있었다는 이유 외에도 이 작품은 특별한 이력을 갖고 있었다. 생전의 이브 생 로랑

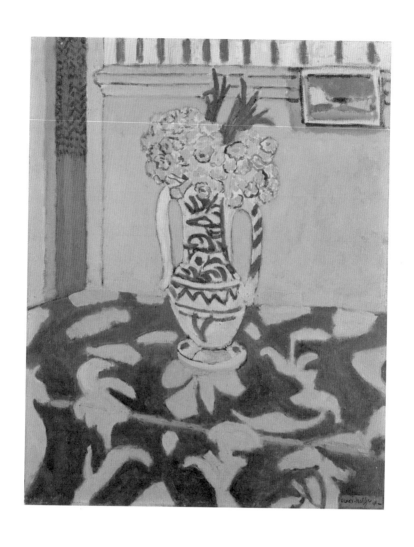

마티스, 〈뻐꾸기들, 푸른색과 분홍색 양탄자Les coucous, tapis bleu et rose〉,
1911년, 캔버스에 유채, 81×65.5cm

이 700점이 넘는 소장작들을 딱 한 번 공개했는데, 그때 이 그림 앞에서 사진을 찍었다. 이런 이유로 사람들은 이 정물화를 '생 로랑-베르제 컬렉션'의 대표작으로 여겼고, 구매자들의 경쟁은 치열해졌다.

그렇다면 누가 이 작품을 샀을까? 혹시 미술과 패션을 모두 좋아하는 엘브이엠에이치LVMH 그룹의 베르나르 아르노Bernard Arnault 회장이나 패션 브랜드 구찌Gucci가 속한 피피알PPR그룹과 예술품 경매 회사인 크리스티Christie의 프랑수아 피노François Pinault 회장이 새 주인이 되었을까? 나중에 밝혀진 바에 따르면, 구매자는 피노 회장의 옛 직원들이었다. 필립 세갈로Philippe Segalot와 프랑크 지로Frank Giraud는 뉴욕 크리스티에서 일했는데, 지로는 인상파와 근대 미술, 세갈로는 현대 미술 분야의 전문가였다. 둘은 2001년에 뉴욕과 파리에 근거지를 둔 예술 자문 회사를 설립한 아트 딜러였고, 마티스의 가치를 확신하고 공격적인 입찰로 마티스의 정물화를 차지했다.

이 작품이 다시 경매에 나온다면 상당히 놀랄 만한 베스트 오퍼Best offer(경매에 나온 작품에 대해 제시하는 가장 높은 가격)를 기록할 것이 분명하다. 패션 산업계의 VIP와 미술 경매업계의 VIP를 거쳤으니, 마티스 정물화 가운데에서도 스타이기 때문이다. 마티스의 작품 가운데 이런 사례가 또 있다.

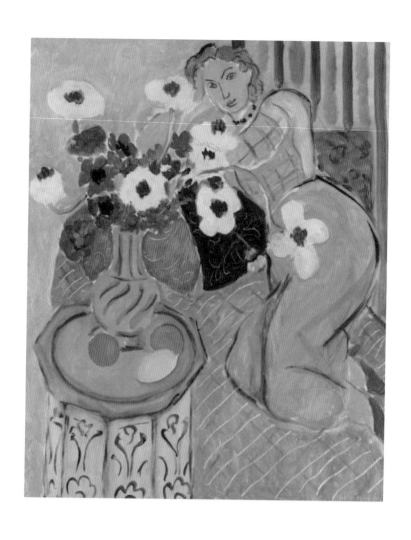

마티스, 〈오달리스크, 푸른색의 조화 L'Odalisque, Harmonie bleue〉,
1937년, 캔버스에 유채, 60.2×49.5cm

프랑스에서 이슬람 궁전의 하녀를 지칭하는 오달리스크는 보통 비스듬히 누운 누드로 많이 그려졌는데, 마티스는 통 넓은 북아프리카의 전통 바지를 입은 모습으로 그렸다. 좌측 하단의 모로코풍 탁자에 새겨진 아라베스크 문양은 마티스의 서명과 같을 정도로 자주 등장한다. 회색과 초록의 바탕색에 주황과 노랑, 하양과 보라 등의 색을 더한 그림은 상쾌하고 싱그러운 기운으로 가득하다. 야수주의 시기를 지나 고전주의로 회귀했을 무렵의 마티스의 특징이 잘 녹아든 작품으로, 2007년 11월 경매에서 3,364만 1,000달러(약 437억 원)에 팔렸다. 소장자가 누구였나 하면, 피카소와 조르주 브라크Georges Braque(1882~1963) 등 근대 미술의 탁월한 컬렉션을 구축한 전설적인 화상 폴 로젠버그Paul Rosenberg(1881~1959)다. 그가 마티스로부터 직접 구매해서 줄곧 그의 가족들이 소장했으니, 이 작품은 마티스의 그림 중에서도 남다른 이력을 지닌 셈이다.

명화는 비싼 부적: 신성하므로 비싸야 한다

천재적인 화가 마티스의 손길에 더해 천재적인 패션 디자이너 이브 생 로랑이나 역사적인 컬렉터 폴 로젠버그의 선택을 받은 그림이니까, 마티스의 작품 중에서도 특별한 지위를 갖는다. "아시죠? 누가 이

그림을 갖고 있었는지!" 이렇듯 미술이 아닌 분야의 유명인도 일종의 예술가로 인식하기 때문에, 구매자들은 그 그림에 창작자와 소장자의 재능이 합쳐진 마법이 깃들었다고 여기게 된다. 그래서인지 그것은 단순한 그림을 넘어서 일종의 신성한 기운을 품고 있는 성물聖物로 느껴지기도 한다. 즉 명작을 소유하면 그것이 지닌 힘이 자신에게 옮겨 온다는 믿음과, 마티스의 작품을 소유하면 마티스의 창조성과 독창성이 자신에게 전이된다는 믿음도 따라온다는 것이다. 심리학에 따르면 이런 종류의 감정 전이가 모든 수집 행위의 기본이다. 그래서 이브 생 로랑이나 이건희 회장이 가졌던 작품을 구매하면 마치 내가 그들이라도 된 듯한 기분에 휩싸이는 것이다. 여기서 궁금해진다. 사람들이 그림을 사는 또 다른 심리적인 이유는 무엇일까? 이에 대해 영화 〈시네마 천국〉의 감독 주세페 토르나토레는 〈베스트 오퍼Best offer〉를 통해 아주 흥미로운 이유를 제시한다.

돈으로 시계는 사도 시간을 살 수는 없다

〈베스트 오퍼〉 속 주인공 올드먼은 최고의 미술품을 최고가로 파는 유명 경매사인데, 친구가 없어서 혼자 생일 파티를 할 정도로 성격이 깐깐하고 고약하다. 그런데 그의 집에는 본인만 들어갈 수 있는 비밀

의 방이 있는데, 높은 천장의 드넓은 그 방에는 미술사를 빛낸 아름다운 여성 초상화들로 빼곡하다. 얼마 후 올드먼은 명작 초상화 속 여인이 현실에 나타난 듯 신비로운 여자를 우연히 만나게 되고, 점차 그녀에게 깊이 빠져든다. 사실 그녀는 올드먼의 습성을 잘 아는 사기 집단의 일원이었고, 그 사실을 알았을 때는 이미 그가 평생에 걸쳐 모은 작품들을 전부 잃은 후였다.

왜 올드먼은 아름다운 여인의 초상화들을 모았을까? 그것들을 사면서 무엇을 갖고 싶었던 것일까? 사실 물욕은 물건을 많이 가지려는 마음이 아니라, 그것이 상징하는 바를 갖지 못해 생기는 불안을 일시적으로 해소하는 진통제라고 한다. 올드먼Oldman(노인이란 뜻)에게 불안은 늙음이었고, 진통제는 젊음이었다. 그가 젊고 잘생긴 청년이 아니어서 미녀를 애인으로 갖지 못하니, 미녀 초상화를 모은 것이다. 하지만 돈으로 젊은 여인의 초상화는 살 수 있지만, 청춘을 살 수는 없었다. 돈으로 헬스 기구는 사더라도 건강은 사지 못하듯.

가장 명예로운 가문의 소장작

마크 로스코

〈화이트 센터White Center〉는 높이 205.8cm, 너비 141cm로, 몸집 있는 성인 남자도 충분히 품을 수 있을 정도로 넉넉한 크기다. 여기에 노랑, 진분홍과 하양이 사각형으로 큼직하게 자리 잡고, 그 사이사이와 배경에는 주황과 검정 등을 배치했다. 1950년에 마크 로스코Mark Rothko(1903~1970)가 그린 이 작품은 2007년 경매에서 7,284만 달러(약 950억 원)에 팔렸다. 통상 미술 경매 회사는 화가를 그의 주요 활동 시기를 기준으로 2차 세계 대전 이전과 이후로 분류하는데, 이 작품은 전후 작가의 작품들 가운데 최고가를 기록했다. 그래서 로스코는 '세상에서 가장 비싼 현대 화가'로 등극했다.

현대 미술 작품을 보면 나도 그릴 수 있겠다 싶은 작품이 많은데, 특히 로스코의 그림은 그런 이야기를 많이 듣는 편이다. 서너 가지

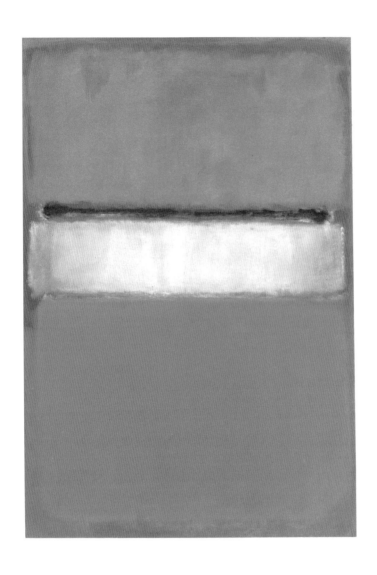

로스코, 〈화이트 센터White Center〉,
1950년, 캔버스에 유채, 205.8×141cm

색을 사각형으로 슥슥 칠하는 정도니, 따라 그리기도 어렵지 않기 때문이다. 그리기도 쉽고, 특수한 물감을 쓴 것도 아니고, 순금을 섞어 바르지도 않았는데 같은 크기의 캔버스에 순금을 촘촘히 붙인 것보다도 훨씬 비싸다. 도대체 무슨 이유로 〈화이트 센터〉는 피카소와 고흐의 대표작과 비슷한 가격에 팔렸을까?

색으로 영혼을 직접 강타하다

예술 작품은 크게 평범한 작품, 탁월한 작품, 영혼을 울리는 작품으로 나눌 수 있다. 손의 기술만 뛰어난 화가는 관람객의 눈을 잠시 사로잡는 평범한 작품을 그리고, 손과 눈(관찰력)이 빼어난 화가는 감탄을 자아내는 탁월한 작품을 만든다. 그리고 로스코처럼 영혼을 울리는 작품을 그리는 화가는 인간에 대한 통찰력을 갖고 있다.

　로스크의 통찰력은 무엇이었을까?

　치열한 경쟁과 휴식 없는 삶에 매몰된 채 매일을 살아가는 현대인은 잠시라도 마음 편히 쉬며 영혼을 다독이고 싶어 한다. 이들의 바람을 간파한 로스코는 그림으로 영혼을 치유하고자 했다. 그것을 어떻게 그림으로 표현했을까?

로스코는 색채의 힘에 집중했다. 이를 효과적으로 전달하기 위해 로스코는 먼저 사각형들을 화폭에 그리고 나서 각각에 색을 얇게 여러 번 겹쳐 칠했다. 특히 그는 사각형의 테두리를 뭉개지듯 흐릿하게 처리했는데, 그로 인해 사각형의 색채 조각들이 마치 하늘에 뜬 색깔 구름처럼 관람객들의 마음을 신비로운 일렁임으로 물들인다. 그래서 로스코의 그림을 직접 마주하면 캔버스 안의 색깔이 캔버스 밖으로도 이어져 남녀노소 누구나 색깔의 영향력에 속하는 느낌에 젖어든다. 이렇듯 로스코의 그림은 우리에게 '자, 이 그림을 통해 당신들이 원했던 영혼의 휴식 시간을 가지세요!'라고 속삭인다. 이것이 색의 힘을 관람객들에게 직접 전달하는 로스코의 '색면色面 추상화'다.

색채의 종교화

"그림은 기적적이어야 합니다. 그림이 완성되는 순간, 화가와 작품 사이의 친밀감은 끝납니다. 이제 화가는 외부인입니다. 화가와 관람객들에게 그림은, 영원히 계속되는 필요에 대한 신의 계시 혹은 예상하지 못했고 전례 없는 해결책이어야 합니다."[*]

[*] Mark Rothko, "The Romantics were Prompted…," Possibilities, New York, No. 1, Winter 1947-48, p. 84

마크 로스코가 1940년대 후반에 했던 말이다. 이 시기에 로스코는 초기의 사실주의적 화풍을 떠나 색면 추상화로 넘어간다. 19세기 독일을 대표하는 낭만주의 화가 카스파르 다비드 프리드리히Caspar David Friedrich(1774~1840)가 당시에 가장 수준 낮은 그림으로 취급받던 풍경화를 가장 신성했던 종교화의 경지로 끌어올렸듯이, 로스코는 색깔을 이용해 인간의 마음을 뒤흔드는 현대적인 종교화를 완성했다. 누구라도 따라 그릴 수 있겠다는 비아냥에 로스코는 "설령 그릴 수는 있더라도 생각이나 감정 등의 깊은 차원의 정서는 전달할 수 없다."고 반박했다. 아무리 조화가 생화와 닮아도 조화에는 향기가 없는 법이다.

그렇다면 로스코의 색면 추상화 작품들은 모두 비슷한 가격대일까? 2019년 11월의 소더비에서 〈빨강과 파랑Blue over Red〉은 2,646만 1,000달러(약 340억 원)에 낙찰됐다. 크기와 제작 연도 등이 다르긴 하지만, 물가 상승률 등을 고려해도 〈화이트 센터〉가 세 배 이상이나 비싸게 팔렸다. 무슨 차이 때문일까?

같은 작가의 비슷한 작품, 하지만 놀라운 가격 차이

우선 〈화이트 센터〉를 그린 1950년도는 로스코가 사실주의와 여러 스타일의 추상화를 거쳐서 마침내 색면 추상화를 발견한 해였다. 그래서 로스코의 1950년도 작품들은 미술사에서 특별한 지위를 차지한다. 특히 〈화이트 센터〉는 그의 대표작 가운데 하나이며, 마크 로스코와 관련된 주요 전시에 출품된 이력도 많다. 스타 화가의 스타 작품인 셈이다. 여기에 또 다른 중요한 요소가 더 있다. 작품의 소장 이력이다.

소장자들만 놓고 보자면, 로스코 작품 가운데 이보다 더 명예로운 작품은 찾기 어려울 정도다. 바로 미국의 석유 재벌가이자 뉴욕 현대 미술관Museum of Modern Art(이하 모마MoMA) 설립에 결정적인 기여를 한 록펠러 가문의 소장작이기 때문이다. 2007년 경매 당시 〈화이트 센터〉의 판매자는 미국의 사업가이자 은행가인 데이비드 록펠러David Rockefeller(1915~2017)였다. 그는 록펠러 그룹의 창업자인 존 록펠러의 손자이자, 모마 건립을 가능하게 만든 소장품과 돈을 기부한 애비 록펠러의 아들이다. 그림을 수집하는 안목과 노력, 그것을 사회에 환원하는 방법에 이르기까지 록펠러 가문은 예술을 사랑하는 미국 상류층의 모범 사례와 같다. 이런 명예로운 가문이 소유했던 작품이니,

〈화이트 센터〉는 단순히 그림 한 점 이상의 특별한 의미를 갖는다. 이런 이력과 이야기를 가진 작품이어서인지 구매자는 카타르의 국왕 하마드 빈 할리파 알사니Hamad bin Khalifa al-Thani(1952~)였다. 미국의 석유왕 가문에서 카타르의 국왕에게 옮겨 갔으니, 언젠가 경매에 나온다면 〈화이트 센터〉는 상당히 놀라운 가격을 기록할 듯하다. 참고로 데이비드 록펠러는 모마의 명예 회장 재직 시 자신이 죽으면 1억 달러(약 1,250억 원)를 모마에 기증하겠다고 약속했었다. 그는 약속을 지켰고, 2018년부터 모마에서는 문화와 시민 활동에 앞장선 사업가에게 수여하는 '데이비드 록펠러 상David Rockefeller Award'을 수여하고 있다.

한편 2023년 11월 경매에서 로스코의 〈무제(노랑, 주황, 노랑과 연한 주황)〉은 4,641만 달러(약 600억 원)에 팔리면서 2023년에 이뤄진 전체 경매가에서 8위(판매 총액 기준 100명 가운데 13위)를 차지했다. 마크 로스코 그림값은 21세기 들어 꾸준히 상승세를 이어가고 있다.

특별한 장소는 작품을 비싸게 만든다

카날레토(안토니오 카날&베르나르도 벨로토)

하나의 틀에서 제작된 7개의 조각 작품은 모두 같은 가격일까? 아니다. 알베르토 자코메티Alberto Giacometti(1901~1966)가 살아 있을 때 찍어낸 작품은, 그가 죽은 후에 만들어진 것보다 비싸게 팔렸다('다 빈치를 무너뜨린 근대 미술의 아버지 - 에두아르 마네' 참조). 창조자가 살아 있을 때 만들어진 작품에만 작가의 신성한 기운이 깃들었다는 믿음이 작용했고, 그런 차별성이 가격에 반영됐기 때문이다. 유명인의 소장작도 같은 맥락이다. 그렇다면 사람이 아닌 장소도 그런 믿음을 만들어낼 수 있을까?

베두타, 수학여행의 기념품

이탈리아어로 '전망', '조망', '외관'을 뜻하는 베두타veduta는 세밀한 도시 풍경화를 가리키는 말이다. 요즘으로 치면, 유명 관광지에서 파는 기념 포스터나 엽서와 같다. 베두타는 그랜드 투어Grand Tour로 인해 유행했다. 르네상스 말기부터 고대 그리스와 로마에 대해 잘 알아야만 교양인 대접을 받았다. 그래서 영국 젠트리Gentry(귀족 지위는 없었으나 가문의 휘장은 사용하도록 허용 받은 중간 계층)들은 해당 분야의 전문가들을 개인 교사로 삼아서 가르침을 받았는데, 어느 정도 공부가 끝나면 배운 내용을 직접 보고 느끼기 위해 수학여행을 떠났다. 이것을 그랜드 투어라 불렀다. 17세기 중반부터 19세기 중반까지 유행했는데, 특히 1738년 나폴리 근처의 헤라쿨라네움과 1748년 폼페이 유적지가 발굴되며 유럽 전역에 고대 로마 문화에 대한 관심을 촉발시켰고, 유럽의 청년뿐만 아니라 미국 부유층들도 그랜드 투어 열풍에 동참했다.

가장 인기 있는 도시는 로마와 베네치아였다. 역사의 현장인 로마의 건축물들은 반드시 둘러봐야 했고, 베네치아는 유럽 미술의 중심지이자 건물과 운하가 어우러진 이국적인 풍경으로 사랑받았다. 그랜드 투어 참가자들은 역사적인 현장에 자신이 와 있던 바로 그 순간

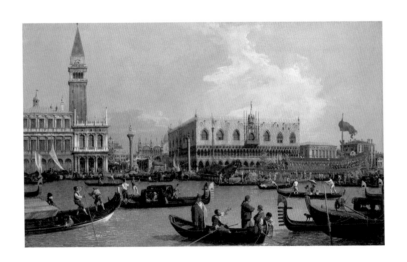

카날레토, 〈그리스도 승천일, 귀환하는 부친토로Return of the Bucentoro to the Molo on Ascension Day〉, 1733~1734년경, 캔버스에 유채, 76,8×125,4cm, 영국 왕실 컬렉션(영국 런던 버킹엄 궁전)

을 그림으로 남기고 싶었다. '내가 거기 가봤더니 이렇게 생겼더라.' 오늘날 유적지 앞에서 기념사진을 찍는 것과 다르지 않다. 베두타는, 요즘 돈으로 환산하면 수십억 원이 드는 그랜드 투어에서 경험한 뜻 깊은 순간들의 기록물이자, 본국으로 돌아가서 사람들에게 자신의 경험담을 풀어놓을 때 필요한 자료물이었고, 고국의 지인들에게 주는 최적의 선물이었다.

베두타계의 슈퍼스타 카날레토

베두타의 대표 화가는 두 명의 화가를 아우르는 이름인 '카날레토 Canaletto'다. 안토니오 카날Antonio Canal(1697~1768)과 그의 조카이자 제자인 베르나르도 벨로토Bernardo Bellotto(1721~1780)다. 베르나르도 벨로토는 카날의 그림을 이어 나갔는데, 특히 그는 건축물의 세부 묘사를 아주 탁월하게 해냈다. 둘의 그림의 차이가 크지 않고 한 가족이기 때문에 묶어 '카날레토'라 부른다. 그들은 베네치아의 운하와 건물이 어우러진 풍경을 소재로 엄격한 원근법을 적용하여 정확한 공간감을 확보하고, 빛과 어둠의 대비를 생생하게 표현해 냈다. 즉 사진으로 찍은 듯 생생한 현실성을 그림으로 그려서 아주 인기가 높았다. 베두타의 구매자는 대부분 외국인이었기 때문에, 베네치아의 각

종 기념일의 풍경과 운하, 곤돌라 등 베네치아만의 독특한 풍경은 물론이고 두칼레 궁전, 리알토 다리, 산 마르코 대성당 등 유명한 건축물을 화면 속에 그려 넣어야 잘 팔렸다. 카날레토의 대표작인 〈그리스도 승천일, 귀환하는 부친토로Return of the Bucentoro to the Molo on Ascension Day〉 등은 엄격한 사실성과 당시 풍습을 확인할 수 있어 역사적 사료로도 가치가 높다. 부친토로는 매년 베네치아에서 예수 승천일을 기념하기 위해 성대하게 치러지는 행사에 이용되었던 배의 이름이다. 화면 오른쪽에는 베네치아의 도제(국가 원수) 관저로 사용됐던 두칼레궁이 보이고, 그 앞에 붉은색 깃발을 펄럭이는 배가 부친토로다. 주변 건축물과 산 마르코 광장부터, 곤돌라를 타고 있는 다양한 사람들의 묘사까지 아주 생생하여 마치 한 장의 잘 찍은 다큐멘터리 사진 같다.

딱 한 가지 이유로 비싸진 그림

이런 사정으로 베두타는 유럽 곳곳의 미술관과 성, 저택 등에 소장되어 있고, 전해지는 작품이 많은 데다가 그려진 풍경도 대부분 비슷비슷하다. 하지만 카날레토의 〈베네치아, 발비 궁전에서 리알토 다리까지 동북쪽에서 바라본 대운하Venezia, il canal grande verso nord est, da palazzo

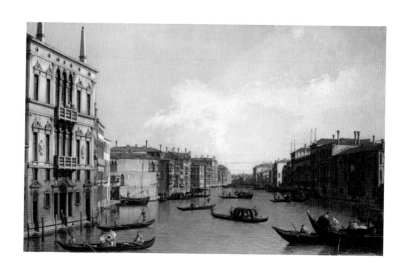

카날레토(안토니오 카날),

⟨베네치아, 발비 궁전에서 리알토 다리까지 동북쪽에서 바라본 대운하

Venezia, il canal grande verso nord est, da palazzo Balbi al ponte di Rialto⟩,

1733년경, 캔버스 유채, 86.6×138.4cm

Balbi al ponte di Rialto〉의 경매가는 기존의 카날레토 가격 대비 놀라운 수준이었다. 2005년 7월 경매에서 무려 3,274만 6,478달러(약 420억 원)에 팔리면서 카날레토의 작품 가운데 최고가를 갱신한 것이다. 베두타계 최고 스타의 꽤 큰 크기의 그림이라는 점을 감안하더라도, 이 작품이 마네의 귀한 초상화('다빈치를 무너뜨린 근대 미술의 아버지 – 에두아르 마네' 참조)나 마티스의 〈오달리스크, 푸른색의 조화〉('전 세계의 VIP들이 사랑한 화가 – 앙리 마티스' 참조)와 비슷한 가격에 거래된 점은 대단히 의외였다. 특히 2023년 1월에 빌 게이츠와 함께 마이크로소프트사를 창업한 사업가인 폴 앨런Paul Allen (1953~)이 갖고 있던 비슷한 크기의 카날레토의 다른 작품은 단지 270만 달러(약 34억 원)에 낙찰됐었다. 무슨 이유 때문일까?

이 작품이 걸려 있던 장소를 주목해야 한다. 이 그림은 1730년경에 당시 영국 총리였던 로버트 월폴 경이 런던 다우닝가 10번지의 총리 관저에 걸기 위해 구매했다. 그때부터 경매에 나오기 직전까지 계속 그곳에 있었으니, 이 풍경화는 영국에서 가장 확실한 소장처에 걸렸던 그림이자, 수백 년 동안 영국 권력 핵심부의 교체를 지켜본 상징적인 증인이기도 했다. 이처럼 영국 총리 관저라는 특별한 공간의 오라aura가 카날레토의 베두타에 덧씌워지면서, 그림에 대한 컬렉터들의 평가가 달라졌던 것이다. 때로는 소장처가 작품을 특별하게 만든다.

그림값 결정 요인 2

희귀성

귀하니까 비싸다

레오나르도 다빈치와 미켈란젤로 부오나로티

영국의 현대 예술가 데이미언 허스트Damien Hirst(1965~)는 〈신의 사랑을 위하여〉를 300년 된 인간의 실제 해골과 총 8,601개의 다이아몬드를 이용해 만들었다. 허스트가 공개한 작품 제작 비용에 따르면, 재료비와 기술자들의 인건비를 합친 제작비는 2,000만 파운드(약 350억 원)였다. 그렇다면 이 작품에 허스트가 붙인 가격은 얼마였을까? 지금은 얼마 정도에 거래될까? 답을 이해하려면 미술품의 가격을 결정하는 여러 요인을 알아야만 한다. 그 가운데에서도 가장 중요한 요인이 레오나르도 다빈치Leonardo da Vinci(1452~1519)의 데생에도 작용한다.

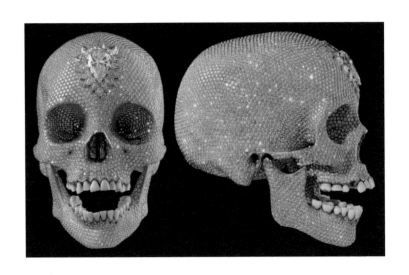

데이미언 허스트, 〈신의 사랑을 위하여For the Love of God〉,
2007년, 17.1×12.7×19.1cm

⟨말과 기수Horse and Rider⟩의 값은 얼마일까? 책에 인쇄된 11.9 ×
7.9cm가 작품의 실제 크기다. 지금으로부터 540여 년 전에 다빈치가
그린 이 데생은 2001년 경매에서 1,145만 7,160달러(약 149억 원)에
낙찰됐다. 면적으로 계산하면 총 96cm²인데, 가로세로 1×1cm당
1억 5,000만 원 정도에 이른다. 왜 이렇게까지 비쌀까?

레오나르도 다빈치는 서양 미술사의 왕좌를 차지한 ⟨모나리자La
Joconde⟩의 화가이나, 전해지는 작품은 15점 정도로 극히 적다. 그마저
도 루브르 미술관, 우피치 미술관, 바티칸 미술관 등에 소장되어 있
어 시장에 매물로 나올 가능성이 거의 없다. 지난 30년 동안 경매에
나온 작품 수가 5점도 안 되니, 개인이 그의 그림을 소장하기는 불가
능에 가깝다. 화가는 귀하고, 그림은 드물다. 그나마 접근이 가능한
분야가 데생이다.* ⟨말과 기수⟩도 유명 컬렉터 존 니콜라스 브라운이
1928년 구매해 보관하다가 그의 가족이 2001년에 경매에 내놓았다.
그렇다면 다빈치의 데생은 모두 가격이 같을까?

그렇지는 않다. 다빈치의 대표작인 ⟨모나리자⟩나 ⟨최후의 만찬

* 빌 게이츠가 1994년에 다빈치의 ⟨코덱스 레스터Codex Leicester⟩라는 72쪽 노트를
3,000만 달러(약 360억 원)에 샀으니, 상대적으로 싸게 구한 셈이다.

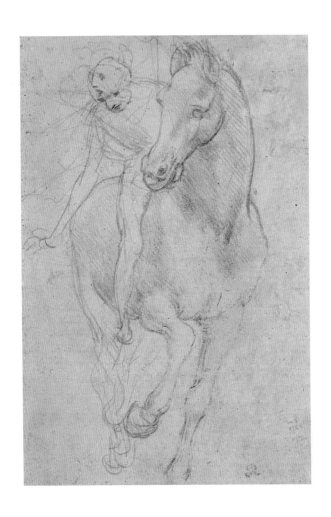

레오나르도 다빈치, 〈말과 기수Cheval et Cavalier〉,
1480년경, 염료를 칠한 종이에 은필화, 11.9×7.9cm

Última Cena〉 등에 직접적인 관련이 있거나 다빈치의 소실된 작품들의 데생이라면 가격은 더 높아진다. 누구나 알고, 모두가 궁금해하는 작품과 연관 있으면 구매 경쟁이 뜨거워지기 때문이다. 〈말과 기수〉는 피렌체의 우피치 미술관에 소장된 〈동방박사의 경배Adorazione dei Magi〉를 위한 데생이고, 다빈치의 초기작이어서 더 귀한 편에 속한다. 기수의 머리 부분에 구도와 동작 등을 수정한 흔적을 통해 다빈치의 생각이 어떻게 변화했는지 확인된다.

그렇다면 살아서나 죽어서나 다빈치의 경쟁자로 꼽히는 미켈란젤로 부오나로티Michelangelo Buonarroti(1475~1564)의 데생은 얼마일까?

다빈치와 미켈란젤로, 누가 더 비쌀까

미켈란젤로의 〈예수의 승천〉은 A4 종이 한 장보다 세로가 5cm 정도 작고, 다빈치의 데생보다는 크다. 2000년 경매에서 1,232만 5,942달러(약 160억 원)에 낙찰됐다. 미켈란젤로는 바티칸 성당의 천장 벽화 〈천지창조〉와 조각상 〈피에타〉로 당대에 이미 '신과 같은 미켈란젤로'로 불릴 만큼 찬탄을 불러일으키는 존재였다.

다빈치와 미켈란젤로, 둘 가운데 누구를 더 위대한 예술가로 볼 것

미켈란젤로,
⟨예수의 승천L'Ascension
du Christ⟩, 1515년경,
종이에 분필과 잉크,
23.6×20.6cm

인가는 르네상스 이후로 줄곧 흥미로운 논쟁 거리였는데, 대체로 당대의 평가는 미켈란젤로, 후대의 평가에서는 다빈치를 더 중요하게 보는 경향이 있다. 다빈치의 그림과 생각이 후대의 역사에 더 크게 영향을 끼쳤기 때문이다. 이는 괴테의 책을 통해서도 알 수 있다.

"저(괴테)는 미켈란젤로 편이었고, 그는 라파엘로 편이었는데, 우리는 결국 레오나르도 다빈치에 대해서 똑같이 칭찬하는 것으로 논쟁을 끝냈습니다."[*]

이들의 개성과 독창성 덕분에 르네상스가 유럽사에서 가장 아름다운 시대로 기록됐다고 해도 과언이 아니다. 이런 명성을 누린 미켈란젤로이니, 그의 회화나 조각을 소유하기는 루브르의 〈밀로의 비너스 La Venus de Milo〉를 갖겠다는 것만큼이나 어림없는 일이다. 주로 조각가로 활동했기 때문에 미켈란젤로의 데생은 아주 귀해서, 지난 20~30년간 다섯 점만 경매에 나왔다. 특히 〈예수의 승천〉은 로마의 산타마리아 소프라 미네르바 성당의 성가대석을 장식하고 있는 조각상 〈부활하신 그리스도Risen Christ〉를 위한 유일한 데생으로 알려져 있다. 여기서 그는 특유의 방식으로 근육질의 젊은 예수를 묘사했다. 여러

[*] 괴테, 『괴테의 이탈리아 기행』, 박영구 옮김, 푸른숲, p. 407

동작과 하체의 근육 묘사, 빛과 어둠의 처리 방식, 그리다 만 듯한 부분과 세밀하게 묘사한 부분 등이 겹치고 엇갈리면서, 밑그림이 아닌 완성작으로 여겨질 정도다.

이렇듯 다빈치와 미켈란젤로는 명성과 작품의 희귀성을 비교하기 어려워서인지 경매가도 비슷하다. 다만 그림 크기는 작지만 가격이 비슷하니 다빈치의 작품이 더 비싸다고 봐야 할까? 물론 그림값과 그림 크기가 반드시 연동되는 것은 아니다. 같은 작가의 그림이면 크기가 클수록 비싸지는 호당 가격제는 오히려 한국 등에서만 통용되는 편이다. 크기보다 완성도와 중요도가 가격에 결정적인 요소다. 따라서 최소한 경매의 입장에서 보자면 두 거장의 작품 가격은 비슷하다고 보는 편이 합리적이다. 그렇다면 르네상스 3대 천재 가운데 마지막 한 명인 라파엘로 산치로Raffaello Sanzio(1483~1520)의 경우는 어떨까?

서양 문명의 중심에 있는 화가

라파엘로 산치로

"교황과 로마 사람을 너무나 감탄시킨 나머지, 누구나 그를 하늘에서 내려온 신 같은 존재라고 생각했다. 이 영원의 도시에 그 고대의 위엄을 되찾아 주라고 파견한……."*

인문주의자 첼리오 칼카니니가 스위스 바젤의 인문주의자 야코프 치글러에게 보낸 편지에 쓴 대로, 르네상스 3대 천재 중 마지막 화가인 라파엘로는 '신과 같은 존재'나 '복음의 가장 위대한 설교자' 등으로 불렸다. 그가 죽자 신들의 안식처인 로마의 판테온에 묘지를 마련할 정도였으니, 이탈리아에서 세 거장 가운데 가장 널리 사랑받은 화가였다. 〈뮤즈의 두상〉은 그의 대표작인 '교황의 방'에 그린 벽화와

* 프레드 베랑스 『라파엘로, 정신의 힘』, 정진국 옮김, 글항아리, p.479

라파엘로, 〈뮤즈의 두상Testa di una musa〉,
1510~1511년, 종이에 검은 분필, 30.5cm×22.1cm

관련된 데생으로 귀중한 자료인데, 여기에는 흥미로운 사연이 숨어 있다. 미켈란젤로에게 〈천지창조〉를 그리도록 한 교황 율리우스 2세는 라파엘로에게 교황의 거처 가운데 방 3개를 프레스코화로 장식하도록 했다. 그러자 그는 첫 번째 방인 서명의 방을 위해 네 가지 이야기 ─ 〈성체논의〉, 〈아테네 학당〉, 〈파르나수스〉, 〈삼덕상〉 ─ 를 소재로 선택했다. 〈뮤즈의 두상〉은 그 가운데 〈파르나수스〉 속 여신 얼굴을 위한 습작이었다. 독일 예술사학자인 오스카 피셸이 "라파엘로가 그린 모든 여인 중에서 지금 이 여인의 얼굴이 가장 아름답다"는 찬사를 바칠 정도였다. 고개를 돌린 뮤즈의 얼굴에는 라파엘로 특유의 우아함과 섬세함이 가득하다. 이 데생은 2009년 경매에서 4,803만 3,684달러(약 624억 원)에 팔렸다. 경매에 나온 라파엘로 작품 중 최고가였다. 그런데 이 귀한 작품을 구매한 사람은 곧바로 자신의 집으로 작품을 가져갈 수가 없었다. 무슨 사연일까?

해외 반출을 금지시킨 이유

경매는 런던 크리스티에서 진행됐는데, 영국인 수집가가 내놓은 〈뮤즈의 두상〉을 중동인이 샀다는 말이 나오면서 문제가 발생했다. 영국 정부는 이 작품이 영국 영토를 벗어나지 않게 하려고 일시적으로 해

외 반출을 금지시켰다. 어떻게 이런 일이 가능할까?

영국의 영토 안에 있던 예술 작품이 외국인에게 팔리면 곧바로 영국 정부의 문화방송스포츠부에 통보된다. 이때 작품의 가치가 크고 영국과 연관성이 높다고 판단해서 국외 반출을 원치 않는 경우에, 영국 정부는 해외 반출 승인을 보류할 수 있다. 그리고 자국의 구매자(기관, 개인)가 대신 그 낙찰가를 마련할 시간을 벌어준다. 영국인 구매자에게 우선권을 주는 것이다. 수출 금지 규정export bar으로, 일종의 문화재 보호법인 셈이다.

프랑스에서도 이런 일이 있었다. 파블로 피카소의 '청색 시기'(피카소의 활동 기간 중 1901년부터 1904년까지의 작품들로, 주로 파란색을 사용해서 그려졌다) 작품 중 〈피에레트의 결혼Les Noces de Pierrette〉을 스웨덴의 금융 투자자인 프레데리크 루스Fredrik Roos가 낙찰 받았다. 프랑스 정부가 반출을 허락하지 않자, 그는 청색 시기의 또 다른 걸작인 〈셀레스틴La Célestine〉을 1억 프랑(약 200억 원)에 사서 프랑스에 기증한 후에야 〈피에레트의 결혼〉을 손에 쥘 수 있었다. 그러면 루스는 손해를 본 것일까? 배보다 배꼽이 더 큰 것 같지만, 결과는 정반대였다. 그는 1930년경에 2,500만 프랑(약 50억 원)에 산 〈피에레트의 결혼〉을 1989년 3억 프랑(약 600억 원)에 일본인 부동산 개발업자이자 투자은행의 대표인 도모노리 쓰루마키Tomonori Tsurumaki에게

도메니키노, 〈복음서 저자 성 요한Saint John the Evangelist〉, 1620년대 후반,
캔버스에 유채, 259×199.4cm, 영국 내셔널 갤러리 위탁 관리

되팔아서, 〈셀레스틴〉의 가격을 빼고도 약 8배의 차익을 남겼다.

영국 정부가 주도한 기금 모금이 실패하면서 〈뮤즈의 두상〉은 해외로 나갔지만, 영국 정부가 지켜낸 작품도 있다. 2009년 12월 경매에서 미국인 구매자가 이탈리아 화가 도메니키노Domenichino(1581~1641, 본명 도메니코 잠피에리 Domenico Zampieri)의 〈복음서 저자 성 요한Saint John the Evangelist〉(1621~1629년 추정)을 920만 파운드(약 156억 원)에 낙찰 받았다. 영국 정부가 이 작품의 반출을 막았지만, 영국 국립미술관과 스코틀랜드 국립미술관은 당시 티치아노Tiziano의 〈다이아나와 악타이온Diane e Atteone〉의 구매 기금을 모으느라 여력이 없었다. 이때 이름이 알려지지 않은 영국 컬렉터가 나서면서 문제는 해결됐다. 정부가 그에게 내건 조건은 1년에 100일은 대중에게 공개하고, 5년간 작품 판매를 금지하는 것이었다. 구매자는 그 작품이 전시되었던 런던의 국립미술관에 1992년부터 1994년까지 작품을 대여했고, 2010년 5월부터 2011년 8월까지 일반에 공개해야 했다. 미국인 최초 구매자는 씁쓸했겠으나, 영국 정부로서는 서양 미술사의 명작을 지켜낸 셈이다. 그렇다면 왜 정부나 개인은 이토록 고전 명화를 갖고 싶어 할까?

전 세계가 르네상스 명작을 가지려는 이유

다빈치, 미켈란젤로, 라파엘로의 작품은 파르테논 신전이나 로마의 원형 경기장처럼 인류의 문화재이자 보물과도 같다. 르네상스가 지금의 유럽과 서양 문명을 만들어낸 결정적 시기였고, 그들은 그 시대를 상징하는 대표적인 예술가이기 때문이다.

흔히 서양 문명은 헬레니즘(고대 그리스)과 헤브라이즘(중세 가톨릭)의 두 기둥으로 이뤄졌다고들 말한다. 유럽사의 전개가 고대 그리스와 로마, 중세로 이어지면서 헬레니즘의 자취는 거의 잊히었다. 신전의 자리는 성당이 차지했고, 고대 그리스·로마 문화는 이교도의 것으로 박해됐다. 따라서 르네상스의 시작은 곧 고대 그리스 문화의 부활이자 헬레니즘과 헤브라이즘의 공존이 시작된 시기였다. 성경과 플라톤 철학이 공존하고, 성당을 긍정하면서 이성도 인정했다. 르네상스의 핵심을 종교와 과학의 분리로 꼽는 이유다. 이제 과학은 종교의 지배에서 벗어나 합리적 사고와 탐구가 가능해졌다. 교회가 설파한 천동설이 아니라 과학자가 발견한 지동설의 시대가 열렸다.

이렇듯 르네상스는 현재 유럽과 서양 문명의 가장 중요한 시기인데, 레오나르도 다빈치는 르네상스의 상징적인 존재로 꼽는다. 르네

상스 미술의 상징이 아니다. 위대한 미술가는 두뇌 연구자라고 믿은 다빈치는 과학적인 관점에서 세상을 관찰했고, 그 결과물을 원근법과 해부학 등에 근거해 그림으로 남겼다. 이런 다빈치에 견주어 보면, 미켈란젤로는 종교적인 인간이었다. 그에게 그림과 조각은 신이 인간을 만들어낸 것처럼 신성한 창조 행위였다. 한편 라파엘로에게 그림은 눈에 보이는 부분의 아름다움이었고, 르네상스 양식을 감각적인 아름다움으로 완성해 냈다. 그렇다면 명화도 골동품이니, 르네상스 이전에 활동한 화가의 작품이 위의 작가들의 작품에 비해 더 비쌀까?

창조성의 격차가 작품 값의 차이

안드레아 만테냐와 데이미언 허스트

중세 말 르네상스 초기의 화가 안드레아 만테냐Andrea Mantegna
(1431~1506)는 다빈치에 앞서서 활동했다. 만테냐의 후기 작품인
〈고성소로 내려가는 그리스도〉는 예수가 의인들의 영혼을 해방시키
기 위해 고성소(천국과 지옥 어디로도 가지 못한 사람들의 영혼이 머
무는 곳)로 막 내려가는 순간을 담고 있다. 예수와 주변 인물들의 배
치와 몸짓 등이 비극의 한 장면처럼 비장하고, 어둠 속에서 불어오는
바람에 펄럭이는 옷자락 등의 묘사가 상당히 사실적이다.

만테냐 작품 중 개인이 소장한 아마도 유일한 작품이자 초기 르네
상스의 걸작 가운데 경매에 나온 어쩌면 마지막이 될지도 모를 이 작
품은 2003년 1월 23일 경매에서는 2,856만 8,000달러(약 370억 원)
에 거래됐다. 1973년 경매에서 49만 파운드(약 8억 원)에 거래된 지
30년 만에 무려 46배 정도 올랐다. 작품의 명성과 미술사적 가치, 희

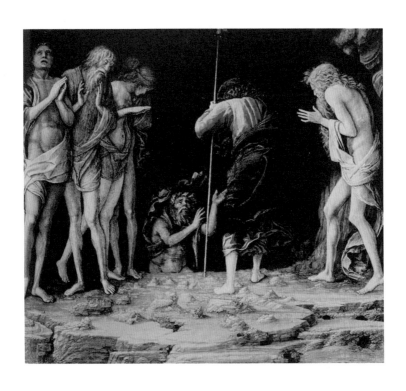

안드레아 만테냐, 〈고성소로 내려가는 그리스도La discesa nel limbo〉,
1490~1495년, 나무 패널에 템페라, 38.9×42.4cm

귀성 등에 걸맞은 그림값이다. 하지만 다빈치의 데생보다 세 배나 크고 데생이 아닌 채색화라는 점을 고려하면, 다빈치 작품에 비해 확실히 낙찰가가 낮다. 여기에는 크게 세 가지 요인이 있다.

우선 르네상스의 상징성을 지닌 다빈치와 그렇지 못한 만테냐의 차이다. 그리고 두 화가에 대한 인기도의 차이다. 당대의 인기작이 지금도 인기작인 다빈치의 경우, 수요는 항상 많고 공급은 아주 가끔 한두 점이니 가격이 높을 수밖에 없다. 마지막으로 만테냐와 다빈치의 활동 시기에 따라 변화된 시대적인 환경도 한몫한다. 즉 같은 성모자상을 그리더라도 화가들마다 그림값이 달라졌기 때문이다. 언제부터, 무슨 이유로 화가에 따라 그림값이 달라졌을까?

창조성이 작품 가격의 결정적 요소

중세 후반 혹은 르네상스 초기까지는 그림 가격은 곧 제작비였다. 당시 가장 많이 그려진 종교화의 경우에 금색과 울트라머린(군청색) 등 최고급 안료와 그림 그릴 나무판과 호화로운 액자 등을 합친 재료비가 전체 예산의 70~80퍼센트 정도를 차지했다. 당연히 화가들의 몫은 그림값의 20~30퍼센트 정도였고, 주로 일당 개념으로 지불됐다. 화가를

염색공이나 제화공처럼 단순 기술자로 여겼다. 따라서 누가 그리느냐 보다 작업 기간이 더 중요했다. 즉 '작품 가격=재료비+인건비'였다.

하지만 화가들의 실력 차이가 중요해지면서 인건비에 변화가 생기기 시작했다. 같은 재료로도 완전히 다른 수준의 그림이 가능해진 것이다. 그때가 언제인가 하면, 원근법이 그림에 도입된 15세기 후반이었다. 3차원의 현실을 2차원의 평면에 현실감 있게 그릴 수 있는 원근법은 당시로서는 최첨단 신기술이었다. 성당의 벽면에 원근법을 적용해 그린 종교화를 보며 사람들은 일종의 마법을 경험하듯 경이로워했다. 그러자 금색 등이 칠해진 종교화는 촌스럽게 여겨졌고, 원근법을 잘 구사하는 화가들에게 일이 몰렸다. 즉 주문자의 취향이 화려한 재료에서 현란한 기술로 변한 것이다. 대표적인 사례가 〈비너스의 탄생〉으로 유명한 산드로 보티첼리Sandro Botticelli(1445~1510)의 경우다.

"그림값으로 금화 78피오리노를 지불하는데, 이 가운데 40피오리노는 안료와 목공일에 쓰이고, 화가의 필력으로 38피오리노를 지불한다."*

* 양정무, 『그림값의 비밀』, 매일경제신문사, p.183. 작품 가격에 대한 역사적인 부분도 참조했다.

보티첼리가 피렌체의 산토 스피리토Santo Spirito 성당에 봉헌할 제대화 〈성모와 아기 예수〉를 위해 체결한 계약서에 따르면, 제작비와 화가의 인건비가 거의 5:5다. 화가의 몫이 20~30퍼센트에서 50퍼센트까지 늘었다. '작품 가격=재료비+인건비'에서 인건비 항목이 화가에 따라 크게 달라졌고, 보티첼리 같은 인기 화가는 제작비와 동등한 수준의 인건비를 받게 됐다. 이렇듯 원근법과 해부학 등 기술 경쟁이 가열되면서 화가의 창조성을 중요하게 여기게 됐고, 작품 평가의 기준도 재료와 크기에서 화가로 옮겨 갔다. 사람들은 그림의 재료보다 그걸 그린 화가에게 가치를 부여하게 됐다. 역사상 최초로 작품의 가치가 물질(돈을 지불하면 누구나 살 수 있는 것)에서 정신(돈 주고 곧바로 살 수 없는 능력)으로 이동한 것이다. 자연스럽게 작품 값의 산정에서 인건비 항목의 세부 내용이 달라졌다.

이렇듯 다빈치와 만테냐의 스타성의 차이는 곧 창조성에 대한 평가의 격차였고, 그것이 그림값의 차이를 만든 결정적 요소였다. 따라서 다빈치와 미켈란젤로, 라파엘로와 보티첼리의 천문학적 그림값은 그들의 창조성에 대한 역사적인 평가인 셈이다.

인건비=기술력+화가의 창조성

현대 미술에 이르러서는 제작비와 인건비의 차이가 측정할 수 없을 만큼 커졌다. 미술의 상업화를 노골적으로 추구하고 즐기는 데이미언 허스트의 작품 〈신의 사랑을 위하여〉를 보자. 허스트는 창작의 아이디어를 고안했고, 잭 디 로즈Jack du Rose가 세부적인 그림을 그리고 구조를 잡았으며, 보석 세공 회사인 '벤틀리 앤 스키너Bentley & Skinner'가 다이아몬드를 해골에 붙이는 작업을 했다. 허스트가 공개한 예산 내역에 따르면, 재료비[300년 된 실제 해골, 해골의 백금 주물, 총 1,106캐럿(221g)의 8,601개 다이아몬드, 해골 이마 위에 박은 커다란 분홍빛 다이아몬드]와 기술자들의 인건비를 합친 제작비는 2,000만 파운드(약 340억 원)였다.

'귀하니까 비싸다 – 레오나르도 다빈치와 미켈란젤로 부로나로티' 편에서 던졌던 질문에 대한 답을 할 차례다. 과연 허스트는 이 작품의 판매 가격에 얼마를 붙였을까?

그는 제작비의 2.5배인 5,000만 파운드(약 900억 원)를 책정했다. 오래된 인간의 해골에 다이아몬드를 박아서 작품을 만들겠다는 데이미언 허스트의 창의적인 생각이 제작비보다 최소 2.5배 비싼 셈이다. 격차는 그의 또 다른 문제작인 〈산 사람의 마음속에 있는 죽음에 대

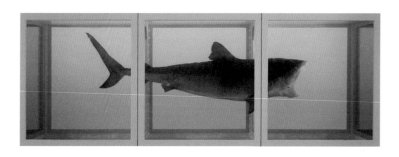

데이미언 허스트, 〈산 사람의 마음속에 있는 죽음에 대한 물리적 불가능성
The Physical Impossibility of Death in the Mind of Someone Living)〉, 1991년, 포르말린
용액과 상어 등, 251×428×214cm

한 물리적 불가능성The Physical Impossibility of Death in the Mind of Someone
Living〉(일명 〈상어〉)에서 더 커진다.

4.6미터 상어 한 마리(약 1만 달러)를 포르말린 용액이 채워진 대
형 수족관에 넣은 〈상어〉의 총 제작비는 2만 달러(약 2,600만 원)였
다. 초기엔 4배 비싼 8만 달러(약 1억 원)에 팔렸으나, 지금은 무려
400배인 800만 달러(약 100억 원) 정도로 추정된다. 가격 유지를 위
해 허스트는 더 이상 〈상어〉를 만들지 않겠다고 발표했으니, 기존 작
품들의 가격은 상승할 수도 있다.*

* 데이미언 허스트의 작업실에는 꽤 많은 수의 〈상어〉가 보관되어 있다고 하니, 가격
하락도 예상 가능하다.

이렇듯 데이미언 허스트는 현대인이 갖고 있는 죽음에 대한 공포와 불안을 죽은 동물이라는 새로운 소재로 과감히 끌고 들어와 현대예술의 소재에 대한 경계를 허물었다. 인간의 불안과 두려움 등은 이미 서양 미술사에서 많은 화가들의 주제였으나, 허스트처럼 독창적인 소재와 표현 방법으로 충격을 준 적은 없다. 이러한 창조성과 시대성, 화제성 등이 현대 미술로 오면서 더욱 가치 있게 작용하고 있음을 허스트를 통해 확인할 수 있다.

창조성은 미술사적 가치 평가

아무리 그래도 엄청난 폭리로 예술은 사기라는 인상을 지우기 어렵다는 의견도 많다. 그렇다면 다빈치가 〈말과 기수〉를 그릴 때 든 재료비(연필과 종이)에 비하면 어떨까? 물론 다빈치와 허스트에 대한 희귀성과 역사성, 미술사적 가치 등이 달라서 직접 비교는 어렵다. 중요한 점은 예술 작품의 가격에서 더 이상 재료비를 따지는 것이 무의미하다는 사실이다.

따라서 데이미언 허스트의 작품 가격에 대한 결정적 요인은 그에 대한 미술사적 가치 평가다. 미술사에서 크게 자리를 차지한다면 먼

훗날 그의 작품도 21세기 현대 유럽 문화를 상징하는 문화재 대우를 받으며 천문학적 가격에 거래될 것이다.

미술사적 가치

다빈치를 무너뜨린 근대 미술의 아버지

에두아르 마네

루브르의 스타가 〈모나리자〉의 다빈치라면, 오르세 미술관의 스타는 누구일까? 인상주의 미술관이니 모네? 사람들이 가장 좋아하는 고흐와 르누아르? 아름다운 발레리나 그림의 드가? 전문가들에게 묻는다면 대답은, 에두아르 마네Édouard Manet(1832~1883)일 것이다. 이토록 중요한 화가인 마네는 자화상을 딱 두 점만 남겼다. 그 가운데 하나인 〈팔레트를 들고 있는 자화상〉이 2010년 경매에 나왔다. 오르세에서 욕심낼 만한 이 작품은 얼마에 팔렸을까? 가격을 예상하려면 전문가들이 오르세의 스타로 마네를 꼽는 이유를 알아야 한다.

시대가 변했으니 그림도 달라져야 한다

이유는 간단명료하다. 마네로부터 근대 미술이 시작됐기 때문이다. 이 말을 이해하려면 약간의 지식이 필요하다. 지금 시대의 인터넷과 스마트폰처럼, 마네가 활동했던 시대에는 기차와 전보, 전기와 전화 등이 사람들의 삶을 완전히 변화시켰다. 그런 시대에 왕립미술학교에서 가르친 정답의 그림이자 주류의 그림이고, 사람들이 좋아하는 그림이며, 잘 팔리는 그림은 알렉상드르 카바넬Alexandre Cabanel(1823~1889)의 〈비너스의 탄생Naissance de Vénus〉이었다.

이 작품은 세련된 색감과 우아한 묘사가 돋보이는 신고전주의의 명작이다. 1863년 프랑스 국가미술대전(살롱)의 우승작으로, 황제 나폴레옹 3세가 사서 침실 벽에 걸었다.

〈비너스의 탄생〉이 살롱에서 우승하던 그해, 마네의 〈풀밭 위의 점심〉은 낙선했다. 낙선 화가들이 거세게 항의하자 황제는 낙선전을 열어줬다. 낙선전의 스타는 단연 마네였다. 물론 당시 사람들은 '이렇게 그리니 당연히 떨어지지' 하면서 비웃었다. 당시엔 잘 그린 그림의 기준이 신고전주의였으니 당연한 결과였다. 하지만 지금의 서양 미술사에서는 마네가 이 그림을 그린 1863년을 근대 회화가 탄생한 해로 기록한다.

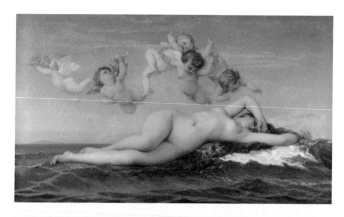

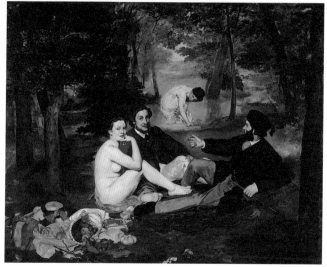

알렉상드르 카바넬, 〈비너스의 탄생Naissance de Vénus〉,
1863년, 캔버스에 유채, 150×250cm, 오르세 미술관(프랑스 파리)

에두아르 마네, 〈풀밭 위의 점심Le Déjeuner sur l'herbe〉,
1863년, 캔버스에 유채, 207×265cm, 오르세 미술관(프랑스 파리)

마네의 업적은 르네상스에 확립되어 이어져 오던 고전 미술의 양식을 깡그리 무시했다는 점이다. 크게 세 가지를 부정했다.

우선 원근법을 부정했다. 르네상스 이후로 원근법은 그림 속 이야기를 생동감 넘치게 만드는 결정적 요소였다. 하지만 마네는 〈풀밭 위의 점심〉에서 원근법을 무시하고 있다. 원근법에 따르면 후경의 여자를 훨씬 작게 그렸어야 하지만, 마네는 보이는 대로 그렸다. 즉 우리가 저 장면을 실제로 보고 있다고 가정하면, 각각의 인물에 집중해서 보게 되니까 크기는 비슷하다고 느낀다. 왜 이런 차이가 생길까? 원근법은 고정된 한 위치를 가정하고, 거기에서 대상을 소실점 안으로 크기를 인위적으로 조절해서 배열하기 때문에 현실과 다를 수밖에 없다.

따라서 마네는 두 번째로 그림의 연극성을 부정한 셈이다. 그림을 보는 관람객의 시선은 고정되어 있지 않고 지속적으로 그림 안에서 움직이기 때문이다. 이렇듯 오랫동안 당연하게 여겨온 원근법과 연극성을 지키지 않은 마네의 그림이 우리에겐 전혀 이상하지 않다는 사실에서 마네의 혁신성이 체감된다.

자연스럽게 그가 부정한 세 번째 요소와 연결되는데, 마네는 그림

이 이야기를 전달하는 수단이라는 전통을 부정했다. 19세기 후반에 사진기가 나오기 전까지, 유럽에서 그림은 신화와 역사, 성경 등의 이야기를 시각적으로 표현하는 독점적인 수단이었다. 문맹률이 높았던 시대였으니 글보다 그림이 메시지를 전달하는 데 훨씬 유리했다. 그래서 서양 미술의 아름다움은 이야기를 얼마나 실감나게 표현하느냐는 '재현미'였다. 하지만 마네는 그림을 이야기에서 해방시켰고, 그림의 아름다움을 재현미가 아닌 '조형미'로 방향을 바꾸었다. 그림에서 주제가 필요 없어지니 그림의 내용보다 색, 구도, 붓질 등이 중요해졌다. 마네가 그림을 통해 표현하고자 하는 것, 즉 마네에게 그림은 자유로운 필치, 색채의 조화, 안료의 질감 등이었다. 그래서 마네는 후경의 나뭇잎들도 붓질 몇 번으로 슥슥 마무리 지었고, 살롱의 심사위원들은 미완성작이라며 낙선시켰다. 바로 저 낙서하듯 그리다 만 듯한 붓질에서 인상주의는 시작되었다. 기존 그림에 익숙한 이들이 마네의 그림은 색깔 놀이라며 비아냥대자, 마네는 그것이야말로 그림이라고 응했다. 격렬한 비난과 열렬한 찬사가 동시에 터졌고, 스캔들은 마네를 스타로 만들었다.

한마디로 마네는 다빈치가 세운 고전의 성을 무너뜨린 혁명가였다. 지금의 화가들에게 끼친 영향력으로 비교하자면 다빈치보다는 마네가 월등히 크다. 그렇다면 그림값도 다빈치를 능가할까?

다빈치를 무너뜨린 마네니까

〈풀밭 위의 점심〉이 경매에 나온다면 다빈치의 작품 값과 비교해 볼
만할까? 다빈치가 가진 르네상스의 상징성 때문에 아무래도 불가능
해 보인다. 그렇지만 경매 시장에 기록될 만한 어마어마한 가격에 팔
릴 것은 분명하다. 다빈치의 가치를 알기 때문에 프랑스가 〈모나리
자〉를 팔지 않듯이, 마네의 작품들도 시장에 나올 가능성은 없다. 따
라서 마네의 작품은 희귀하고 미술사적 가치도 대단하다. 특히 위대
한 화가의 얼굴을 궁금해하는 세속의 특징상 마네의 자화상은 사람
들을 끌어들인다.

그렇다면 1997년에 1,800만 달러(약 234억 원)에 팔렸던 〈팔레트
를 들고 있는 자화상〉은 2010년에는 얼마에 낙찰됐을까? 13년 만에
거의 두 배에 가까운, 무려 3,327만 9,800달러(약 430억 원)를 기록
했다. 경매에 다시 나온다면 더 높은 가격에 거래될 것이 분명하다.
인상파 작품의 가격이 오르면 마네의 그림도 반드시 오른다. 이런 현
상이 생기는 결정적인 이유는, 인상파 작품을 가진 컬렉터는 컬렉션
의 완성도를 위해서 마네 작품을 소유할 수 있다면 거액을 투자할 의
향이 확실하기 때문이다. 이 작품을 구매한 미국 라스베이거스 호텔
재벌이자 미술 컬렉터인 '카지노 황제' 스티브 윈Steve Wynn(1942~)
도 이미 르누아르와 고흐 등의 작품을 갖고 있었다.

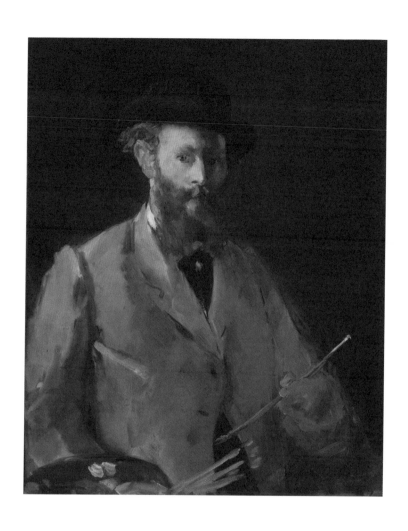

마네, 〈팔레트를 들고 있는 자화상Autoportrait à la palette〉,
1878~1879년, 캔버스에 유채, 85.6×71.1cm

미술사적 가치와 창조성의 가치

명작은 우리를 압도한다. '저것 때문이다'라고 콕 집어 말할 수 없을 만큼 전체가 하나의 분위기로 수렴된 듯한 힘을 느낀다. 그것을 달리 부르면 창조성이다. 그렇다면 왜 우리는 창조적인 작품에 가치를 부여할까?

피렌체의 산타 마리아 델 피오레Santa Maria del Fiore 성당의 쿠폴라 cupola(둥근 지붕)가 완성됐을 때, 모두가 신의 업적으로 경외감을 바쳤다. 하지만 어린 레오나르도 다빈치는 그것을 만든 건축가 필리포 브루넬레스키에게 존경심을 품었다. 브루넬레스키와 다빈치 같은 인간을 라이코laico로 분류한다. 그들은 성당 안에서는 신을 믿으나, 성당을 나서면 이성에 의지해 세상을 보았다. 신과 과학이 충돌할 때, 믿음과 이성이 부딪힐 때, 성경과 책이 불화할 때 그들은 후자로 기울었다. 독실한 신자credente들의 눈에 라이코들은 무신론자atheo였으나, 그들은 성당 안팎의 모순을 어렵지 않게 화해시켰다. 그들이 과학과 기술의 발전을 이끌면서 더 이상 세상은 신이 창조한 곳이 아니었고, 인간이 만들어가는 거대한 공사장이 되었다. 자연스럽게 공사 현장에 두각을 드러낸 이들이 있기 마련이고, 당대 사람들도 그들은 창조주인 신의 모습이 조금은 들어 있는 존재라고 믿었다.

창조적인 인간을 향한 숭배는 그들을 '작은 신'으로 여긴 결과였다.[*] 피조물보다 그것을 창조한 신에게 경외감을 갖듯이, 우리는 작품보다 창작자에게 더 신성함을 느낀다. 그래서 예술가의 손이 닿은 작품은 창조의 신비가 깃든 신성한 물건으로 느껴진다. 평범한 그림도, 그것이 천재적인 예술가의 손길로 완성됐다는 사실을 알면 어딘가 모르게 달리 보이는 이유다. 이런 심리가 지금도 작동하고 있음을 확인할 수 있는 좋은 사례가 현대 조각의 거장 알베르토 자코메티다. 그가 살아 있을 때 만들어진 작품과 죽은 후에 만들어진 작품의 가격이 완전히 달라졌기 때문이다. 과연 어느 쪽이 비쌀까?

작가가 죽으면 작품은 비싸진다?

신은 불멸이나 예술가는 죽는다. 유명 예술가가 죽으면 작품의 가격이 잠시나마 오르는 이유는 더 이상 신작이 나올 수 없기 때문이다. 그런데 조각가라면 어떨까? 회화와 달리 청동 조각에는 원작이 없다. 조각은 사진처럼 원본 없는 복사물을 계속 만들 수 있다. 알베르토

[*] 신은 인간의 모습을 갖되 인간이 아닌 것처럼, 창조성이 강한 예술가들(미켈란젤로, 모차르트, 고흐, 베토벤 등)을 영화나 소설에서 괴팍하고 비범한 면을 과장해서 묘사하는 이유다.

자코메티의 작업 과정은 대략 다음과 같다. 그가 먼저 석고 모형을 만들면 그 후에 조각가인 동생 디에고가 모형에 청동 붓는 일을 감독했다. 알베르토가 죽은 후에도 작업 방식은 똑같았다. 하지만 작품 가격은 완전히 달라졌다. 그가 살아 있을 때 만들어진 작품은 약 1,700만 달러(약 210억 원) 정도였지만, 사후에 제작된 작품은 그에 훨씬 미치지 못한다.

두 작품의 차이점은 딱 하나다. 알베르토 자코메티의 생사 여부다. 작가가 살아 있을 때 완성된 작품에는 작가의 무엇(창의성, 존재감, 눈길과 손길 등)이 닿았으리라는 믿음이 작용한다. 반면 작가가 죽은 후에는 말 그대로 창작자의 그 무엇도 전혀 들어갈 수 없기 때문이다. 예술가는 여전히 작은 신과 같은 존재이고, 미술 시장에서는 개별 작품보다 창작자의 이름과 존재감이 더욱 중요하다.

마네와 모네, 누구 작품이 더 비쌀까

역사의 평가는 두 번에 걸쳐 내려진다. 동시대에 한 번, 사후에 한 번. 미켈란젤로와 라파엘로처럼 생전과 사후 모두 높은 평가를 받는 경우도 있으나, 엇갈리는 경우도 많다. 살아서는 작품성과 대중성의 명

예를 누렸으나 죽어서는 완전히 잊힌 장 루이 에르네스트 메소니에 Jean-Louis-Ernest Meissonier(1815~1891)라는 화가가 있다. 그가 캔버스를 구매하면 전 유럽에서 백지 수표가 날아들었을 정도였다. 그러나 시대의 변화에 뒤처진 작품의 가치는 퇴색되었고 화가는 잊혔다. 그와 동시대의 마네는 메소니에를 몹시 부러워했으나, 지금은 그와는 비교할 수 없는 명예와 지위를 누리고 있다. 후배 화가들에게 끼친 영향이 결정적인 차이였다. 아무도 메소니에를 따르지 않았으나, 마네가 터놓은 조형미의 길은 대부분의 화가들이 뒤따랐기 때문이다. 마네 홀로 걸었던 길이, 여러 후배들이 걸으면서 대로가 된 셈이다. 특히 클로드 모네Claude Monet(1840~1926)가 있었기에 가능했다. 모네가 없었다면 분명 마네의 이름도 역사에서 흐릿해졌을 테다. 그렇다면 마네와 모네 중 누구의 작품이 더 비쌀까?

인상주의를 상징하는 〈수련〉

클로드 모네

이건희 회장의 미술 소장품 목록이 공개되었을 때, 클로드 모네의 〈수련이 있는 연못Le bassin aux nymphéas〉이 돋보였다. 모네의 〈수련〉 시리즈는 전 세계적인 컬렉터들이 앞다투어 갖고 싶어 하는 작품이다. 이건희 회장의 구매가는 알려지지 않았는데, 때마침 이 회장의 소장 작품과 구도와 색상이 비슷한 또 다른 〈수련이 있는 연못〉이 2021년 5월 12일에 뉴욕 소더비 경매에서 7,040만 달러(약 910억 원)에 팔렸다. 이를 근거로 추측하면 이 회장의 구매 시점이 앞서니 구매가는 이보다는 낮았을 것이고, 현재 가치는 최소 910억 원 정도로 추정된다.

사실 1895년부터 생의 마지막 순간까지 모네는 크기와 구도, 구성과 색채가 조금씩 다른 250여 점의 〈수련〉을 그렸다. 왜 모네는 30여 년에 걸쳐 〈수련〉을 그토록 많이 그렸을까? 이 질문에 대한 답이 곧

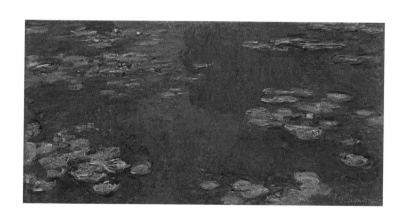

모네, 〈수련이 있는 연못Le bassin aux nymphéas〉,
1919년, 캔버스에 유채, 100×201cm

세계적인 미술관과 컬렉터들이 모네의 〈수련〉을 구매하려는 이유일 것이다.

모네, 인상주의를 완성한 거장

"통찰력 있는 근대성modernité을 그림으로 그리려면 고전주의 회화에서 영감을 받되 그것을 뛰어넘어 과감하게 동시대적인 작품을 그려야 한다."[*]

마네가 말하는 근대성은 동시대성이다. 근대modern의 라틴어 어원은 동시대를 뜻한다. 마네의 붓은 당대의 사람들을 향했다. 전기와 기차의 시대에는 비너스나 천사가 아니라, 기차역이나 블로뉴 숲에서 점심을 먹는 시민들을 그려야 한다는 것이다. 비난과 경멸 속에서도 마네는 꿋꿋하게 소신을 지켰고, 청춘의 모네는 마네의 뒤를 따라 새로운 회화의 길을 걷기 시작한다. 그 첫 번째 결실이 인상주의의 본격적인 시작을 알린 〈인상, 해돋이Impression, Soleil levant〉다.

[*] 피에르 코르네트 드 생 시르, 아르노 코르네트 드 생 시르, 『세상에서 가장 비싼 그림들』, 김주경 옮김, 시공아트, p.66

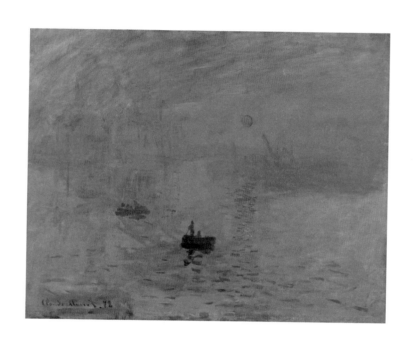

모네, 〈인상, 해돋이Impression, Soleil levant〉, 1872년,
캔버스에 유채, 48×63cm, 마르모탕 모네 미술관(프랑스 파리)

이 그림은 거센 비난을 받았다. 풍경을 대충 그리다 만 듯한 인상주의적인 붓 터치보다 공장의 굴뚝을 그렸기 때문이다. '어디 캔버스에 저런 흉물스런 공장 굴뚝과 연기를 그려!' 그런 편견에 모네는 반기를 들었다. 마네가 그려야 한다고 말한 '근대성'과 '동시대적인 작품'을 모네는 소재와 기법 모두에 적용한 것이다. 비난과 무시 속에 시작된 인상주의 전시는 총 여덟 번 열렸고, 점차 사람들은 인상파 스타일을 받아들였다. 프랑스를 넘어 영국과 미국에서도 작품이 팔리면서 인상주의는 국제적인 양식으로 발전했고, 모네는 국제 스타가 되었다.

모네는 여기에 안주하지 않았다. 마네를 잇되, 마네가 하지 않은 새로운 미술을 향해 자신의 캔버스를 밀고 나갔다. 프랑스 루앙Rouen의 대성당을 2여 년에 걸쳐 각각 다른 계절, 다른 시간대에 가서 총 25점의 〈대성당〉 연작을 완성했다. 거대한 성당의 전면이 모네의 눈에는 볼 때마다 마치 완전히 다른 건물인 듯 느껴졌고, 그 다름을 노랑과 파랑, 회색 등 각기 다른 색으로 표현했다.

"순간적으로 스쳐간 장면에서 받은 인상을 전달하기 위해 자연을 사실적으로 묘사하는 것이 나의 유일한 장점이다." _모네

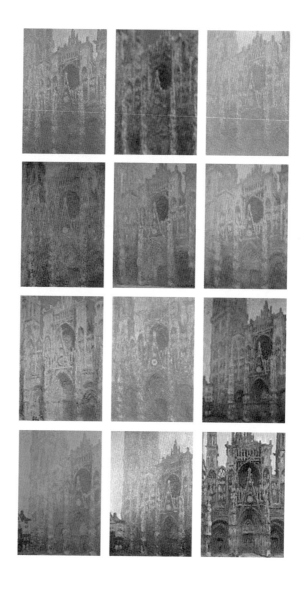

모네, 〈대성당Rouen Cathedral〉 연작, 1893년,
캔버스에 유채, 107×73.5cm 등, 오르세 미술관 등

보편적 사실보다 그것을 보는 화가의 인상을 중요하게 여긴 모네. 사물의 생김새를 정확히 묘사하기보다는 그것에 반사된 빛을 색으로 표현해 낸 모네. 그가 말한 '사실적으로 묘사'는 곧 자신의 눈이 봤다고 느낀 인상을 충실하게 그린다는 뜻이다. 〈대성당〉 연작을 통해 모네는 '이것이야말로 인상주의'라고 선언하는 듯하다.

〈수련〉은 프랑스의 국보이자 인류의 문화유산

모네는 항상 도전하는 화가였다. 〈인상, 해돋이〉를 통해 배운 색채의 효과를 〈대성당〉 연작에 반영하고, 여기서 터득한 연작의 효과를 〈수련〉에 적용했다. 〈대성당〉은 사진을 찍듯이 한 장 한 장에 인상을 담았다면, 〈수련〉은 그것들을 하나의 작품에 담은 셈이다. 따라서 250여 점의 〈수련〉 가운데 찰나의 인상을 담은 그림도 있지만, 여러 시간들이 중첩되어 표현된 작품도 있다.

화가보다 정원사로 불릴 때 행복했던 모네는 자신이 만든 정원 연못가의 버드나무와 다양한 꽃들, 연못에 떠 있는 수련, 연못의 물 표면과 물속, 물에 비친 하늘과 수련의 그림자 등을 형형색색의 색깔과 물감을 그대로 짜서 붙인 듯한 붓 터치로 그려냈다. 멀리서 보면 요

구스타브 카이유보트, 〈비 오는 날의 파리 거리Paris Street in Rainy Weather〉,
1877년, 캔버스에 유채, 2.12×2.76cm, 아트 인스티튜트 오브 시카고

오귀스트 르누아르, 〈물랭 드 라 갈레트의 무도회Bal du moulin de la Galette〉,
1876년, 캔버스에 유채, 131×175cm, 오르세 미술관

동치는 색깔의 연못이고, 가까이 다가서면 모네의 붓질로 인한 색들이 꽃처럼 피어난다. 그래서 〈수련〉은 인상주의를 넘어서 추상주의에 가 닿았고, 특히 잭슨 폴록Jackson Pollock(1912~1956)과 조안 미첼Joan Mitchell 같은 미국 추상표현주의 화가에게 직접적인 영향을 끼쳤다. 당대에 이미 모네의 미술사적 가치를 확신한 프랑스 정부는 6점의 〈수련〉만을 위해 파리에 오랑주리 미술관을 지었다. 〈수련〉은 말 그대로 프랑스의 국보 같은 작품이다.

이토록 미술사적 가치가 대단한 작품이니 미술 컬렉터들은 이 작품을 반드시 소장하고 싶어 한다. 미술사적 가치와 대중적인 인기를 모두 갖춘 작품이니 경매에 나올 때마다 낙찰가는 예상가를 넘어선다. 그렇다면 왜 사람들은 인상주의 그림을 좋아할까?

누구나 좋아하고 모두가 즐길 수 있는 그림

일단 그림 내용이 쉽다. 자연을 산책하고, 남녀가 도시를 거닐고, 뱃놀이를 하고, 사람들이 모여서 차를 마시거나 점심을 먹고, 테이블 위에 꽃이 한가득이고, 사람들은 광장에 모여 춤을 춘다. 이렇듯 인상주의 그림은 미술사와 배경 지식이 없어도 보는 재미가 크다. 나폴레옹의 〈대관식〉이나 〈비너스의 탄생〉 같은 그림은 내용을 알아야 이

해되지만, 마네와 모네, 르누아르 등의 그림은 보는 것만으로도 금방 이해된다. 더불어 그림 자체도 예쁘다. 인상파는 대자연과 생활의 소소한 일상을 반짝이고 빛나는 색채의 빛으로 표현해서, 모네의 보라와 고흐의 노랑과 파랑처럼 시각적 쾌감이 크다. 세 번째 장점은 인상파 화가들이 그려낸 근대 도시 파리와 파리 시민들의 삶의 모습이 현대인이 바라는 여유롭고 낭만적인 라이프스타일에 부합한다. 유럽 낭만의 원형을 보여주는 것이다. 마지막으로 인상파로 묶여 있지만, 각각 화가들의 개성이 강해서 비교하는 즐거움이 크다. 소재와 스타일의 차이만큼이나 그들이 그림으로 구현해 내는 세계가 저마다 다르다. 마네의 파격, 모네의 화려, 르누아르의 풍성, 고흐의 치열, 세잔의 지성, 드가의 날카로움은 그들이 내포하는 깊이의 다른 이름들이다. 그것을 자신들의 눈으로 직접 찾아내고 즐기기 위해 전 세계에서 인상주의 미술의 성지인 오르세 미술관으로 몰려드는 것이다. 한마디로 누구나 좋아하고 모두가 즐길 수 있는 그림이 인상주의다.

인상주의가 주류의 자리를 차지하자, 이에 반감을 품은 화가들이 나타났다. 특히 인상주의가 색에 지나치게 의존해서 회화의 본질을 무시한다고 주장한 화가가 있었다. 피카소가 그를 자신의 유일한 스승이자 후배 화가들 모두의 아버지로 추켜세웠다. 그는 한때 세상에서 가장 비싼 그림을 그린 화가이자 지금도 가장 비싼 정물화의 타이틀을 보유한 화가, 폴 세잔Paul Cézanne(1839~1906)이다.

세상에서 가장 비싼 사과

폴 세잔

오랫동안 정물화는 부당한 대우를 받았다. 무릇 1등급 화가는 역사화와 초상화를 그리고, 열등한 화가가 정물화와 풍경화를 그린다는 통념이 강했다. 편견은 19세기 후반 모네의 풍경화와 세잔의 정물화에 의해서 깨졌다. 접시와 갈색 테이블, 흰 테이블보 위에 다양한 색의 사과와 배들이 놓여 있는 세잔의 〈커튼, 물병, 그릇〉은 1999년 5월 경매에서 6,050만 2,500달러(약 780억 원)에 팔렸다. 정물화로서는 최고가를 기록했다.

문득 궁금해진다. 세잔의 그림이 다시 경매에 나온다면 도대체 얼마에 팔릴까? 아무리 봐도 그저 사과와 서양배들을 그린, A4 세 장을 합친 것보다도 작은 이 정물화가 저렇게까지 비쌀 일인가?

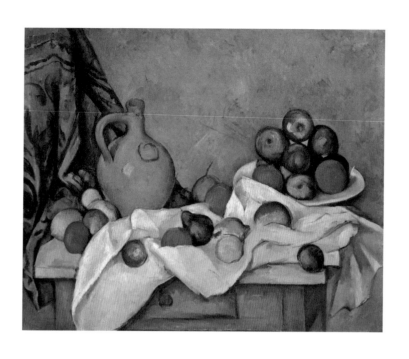

세잔, 〈커튼, 물병, 그릇Rideau, cruchon et compotier〉,
1893~1894년, 캔버스에 유채, 59.7×72.9cm

세상에서 가장 비싼 세잔의 사과

"통찰력 있는 근대성modernité을 그림으로 그리려면 고전주의 회화에서 영감을 받되 그것을 뛰어넘어 과감하게 동시대적인 작품을 그려야 한다."

앞서 소개한 마네의 말에서, 모네가 '동시대적인'에 집중해서 소재와 화풍을 정립했다면, 세잔은 '고전주의'에 방점을 찍었다. 그러니까 마네의 길에서 세잔은 모네와는 다른 방향의 길로 나아가서 새로운 대로를 개척한 것이다. 서양 미술사에서 화풍은 크게 선과 색 가운데 무엇을 중심에 두느냐로 나뉜다. 선 중심은 고전주의, 색 중심은 낭만주의다. 모네와 인상파 화가들은 색을 선택했다. 모네를 지켜보던 세잔은 인상주의는 선을 중요하게 여긴 프랑스 회화의 전통에서 크게 어긋났고, 새로운 발전을 도모해야 한다고 생각했다. 그가 찾은 결론은 간단했다. 회화는 선과 색이 아니라 형태form라는 것.

"나는 사과 한 개로 파리를 정복하고 싶다."　　　　_세잔

사과를 사과답게 그리겠다던 세잔의 말은 사물의 형태를 찾아내서 자연에 숨어 있는 내적 생명을 묘사하겠다는 뜻이었다. 그래서 그는

모든 사물을 원통, 구, 원뿔로 단순화한 형태와 면으로 축소시키면 사물이 원래 가지고 있는 신비로운 내재성(본질)이 드러난다고 믿었다. 그런 생각이 잘 표현된 대표적인 소재가 사과여서 미술사에서 가장 유명한 사과는 세잔의 사과다. 당연히 세잔의 정물화 가운데도 사과가 있어야 가치가 높다.

〈커튼, 물병, 그릇〉에도 초록과 빨간 사과들이 여럿이고, 작품 세계가 완숙해진 후기 작품이어서 더 높은 가치를 지닌다. 세잔의 "나는 새로운 미술을 여는 예술가"라던 말은 예언처럼 들어맞았다. 그는 살아서는 소수에게 인정받았으나, 죽고 나서야 거장으로 존경받았다. 그것은 마네의 경우처럼, 전적으로 이후의 화가들에게 끼친 영향력 덕분이다.

마티스와 피카소가 비싸지면 세잔도 비싸진다

"오래전부터 우리는 눈에 보이는 그대로 사물을 재현하는 것을 포기했다. 그것은 전혀 추구할 가치가 없는 도깨비불 같은 것이다. 우리는 순간순간 변화하는 가상적인 인상을 캔버스 위에 정착시키고자 하지 않는다. 세잔의 뒤를 따라 가능한 한 소재가 가진 확고하고 변함없는 모습을 포착하여 그림을 보자. 우리들의 진정한 목표는 어떤

것을 모사하는 것이 아니라 무언가를 구축하는 것이라는 기본적인 사실에 철저하지 못할 이유가 도대체 어디에 있는가."* _피카소

세잔은 화가의 역할을 변화시켰다. 이제 화가는 세상을 닮게 그릴 필요가 없이, 자신의 관점대로 해석하고 창조하는 절대자가 되었다.

세잔을 기점으로 세상을 재현repersentation하는 미술이 끝나고, 화가는 그림으로 세상을 구축construit하기 시작했다. 20세기 초반의 대표적인 두 양식인 야수주의와 입체주의cubism가 모두 세잔의 정신과 태도에서 비롯됐다. 따라서 야수주의의 마티스와 입체주의의 피카소의 그림값이 오르면 미술사의 영향력으로 인해 세잔의 작품가는 오를 수밖에 없다. 마티스와 피카소를 가진 컬렉터라면 당연히 세잔을 갖고 싶어진다. 그래서 세잔의 〈카드놀이 하는 사람들〉이 한때 세상에서 가장 비싼 그림의 타이틀을 차지했던 것이다.

이것이 세상에서 가장 비싼 그림인 이유

세잔은 〈카드놀이 하는 사람들〉을 두 사람 또는 세 사람이 있는 버전

* 김애령, 『예술: 세계 이해를 향한 도전』, 이화여자대학교출판문화원, p.130~131

96

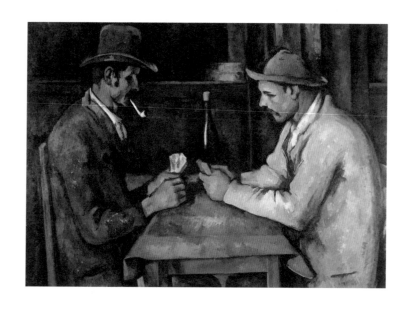

세잔, 〈카드놀이 하는 사람들Les joueurs de carte〉,
1892~1893년, 캔버스에 유채, 97×130cm, 카타르 국왕가

으로 총 5점의 유화를 그렸다. 뉴욕 메트로폴리탄, 필라델피아 반스 재단, 파리 오르세, 런던 코톨드 미술관이 한 점씩 소유하고 있고, 마지막 한 점은 그리스 선박왕 게오르게 엠비리코스가 소장했었다. 2011년 경매에 나온 것은, 바로 마지막 개인 소장작이었다. 경쟁은 치열했다. 정확한 가격은 비공개이나 2억 5,000만 달러에서 3억 달러 사이(약 3,250억~3,900억 원)에 판매됐으리라 추정된다. 6여 년간 세상에서 가장 비싼 그림의 타이틀 보유한 작품이다. 세잔의 후계자인 피카소의 〈꿈〉이 2위인데, 그보다 1억 달러 이상 비싸다. 구매자는 2000년대 들어 미술 시장의 큰손으로 부상한 카타르 왕족이다. 세잔이 수채화로 그린 〈카드놀이 하는 사람들〉도 2012년에 1,700만 달러(약 221억 원)에 팔렸다.

이처럼 미술사적 가치가 높은 그림은 한마디로 교과서에 나오는 작품들, 그림에 문외한이라도 알고 있는 그림이라고 이해하면 된다. 마네와 모네, 세잔은 미술사의 척추에 해당하는 화가인 만큼 그들 그림의 값은 천문학적 수준에 이른다.

추상주의를 창조한 화가

바실리 칸딘스키

프랑스 철학가 질 들뢰즈Gilles Deleuze에 따르면, 화가들은 각자의 방식으로 서양 미술사를 정리한다. 다빈치, 마네, 모네, 마티스, 피카소, 뒤샹, 워홀 등은 미술사의 큰 흐름을 이해한 다음에 자신들의 시대에 맞는 새로운 그림을 그렸다. 인상주의나 팝 아트는 이를 어기는 듯하나, 표현법이 워낙 새로워서 생긴 오해일 따름이다. 그렇다면 바실리 칸딘스키Wassily Kandinsky(1866~1944)는 무엇으로 미술사에서 자신의 자리를 만들어냈을까? 답을 얻기 위해서는 조제프 니에프스Joseph Niépce(1765~1833)부터 알아야 한다.

사진이 촉발시킨 추상화

니에프스는 1826년경 창문으로 보이는 건물 지붕을 새로운 이미지 기계 장치로 포착한 프랑스의 발명가다. 그가 촬영한 새로운 이미지는 사진이었고, 〈건물 지붕〉은 인류 역사상 최초의 사진이었다.

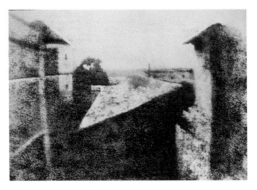

니엡스, 〈그라스의 창문에서 바라본 풍경View from the Window at Le Gras〉, 1827년, 16.7×20.3cm, 해리 랜섬 센터(텍사스 대학 내)

초기의 사진기가 재현해 낸 현실은 실재에 비해 몹시 조악했다. 하지만 사진기와 렌즈 등 광학 기술과 필름을 현상하는 화학 기술이 발전하면서 사진은 아주 정교하게 현실을 기록할 수 있게 됐다. 그러자 사람들은 기계를 이용하는 사진이 인간의 손으로 그린 그림보다 더 정확한 기록 수단이라 믿었고, 화가에게 초상화를 의뢰했던 사람들

은 사진관으로 향했다. 밥벌이를 잃은 화가들은 서둘러 사진 기술을 익혔고, 일부는 그림을 붙들고 사진을 저주했다. 그리고 아주 일부의 실험적인 화가들은 사진과 그림은 다르다며, 오로지 그림만이 할 수 있는 무엇을 찾아 나섰다. 그렇게 칸딘스키를 비롯한 화가들이 추상화를 개척했고, 화가들은 캔버스에서 무엇이든 그릴 수 있는 무제한의 표현의 자유를 갖게 됐다. 콜럼버스의 신대륙 발견에 견줄 만한 미술사의 위대한 발견이었고, 칸딘스키의 이름은 미술사에서 크게 기록됐다. 그렇다면 칸딘스키가 추상화를 개척하게 된 결정적인 계기는 무엇일까?

완전히 새로운 회화의 가능성

러시아 모스크바에서 태어난 칸딘스키는 어려서 그림에 상당한 재능을 보였지만, 법률과 경제학을 전공하고 대학 법학부 강사를 했다. 종종 전시회에 가곤 했는데, 클로드 모네의 〈건초 더미〉 연작을 직접 보고 화가가 되기로 결심한다. 모네를 연구하면서 칸딘스키는 이제 화가는 색채와 형태를 이용해 세상을 자유롭게 그려야 한다는 것을 깨달았다. 그 결과물이 〈색채 연구, 동심원과 네모들Color Study, Squares with Concentric Circles〉이다. 여전히 현실에 닮게 그리던 초기작 〈뮌헨의

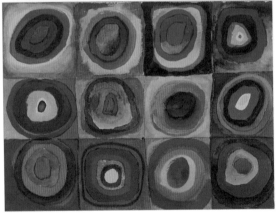

칸딘스키, 〈뮌헨의 집Houses in Munich〉, 1908년, 캔버스에 유채,
33.0×41.0cm, 폰 데어 하이트 미술관Von der Heydt Museum (독일 부퍼탈)

칸딘스키, 〈색채 연구, 동심원과 네모들Color Study: Squares with Concentric Circles〉,
1913년, 종이에 수채화, 구아슈와 크레파스, 23.8×31.4cm,
렌바흐하우스 시립미술관The Städtische Galerie im Lenbachhaus (독일 뮌헨)

칸딘스키, 〈하늘의 파랑Bleu de ciel〉,
1940년, 캔버스에 유채, 100×73cm, 퐁피두센터(프랑스 파리)

집〉과는 완전히 다르다. 이렇듯 사진의 시대에 칸딘스키는 서양 미술 사에서 최초로 현실을 추상화로 표현했다.

칸딘스키가 추상화를 본격적으로 추구하던 1910년대 유럽 미술계의 스타는 야수파의 마티스와 입체파의 피카소였다. 전통적인 방식으로 그리되 색채의 효과를 강조한 야수파, 다양한 시점에서 본 대상을 한 화면에 중첩시킨 입체파의 작품들이 쏟아지던 시대였다. 그에 비해 칸딘스키의 추상화는 지나치게 과격하고 몹시 전위적이었다.

예나 지금이나 칸딘스키의 추상화는 아무리 봐도 뭘 그렸는지 도대체 모르겠지만, 그림 속 형태와 색채들이 어우러져 마치 한 곡의 음악을 듣는 듯하다는 평가에는 고개가 끄덕여진다. 〈하늘의 파랑bleu de ciel〉에서 보듯이 후기작으로 갈수록 그런 회화의 음악성은 더욱 확실하게 느껴진다. 왜 그럴까?

음악의 리듬을 그리겠다

시간에 따라 달라지는 빛의 변화를 포착한 모네의 작품들이 칸딘스키를 회화의 새로운 영역으로 이끌었다면, 그가 추상화로 넘어간 결정적 계기는 클래식 음악이었다. 그 가운데서도 모차르트와 베토벤 등 전통적인 작곡법을 따르는 음악이 아니라, 아르놀트 쇤베르크

칸딘스키, 〈구성 5 Composition 5〉,
1911년, 캔버스에 유채, 190×275cm

Arnold Schönberg(1874~1951)의 혁신적인 음악에 강한 자극을 받았다. 쇤베르크는 장조와 단조, 으뜸음을 중심으로 만들어지는 전통적인 작곡법을 해체하고, 정해진 조성 없이 연주되는 무조 음악Atonal music 을 주창했다. 음악이 아니라 그냥 악기 소리들이 조화롭지 못하게 이어지는 듯했고, 당시 대부분의 평론가들은 쇤베르크의 작품에 악평을 쏟아냈다. 전통을 깨부수고 새로운 길을 제시하는 혁신가들이 항상 겪는 오해와 수난이었다.

칸딘스키는 쇤베르크의 콘서트를 통해 그림의 음악성을 발견했고, 다양한 종류의 음악을 들으면서 자신이 느끼는 율동감과 리듬감을 그림으로 그려야겠다고 결심했다. 따라서 칸딘스키의 작품에서 색채와 형태들이 빚어내는 시각적인 리듬감이 느껴진다면, 칸딘스키가 추상화로 표현하고자 한 것이 제대로 전해진 것이다. 이런 이유로 칸딘스키가 작품 제목으로 자주 사용하는 '구성composition'을 '작곡'으로 읽으면 그의 창작 의도에 한 발짝 더 가까이 다가가게 된다.

새로운 시대를 연 개척자니까

칸딘스키는 쇤베르크의 음악을 들으면서 느낀 리듬과 흥취를 여러

점의 그림으로 작업했는데, 〈구성 5〉도 그 가운데 하나다. 세로가 거의 2미터, 가로가 3미터에 조금 못 미칠 만큼 상당히 크다. 여기에 칸딘스키는 빨강, 초록과 노랑 등의 면과 테두리를 벗어난 색들이 서로 충돌하듯 헝클어지고, 화면 전체에 요동치는 듯한 검은 선들을 이리저리 교차시켜서 시각적인 긴장과 불안을 만들어낸다. 그림이 이렇다 보니, 칸딘스키가 들었던 쇤베르크의 곡은 아마도 서로 어울리지 않는 불협 화음이거나 아예 관계없는 소리들이 툭툭 제시되는 음악일 듯싶다. 이 작품을 '최후의 심판'으로 부르는 이유도 넉넉히 이해된다.

이처럼 〈구성 5〉는 '추상화의 아버지'로 불리는 현대 미술의 진정한 선구자인 칸딘스키의 작품으로, 중요한 전시회에 출품됐던 이력도 있고, 잭슨 폴록과 마크 로스코Mark Rothko(1903~1970) 등 후대 화가들에게 끼친 영향력도 크다. 이런 이유들로 인해 〈구성 5〉는 1998년 경매에서 4,000만 달러(약 500억 원)에 낙찰됐다. 구매자는 구스타브 클림트의 사연 많은 작품 〈아델레 블로흐 바우어의 초상 I〉을 샀던 로널드 로더('백만장자들이 그림을 사는 여섯 가지 이유 ‒ 구스타프 클림트' 참조)였다. 이 기록은 당시 기준으로 미술 시장의 추상화 분야에서 최고였다. 참고로 이 작품과 같은 시기에 그린 칸딘스키의 〈무르나우의 교회 II〉는 2023년 3월 소더비 런던에서 4,472만

칸딘스키, 〈무르나우의 교회 II Murnau with Church II〉,
1910년, 캔버스에 유채, 96×105.5cm

1,120달러(약 580억 원)에 팔렸다. 칸딘스키 작품 가운데 최고가를 기록하는 동시에 그해 이뤄진 전체 경매에서 아홉 번째로 높은 낙찰 가였다. 칸딘스키의 추상화 작품이 '세잔의 사과'처럼 미술사에 확실 히 자리매김했다는 방증이다.

캔버스를 찢어라, 새로운 미술이 열릴 것이다

루초 폰타나

오랫동안 그림은 이야기를 전달하는 수단이었다. 소재도 그리스·로마 신화나 성경 속 인물과 장면, 왕과 철학가 같은 위인들이었다. 요즘의 영화나 드라마처럼, 그림에 담긴 내용을 얼마나 정확하게 보여주는지, 장면을 얼마나 생동감 넘치게 묘사하는지가 화가의 실력을 판별하는 기준이었다. 그러나 19세기 중후반부터 이러한 사조에 의문을 제기하는 화가들이 등장한다. 인상파와 입체파, 추상파의 등장은 한 갈래로만 흘러왔던 서양 미술사의 물줄기를 나누는 대사건이었다. 이후 마르셀 뒤샹Marcel Duchamp(1887~1968)이 기성 제품을 재조합해서 작품을 만드는 '레디 메이드ready made'를 시도하면서 미술의 물줄기는 여러 갈래로 나누어졌고, 자연스럽게 그림에 관한 과거의 많은 법칙들이 깨졌다. 그래서 어떤 법칙도 없는 것이 현대 미술의 유일한 법칙이라고들 말한다. 그럼에도 깨지지 않던 거의 유일한 법

칙은, 여전히 그림은 캔버스와 물감으로 만든다는 것이다. 아르헨티나 출신의 화가이자 조각가인 루초 폰타나Lucio Fontana(1899~1968)는 이를 벗어나려 했다.

캔버스를 찢어라, 그러면 진실이 드러난다

다빈치는 〈모나리자〉를 호두나무판에 그렸고, 미켈란젤로는 〈천지창조〉를 벽에 그렸다. 이후 습도 조절과 보존 면에서 효율성이 뛰어난 캔버스가 벽과 나무 판자를 밀어내고 화가들의 선택을 차지했다. 어디에 무엇을 그리든 미술사의 혁신은 모두 캔버스 위에서 벌어졌다. 조각을 하던 폰타나는 이런 상황에 어쩌면 다음과 같은 질문들을 했을지 모른다.

'왜 항상 그림은 캔버스 위에 무엇인가를 그려야만 하는가?'

폰타나는 캔버스를 칼로 찢고, 구멍을 뚫었다. 그뿐이었다. 하지만 이 단순한 행위는 미술사 전체에 대한 반란이자 도전이었다. 모든 화가가 지켜온 암묵적 동의를 깨트린 행위였기 때문이다. 화가들의 야망은 세상의 진실을 캔버스에 표현하겠다는 것이었다. 하지만 폰타

폰타나 재단과의 저작권 협의가 완료되지 않아
폰타나의 작품은 QR코드를 통해 안내합니다.

나가 캔버스를 찢자 캔버스의 표면 뒤로 공간이 만들어지면서 캔버스가 평면임이 적나라하게 폭로됐다.

'여러분이 지금까지 미술관에서 본 그림들은 모두 캔버스 표면에 그려진 그럴듯한 가짜다.'

거울 뒤에는 아무것도 없다는 것을 보여주기 위해 거울을 깨트린 것과 같은 행위였다. 폰타나가 캔버스에 세로로 칼질을 하자 드러난 서양 미술의 진실이었다. 이것이 폰타나가 1947년에 주창한 '공간주의 미술Spatialism'(색과 소리, 공간과 움직임, 시간을 새로운 유형의 예술로 결합할 것을 제안)이다. 이런 의도가 가장 잘 드러난 연작이 〈공간 개념Concetto spaziale〉인데, 캔버스에 칼질을 하는 '컷Tagli' 시리즈가 대표적이다.

캔버스는 입체다

폰타나의 관점에서 미술사의 명작들을 보자. 다빈치의 〈최후의 만찬〉, 렘브란트의 〈자화상〉, 고흐의 〈해바라기〉까지, 아무리 잘 그리고 다르게 그리더라도 그런 모든 시도는 그저 캔버스 표면에서 벌어진

거짓이다. 심지어 대상을 다양한 시점에서 보고 그것들을 한 화면에 구축해서 진실에 도달하려던 피카소와 브라크의 입체주의조차도 반쪽짜리의 진실이었다. 지금까지 서양 미술을 지탱해 온 존재 근거가 휘청거릴 만한 사건이었다. 그러나 다르게 해석할 여지도 있다.

폰타나에 의해 찢기거나 구멍이 뚫린 캔버스는 3차원의 공간으로 변한다. 캔버스 자체를 3차원으로 만들었으니, 거기에 그려진 그림은 조각처럼 3차원의 입체가 된다. 이렇듯 '입체의 캔버스'가 가능하니 더 이상 그림을 3차원의 현실을 2차원으로 번역할 필요가 없다. 사진기가 그림이 추상으로 나아가게 만들었듯이, 폰타나는 그림을 묶고 있던 어쩌면 마지막 족쇄를 풀어버린 것이다. 이런 면에서 조각가 출신인 폰타나는 그림의 조각화라는 새로운 차원을 열어젖혔다. 따라서 폰타나는 서양 미술을 부정하는 파괴자가 아니라 그림의 새로운 영역을 개척한 창조자로 봐야 한다.

이렇듯 폰타나는 캔버스를 칼로 찢고 구멍을 뚫는 극히 단순한 행위로 미술사의 새로운 물길을 틀었다. 미술 시장에서 그의 작품에 대한 평가는 어떨까? 특히 유일하게 금으로 그린 두 작품 중 하나라는 희귀성이 더해진 〈공간 개념: 신의 종말Concetio spaziale, La fine di dio〉은?

새로운 생각이 새로운 미술을

'신의 종말' 혹은 '신의 죽음'으로 해석되는 이 작품은 금색으로 칠한 타원형 캔버스에 구멍들이 뚫려 있다. 달걀을 세워놓은 듯한 모양의 캔버스가 마치 콜럼버스의 달걀처럼, 새로운 창조의 상징처럼 다가온다. 게다가 이 작품은 폰타나가 죽기 5년 전에 완성되어서 그의 기나긴 창작 여정의 종착점과 같은 작품으로 평가받고 있다. 이런 견해가 반영된 덕분인지 〈공간 개념: 신의 종말〉은 2008년 경매에서 2,005만 1,466달러(약 260억 원)에 팔렸다. 그리고 15년 후인 2023년에 다시 경매에 나와서 50만 달러 높은 2,055만 6,900달러(약 270억 원)에 거래됐다. 2023년 기준으로 보면, 이 가격은 피카소의 자클린 초상화 중 〈흔들의자에 앉은 여인(자클린)Femme dans un rocking-chair (Jacqueline)〉의 가격(2,044만 1,210달러)과 에두바르 뭉크의 〈해변의 춤Dance on the Beach〉의 경매가(2,036만 7,050달러)보다도 10만 달러 이상 높다.

대중적인 인지도와 인기에선 피카소와 뭉크에 미치지 못하지만, 미술 시장에서 그들과 비슷한 급으로 평가받는 이유는 미술사적 가치가 확고하다는 방증이다. 당연히 폰타나의 작품은 영국의 테이트 미술관과 뉴욕의 구겐하임 미술관 등에도 소장되어 있다.

캔버스를 찢고, 구멍을 뚫는 단순한 행위로 미술사에 충격을 준 루초 폰타나. 모든 위대한 발명이 그러하듯, 그것은 아주 작은 차이였으나 누구도 생각하지 못했던 놀라운 통찰이 깃든 행동이었다. 늘 그렇지만, 새로운 미술을 하려면 전적으로 새로운 생각이 필요하다.

현대 미술계 슈퍼스타의 대표작

게르하르트 리히터

미술 시장에 관한 최고의 권위를 가진 기관인 아트프라이스Artprice에 따르면, 2024년 기준, 살아 있는 화가 가운데 가장 비싼 작가는 독일의 게르하르트 리히터Gerhard Richter(1932~)다. 야요이 구사마Yayoi Kusama(1929~), 에드 루샤Ed Ruscha(1937~), 데이비드 호크니David Hockney(1937~), 요시토모 나라Yoshitomo Nara(1959~) 순으로 2위부터 5위를 차지했다. 2023년 한 해 동안 리히터의 작품 303점이 거래됐고, 최고가는 3,480만 유로(약 500억 원)였으며, 총 거래액은 1억 6,700만 유로(약 2,500억 원)였다. 모든 시대의 화가를 통틀어서는 피카소, 바스키아, 장대천ZHANG Daqian(중국 산수화의 대가)에 이어 4위에 올랐다. 세계 미술 시장에서 거래되는 작품 수, 최고가, 평균가 등에서 리히터는 현대 미술 분야에서는 단연 최고의 블루칩이다. 독

일 드레스덴 출신의 리히터는 무엇으로 가장 비싼 생존 화가가 되었을까? 해답에 다가서는 가장 중요한 요소는 그림과 사진의 관계다.

미술과 사진의 복잡미묘한 관계

미술과 사진의 관계는 무엇일까? 후계자이자 경쟁자? 동지이자 앙숙? 대체자? 둘의 관계는 시대에 따라 달라졌다. 처음 사진이 등장했을 때, 초상화와 풍경화를 그리던 화가들은 분노했다. 그림만이 현실을 똑같이 모사할 수 있는 유일한 수단이었는데, 순식간에 사진가들의 사진기에 그 자리를 빼앗겼기 때문이다. 이 시기의 사진과 그림의 관계는 승자가 시장 전체의 이익을 독점하는 승자 독식 혹은 한쪽의 이익이 늘면 다른 쪽은 줄어드는 제로섬zero sum 게임처럼 보였다. 하지만 칸딘스키에 의해 추상화가 구축되면서 그림과 사진은 각자의 방식으로 저마다의 영역을 발전시켜 나갔다. 사진은 현실을 재현하는 수단으로, 그림은 현실을 넘나들며 자유롭게 세상을 표현했다. 그러자 화가가 왕성히 활동해도 사진가의 이익이 줄어들거나 그 반대의 경우도 발생하지 않았다. 물론 화가가 사진을 창작의 도구로 삼거나, 사진가가 그림을 이용하는 경우는 많아졌다.

다시 한번 둘의 관계가 요동친 계기는 마르셀 뒤샹이다. 뒤샹은 기성 제품을 이용해 예술품을 창작하는 '레디 메이드' 시대를 열었다. 더 이상 예술가가 굳이 직접 손으로 그리거나 만들 필요가 없어졌다. 예술가에게는 주제(개념이나 생각)를 고안하는 것이 가장 중요해졌기 때문이다. 데이미언 허스트의 경우처럼, 현대 미술에서는 누구의 손으로 만들어졌는지는 전혀 중요하지 않다. 작품의 완성도가 중요하므로 예술가는 해당 분야의 전문가들과 적극적으로 협력한다. 이런 시대에도 게르하르트 리히터는 그림과 사진의 관계에 대해 상당히 매력적인 접근법을 제시했다.

"나는 사진을 그리겠다"

리히터는 1962년부터 〈테이블Tisch〉을 기점으로 그림과 사진을 새로운 관점에서 접근했다. 그는 사진을 캔버스에 옮겨 그린 후 미세한 붓질로 외곽선이 번지도록 했는데, 이렇게 하면 초점이 맞지 않아 대상이 흐릿해지는 사진처럼 보였다. 이것이 리히터가 창안한 '사진 회화Photo painting'다. 사진 위에 그림을 더하는 기법이야 이전에도 있었지만, 리히터는 사진과 그림이 결합된 새로운 종류의 이미지를 만들어냈다. 사진 회화의 가장 큰 특징은 사진처럼 정확하게 대상들이 묘

사된 부분과 초점이 맞지 않아 흐릿한 부분이 공존한다는 것이다. 사진처럼 보이는 그림이고, 그림처럼 보이는 사진이다.

사진 회화의 초기작들은 리히터가 언론에서 찾은 사진을 기반으로 작업했다. 하지만 1968년부터는 자신이 가족 여행에서 찍은 사진을 이용했다. 특히 딸을 그린 〈베티Betty〉는 금발 머리카락과 빨간 꽃무늬 겉옷으로 부드럽게 빛이 떨어지는 순간을 포착한 사진으로 오해받을 만큼 정교하다. 초점이 맞는 앞부분의 빨간 꽃무늬들은 정교하나 반대편 팔 뒷부분은 초점이 맞지 않았다. 선명함과 흐릿함의 공존하는 〈베티〉에서 베티가 얼굴을 돌리고 있어서 작품은 더욱 신비롭게 느껴진다. 이렇듯 리히터는 사진과 그림의 경계, 구상과 추상의 경계를 독창적인 방식으로 허물어트렸다. 그는 사진 회화를 통해 세계적인 명성을 얻은 이후 추상 표현주의, 팝 아트, 미니멀리즘처럼 다양한 양식을 넘나들며 초상화, 풍경화, 정물화, 모노크롬 추상화, 〈색채 견본집〉 연작에 이르기까지 다양한 장르의 작품을 발표하고 있다.

현대 미술계와 미술 시장에서 차지하는 리히터의 위상은 결국 사진 회화와 더불어 시작된 셈이다. 그렇다면 스타 화가의 대표작이자 미국의 아트 인스티튜트 오브 시카고, 프랑스 리옹의 현대미술관, 독

일의 바덴바덴 미술관과 미국의 샌프란시스코 모던 아트 미술관 등 세계적인 미술관에 소장되어 있는 〈촛불Kerze〉의 가격은 얼마일까?

리히터의 출세작이자 대표작 〈촛불〉

50세의 리히터는 촛불과 해골에 끌렸고, 2년 동안 〈촛불〉 연작에 몰두했다. 그는 양초와 불꽃을 흐릿하게 처리했고, 초의 개수를 달리하거나 해골도 함께 그렸다. 배경은 단순하게 두고, 밝음과 어둠을 조금씩 달리했다. 초와 해골은 현대 미술치고는 너무 식상한 소재였다. 여기서 우리는 고전 회화에 대한 리히터의 관점을 짐작할 수 있다. 그는 서양 미술사의 명작들을 오래된 낡은 작품이 아니라 현대에도 여전히 통용되는 작품으로 여겼다. 어느 인터뷰에서 그는 "전통을 잘 알아야 한다. 그래야 전통을 잘 다루고, 고전 명작과 최대한 비슷하게 만들 수 있으며 마침내 더 나은 무언가를 창조할 수 있다"고 말했다. 전통의 유산을 잘 배워야만 현대 미술도 고전 명작처럼 미술사에서 확실하게 자리 잡을 수 있다는 뜻이다.

이런 맥락에서 보면 〈촛불〉은 다르게 느껴진다. 〈촛불〉은 빛이 들어오는 창문을 배경으로 그려진 하얀 촛대와 타오르는 촛불이 전부

다. 그저 타오르는 촛불을 그렸을 뿐인데, 사람들의 마음에 기묘한 파문을 일으키며 서양 미술사의 정물화 소재 가운데 리히터의 촛불만큼 매혹적인 것은 없었다는 평가에 고개를 끄덕이게 된다. 리히터는 촛불을 통해 관조, 추억, 침묵과 죽음을 경험하는 감정을 느꼈다고 하는데, 우리도 〈촛불〉을 보며 그와 비슷한 감정들을 차례로 느끼게 된다.

미술사에서 해골과 함께 그려진 타오르는 촛불은 으레 '죽음을 기억하라memento mori'는 메시지로 읽혔다. 하지만 리히터의 촛불과 해골은 너무나 아름다워서 오히려 죽음에 대한 공포를 잊게 만든다. 이것이 바로 과거의 명작을 능가하는 현대의 명작이 아닐까? 현대 미술은 이해하기 어렵고 기괴하며 전시장을 의미 없는 쓰레기 더미로 채운다는 편견을 리히터는 이 작은 작품으로 확실히 깨고 있다.

가장 매혹적인 정물화이자 현대의 명작

그림과 사진에 대한 새로운 해석으로 인한 미술사적 가치, 1980년대 유럽 현대 미술에서 차지하는 역사적 가치, 대중적인 인기, 세계적인 미술관의 소장 등 미술 시장에서 높게 평가하는 요소들을 지닌 〈촛

불〉은 2011년 10월 14일 런던 크리스티에서 추정가(600만~900만 파운드)를 넘어 1,045만 7,250파운드(약 177억 원)에 팔렸다. 배경이 약간 다르고 양초 하나가 켜진 〈촛불〉은 이보다 앞선 2008년 2월 경매에서 1,548만 3,589달러(약 185억 원)에 팔렸다. 그림 크기가 95 × 89.9cm로 다소 컸기 때문에 더 고가에 거래됐다.

"처음엔 〈촛불〉 그림이 그저 예뻐 보이게 하려는 의도였는데, 나중에 보니 정치적으로도 유용한 발언이라는 점을 알게 됐다."[*]

_게르하르트 리히터

제2차 세계 대전 때 고향인 드레스덴에서 벌어졌던 폭격 50주기를 맞이하여, 리히터는 1995년에 드레스덴이 새로운 활력으로 재탄생하길 바라는 마음으로 〈촛불〉 연작 가운데 한 점을 거대한 크기로 만들어서 엘베 강이 내려다보이는 곳에 설치했다.

* https://www.christies.com/en/lot/lot-5486853

스타 화가의
사연 많은 작품

백만장자들이 그림을 사는 여섯 가지 이유

구스타브 클림트

저 여인은 누구인가? 황금빛 배경에 있는 검은 머리의 그녀는 오스트리아 빈Wien의 유복한 은행가의 딸이자 상류층 부인 아델레 블로흐바우어Adele Bloch-Bauer(1881~1925)다. 구스타프 클림트Gustav Klimt(1862~1918)는 그녀의 초상화를 무려 3년이나 걸려 완성했다. 심지어 클림트가 유일하게 초상화를 두 점이나 그린 인물이자, 그의 대표작 〈유디트Judith〉의 모델이었다. 궁금함은 이어진다. 오스트리아의 국립미술관에 걸려 있던 이 그림이 어째서 2006년 경매에 나왔을까? 그것도 초상화 두 점이 모두.

상류층 여인과 스타 화가의 은밀한 사생활

19세기에서 20세기로 넘어가던 세기말, 파리의 미술계는 인상주의와 후기 인상주의로 미래로 나아갔던 반면, 황제가 지배하는 오스트리아의 수도 빈은 과거에 머물러 있었다. 파리와 베를린의 분위기에 물들어 반아카데미 바람이 좀 불긴 했지만, 여전히 전통을 중시하는 역사화 위주의 아카데미 미술이 주류였다. 클림트는 아카데미에서 벗어난 화풍의 화가들이 모인 '빈 분리파Secession'의 선두였으나, 그림 양식은 애매했다. 분명 전통을 답습하지는 않았으나, 그렇다고 고흐와 세잔처럼 현대적이지도 않았다. 클림트는 고전적인 소재와 구도에 화려한 색깔과 에로틱한 묘사를 버무려서 사람들의 눈길을 사로잡았다. 대표작인 〈키스〉에 잘 드러난다.

고전적이되 지루하지 않고, 근대적이되 반감을 부르지 않는 스타일로 클림트는 인기를 누렸다. 빈의 귀족과 상류층은 아내와 딸의 초상화를 클림트에게 주문하는 것이 유행이었다. 클림트의 주요 컬렉터였던 페르디난트 블로흐바우어도 아내인 아델레의 초상화를 클림트에게 주문했다. 클림트는 화가로서의 명성만큼이나 여자들과의 짙은 염문으로도 유명했다. 아델레와는 결혼 전에도 만난 적이 있던 터라, 클림트와 아델레는 초상화 작업을 이유로 몇 년에 걸쳐 은밀한 만남을 가졌다고 알려졌다. 주문자와 아내, 그 아내와 바람을 피우는

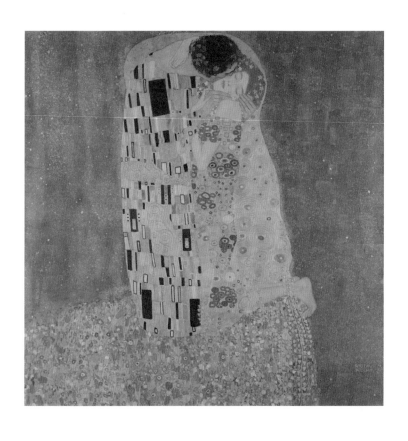

클림트, 〈키스Der Kuss〉, 1907~1908년, 캔버스에 유채,
180×180cm, 벨베데레 갤러리Galerie Belvedere (오스트리아)

화가의 스토리도 흥미롭지만, 더 흥미로운 사연은 클림트가 그렸던 아델레의 초상화들에 있다. 클림트와 아델레가 죽은 후인 1938년 이후 아델레의 초상화 두 점의 고된 여정이 시작된다.

굴곡진 역사의 증인

2차 세계 대전이 터지고, 독일의 나치는 오스트리아 빈을 점령한다. 목숨의 위협을 느낀 유대인 페르디난트 블로흐바우어는 집과 재산을 남겨둔 채 스위스로 도망쳤고, 나치는 클림트 그림 다섯 점을 포함해 그의 재산을 압수했다. 전쟁에서 패한 나치는 압수한 다섯 점 가운데 세 점은 오스트리아 정부에 반환했고, 두 점은 팔았는데 결국은 모두 오스트리아 국립미술관에 돌아왔다. 여기까지가 여정의 전반부다. 후반부는 2000년 미국에서 마리아 알트만Maria Altmann(1916~2011)이 등장하면서 시작된다.

마리아 알트만은 오스트리아 정부를 상대로 블로흐바우어 소유의 클림트 작품 다섯 점을 돌려달라는 소송을 제기했다. 주장의 근거는 확실했다. 자식이 없었던 블로흐바우어 부부는 전 재산을 조카 셋에게 상속한다는 유언을 남겼는데, 마리아가 당시 유일한 생존 조카였

기 때문이다. 오스트리아 정부는 국보와도 같은 클림트의 그림들을 내어줄 마음이 없었다. 8년에 걸친 기나긴 재판 끝에 결국 마리아는 승소했고, 숙모인 아델레의 초상화 두 점을 포함해 다섯 점을 모두 돌려받았다. 이런 사연은 영화 〈우먼 인 골드Woman in Gold〉(2015년)를 통해 전 세계에 널리 알려졌다.

어느 쪽이 더 비싸게 팔렸을까

1907년 작 〈아델레 블로흐바우어의 초상 I〉은 클림트 특유의 황금빛 바탕에 이국적인 무늬들이 인물 주위를 회오리 치듯 빛난다. 같은 시기에 그려진 〈키스〉와 전체적인 분위기와 느낌이 상당히 유사하다. 어깨를 드러낸 원피스를 입고 앉아 있는 아델레. 시선은 정면을 향하고 입술은 약간 벌린 듯 무슨 말을 하려는 듯하다. 두 손을 수줍게 모은 자세는 부끄러움을 많이 타는 소녀 같다.

1912년에 완성된 〈아델레 블로흐바우어의 초상 II〉는 다르다. 금색은 사라지고, 보라와 분홍, 빨강과 초록 등의 화려한 색에 꽃송이와 기하학적 모양들로 배경을 꾸몄다. 5년 동안의 스타일 변화가 확연히 보인다. 원피스와 숄을 걸치고 똑바로 서서 정면을 향하는데, 그녀의 시선은 다소 아래를 내려보는 듯하다. 왼손은 숄 자락을 살짝

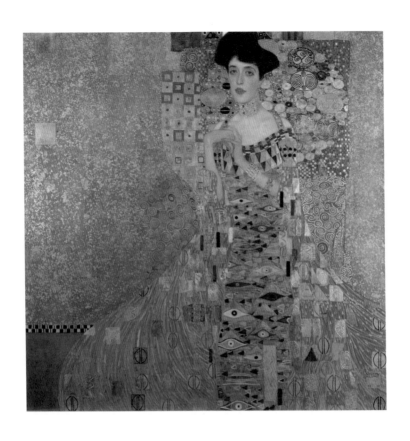

클림트, 〈아델레 블로흐바우어의 초상 I Portrait von Adele Bloch-Bauer I〉,
1907년, 캔버스에 유채, 금과 은, 138×138cm

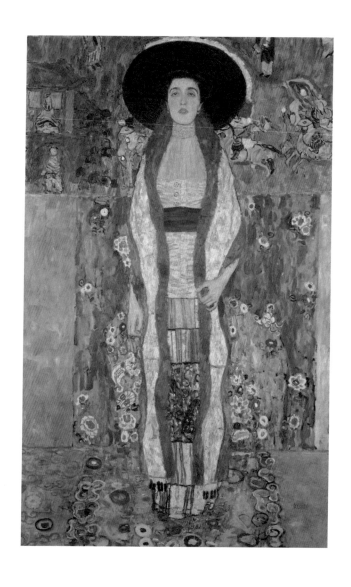

클림트, 〈아델레 블로흐바우어의 초상 II Portrait von Adele Bloch-Bauer II〉,
1912년, 캔버스에 유채, 190×119.9cm

움켜쥐었는데, 주저하는 듯 유혹하는 듯 모호하다. 화려함과 생기가 느껴지는 1907년 초상화와 비교하면, 색조의 배열 탓인지 몽롱한 시선 탓인지 그녀의 모습이 어쩐지 쓸쓸하게 느껴진다. 챙이 넓은 검은 모자를 쓴 모습은 1912년도에 찍힌 아델레의 사진 속 모습과 비슷하다. 평소에도 건강이 썩 좋지 않았던 그녀는 43세에 뇌막염으로 죽었다.

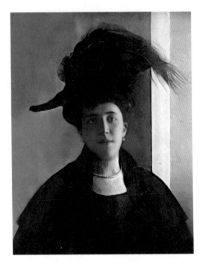

아델레 사진(1912년)

2006년에 승소해서 그림들을 돌려받은 마리아 알트만은 이를 모두 경매에 내놓았다. 어느 쪽이 더 비싸게 팔렸을까? 대부분의 예상처럼, 〈키스〉와 유사한 분위기를 자아내는 〈아델레 블로흐바우어의 초상 I〉이다. 1억 3,500만 달러(약 1,750억 원)에 사업가이자 주 오스

트리아 미국 대사인 로널드 로더Ronald Lauder(세계적인 화장품 회사 에스티 로더 창업주의 둘째 아들)에게 팔렸다. 이 거래로 이 작품은 세상에서 가장 비싼 그림의 자리를 차지했다. 로더는 이 작품을 사기 위해 엄청난 노력을 기울였다. 우선 뉴욕에 오스트리아와 독일 출신 화가의 작품만을 전시하는 '노이에 갤러리Neue Gallery'를 열었고, 소송 진행 중이던 마리아 알트만과도 꾸준히 접촉했다. 로더의 이런 면을 그녀가 높이 평가해서 작품을 그에게 팔았다고 전해진다.

한편 〈아델레 블로흐바우어의 초상 II〉는 8,793만 6,000달러(약 1,140억 원)에 미국의 유명 방송 진행자 오프라 윈프리에게 팔렸다. 그리고 그녀는 2016년에 이름이 알려지지 않은 중국인 컬렉터에게 두 배에 가까운 1억 5,000만 달러(약 1,950억 원)에 다시 팔았다. 이렇게 해서 페르디난트 블로흐바우어 저택과 오스트리아 국립미술관에 나란히 걸려 있던 초상화 두 점은 헤어지게 됐다. 그림도 하나의 생명체라면, 두 초상화의 생애는 2차 세계 대전을 지나온 유대인의 굴곡진 삶과도 겹쳐진다.

〈키스〉를 못 사니까 이것을!

클림트의 〈키스〉는 살 수 없지만, 〈유디트〉는 손에 넣을 수 없지만,

클림트의 스타일이 녹아든 작품이자 화가의 은밀한 사생활의 단면과 나치의 압수, 후손의 기나긴 소송, 그 과정을 담은 영화까지 있으니, 이 초상화들은 놀랄 만한 수준의 가격일 수밖에 없다. 이 그림이 전시회에 걸리면 미술관 밖으로 길게 이어진 관람객들의 줄이 눈에 선하다. 로널드 로더는 어렸을 때 빈의 미술관에서 봤던 〈아델레 블로흐바우어의 초상 I〉을 한 번도 잊은 적이 없다고 밝혔다. 그가 그림을 산 이유가 그것뿐일까? 그럴 수도 있지만, 기업 몇 개를 살 만한 거액을 지불하는 데는 다른 이유도 있다. 세계적인 부자들이 명화를 사는 이유는 크게 여섯 가지로 압축된다.

그림은 최고의 투자

첫째 이유는 투자다. 그림이 돈이 되기 때문이다. 각 시대를 주도하는 컬렉터들이 있는데, 중세의 성물 거래에서는 교회, 르네상스와 절대 왕정 시기에는 교회와 궁정, 귀족 등이었다. 현대는 투자자다. 전통적인 컬렉터는 귀족 가문 출신인 데 반해 현대의 컬렉터는 헤지펀드 매니저, 금융 재벌, 카지노 사업가 등 돈을 직접 다루는 직업을 가진 경우가 많은 이유다. 불경기에 선호하는 현금과 금처럼 그림도 가장 확실한 안전 자산이 되었다.

"나에게 회화가 현금과 같은 의미를 띠기 시작했다." _스티브 윈

고흐, 고갱, 르누아르, 피카소 등의 작품을 가진 '카지노의 제왕'이
자 유명 컬렉터 스티브 윈은 망막 색소 변성증을 앓고 있다. 즉 그는
자신이 수천억~수조 원을 들여서 산 명화들을 거의 볼 수도 없다. 그
래도 그가 한 점에 1,000억 원이 넘는 그림들을 마구 사들이는 이유
는 그림을 되팔아서 얻는 차익이 굉장히 크기 때문이다. 〈아델레 블
로흐바우어의 초상 II〉를 산 오프라 윈프리도 10년 만에 6,000만 달
러(약 810억 원)의 차익을 남겼으니 분명 투자로는 크게 성공했다.
또한 그림 기증은 세금 부담을 덜고, 미술관이나 기관의 여러 위원회
에 한 자리를 차지하는 아주 효과적인 수단이 되기도 한다. 투자도
하고, 명예도 얻는 것이다.

비싼 그림을 사야 진정한 귀족이다

두 번째 이유는, 그림 구매는 신분을 드러내는 방법이다. 현대 사회
를 '신분제가 사라진 신분 사회'라고 하는데, 사회학자 지그문트 바우
만Zygmunt Bauman에 따르면 문화 소비는 자신의 계급을 드러내는 좋은
수단이다. 예를 들어 100만 원의 여윳돈이 있을 때 생활필수품을 사

는 것보다 공연을 보는 것이 더 높은 신분임을 표시한다는 것이다. 이런 측면에서 기업 하나를 인수하는 것과 맞먹는 금액을 그림 한 점을 사는 데 쓸 경우 자본주의의 귀족임을 과시하기엔 최적이다. 신흥 재벌과 제3세계의 억만장자들이 명화를 공격적으로 수집하는 이유 가운데 하나다.

세 번째는 성취감이다. '이 작품은 누구의 소유물이었는데, 내가 이걸 샀다.' 즉 누구나 아는 명화는 사회적 위계질서의 상징물이자 교환 증서 역할을 한다. '미술품 수집가=자본 특권층=시대의 주요 인물이라는 지위'와 같아졌다. 미술 시장 전문지에서 매년 선정하는 주요 수집가는 200명 정도인데, 〈포브스forbes〉의 부자 순위와 비슷한 것도 우연이 아니다. '원래 프랑스 루이 왕의 후손이 소유했던 작품인데, 유럽의 귀족을 거쳐 미국의 케네디 가문 혹은 빌 게이츠 회장이 갖고 있었다. 바로 그 작품을 내가 샀다'고 가정해 보면, 구매자가 느꼈을 성취감이 저절로 상상된다.

그리고 그림이 특별한 상품이라는 점도 빼놓을 수 없다. 미술 컬렉터는 사람들의 선망과 부러움을 받는다. '땅 부자'와 '그림 부자'에 대한 대중의 시선은 확실히 다르다. 그래서 그림은 상업을 거부하고 부정할수록 가치가 올라간다. 막대한 돈이 들지만 돈에 오염되지 않은

고상함을 지니고 있다. 슈퍼 카가 주지 못하는 품위를 명화는 준다.

다섯 번째는 수집 그 자체가 주는 기쁨, 마지막으로 아름다움을 소유하고자 하는 욕망도 있다.

해적이 훔쳐 판 명화

베첼리오 티치아노

부당한 권력자인 나치에게 빼앗겨 수난을 당한 클림트의 작품이 역사의 비극이라면, 유럽을 배경으로 그림 한 점이 겪은 해상 액션극도 있다. 해적이 정말로 그림을 훔쳤기 때문이다. 그것도 유럽 최고 화가의 성스러운 작품을!

회화의 군주가 된 비결

피렌체에 다빈치와 미켈란젤로가 있었다면, 베네치아에는 베첼리오 티치아노Vecellio Tiziano(1485/1490?~1576)가 있었다. '회화의 군주'로 불렸던 티치아노는 어쩌면 서양 미술사에서 가장 높은 지위를 차지한 화가일 것이다. '티치아노가 초상화를 그리지 않은 귀족은 귀족이

아니다'라고 할 만큼 유럽의 내로라하는 세력가들이 앞다퉈 찾은 화가이자, 베네치아의 적국 오스만제국의 술탄의 부름을 받은 화가이며, 신성로마제국의 황제로부터 귀족 작위를 받은 화가였다. 심지어 황제의 초상화를 그리던 와중에 티치아노가 붓을 떨어트리자 황제가 자리에서 벌떡 일어나 직접 주워 줄 정도였다. "그는 티치아노잖소!"

그가 이런 명성을 얻은 데는 크게 두 가지 능력 덕분이었다. 우선 주문자가 원하는 그들의 이미지를 빠르고 확실하게 파악하는 능력이 탁월했다. 대체로 여성은 실제보다 더 어리고 더 예쁘게 그렸고, 심지어 40대 여성을 20대 초반의 그림을 참고해서 만나지도 않고 그려서 보낼 정도였다. 당연히 초상화를 받은 주문자는 몹시 기뻐했다. 두 번째 능력은 그것을 색의 명도와 채도를 이용해서 전체적인 분위기를 부드럽고 신비롭게 만들어 인물을 부각시켰다. 이렇다 보니 미술 시장에서 티치아노를 차지하려는 경쟁은 굉장히 치열하다. 치열한 만큼 비싸질 수밖에 없다.

〈비너스와 아도니스Venere e Adone〉는 1991년 경매에서 미국의 장 폴 게티 미술관Jean Paul Getty Museum이 1억 3,500만 달러(약 1,750억 원), 2009년에는 〈다아나와 악타이온Diane e Atteone〉이 런던 내셔널 갤러리와 스코틀랜드 내셔널 갤러리가 함께 8,000만 달러(약 1,000억 원)를 모금하여 구매했다.

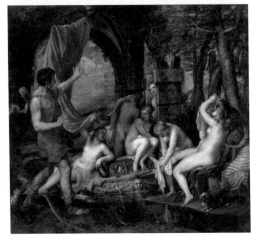

티치아노, 〈비너스와 아도니스Venere e Adone〉, 1555~1560년,
캔버스에 유채, 60×196cm, 게티 미술관Getty Museum(미국 로스앤젤레스)

티치아노, 〈다아나와 악타이온Diane e Atteone〉, 1556~1559년,
캔버스에 유채, 185×202cm, 영국 내셔널 갤러리(런던)와 스코틀랜드
내셔널 갤러리(에든버러)

예나 지금이나 미술사와 미술 시장의 울트라 슈퍼스타인 티치아노가 화가로서 완숙기에 접어든 75세 무렵에 그린 〈성스러운 대화〉는 그의 작품 중 개인이 소장한 몇 안 되는 작품이다. 바로 이 작품에 할리우드 액션 영화 같은 흥미로운 사연이 더해졌다.

일단 훔치고 보자

성모의 품에 안긴 아기 예수가 알렉산드리아의 성녀 카타리나에게 손을 뻗고 있다. 성녀의 시선은 아기의 눈을 향하고, 손은 살포시 팔을 받치고 있다. 이 장면을 성 루가가 서서 지켜보고 있다. 구름 낀 하늘과 후경의 풍경, 인물들의 표현이 서정적이면서도 우아하다. 이런 포근하고 다정한 그림의 분위기와 달리, 그림은 꽤나 험난한 과정을 거쳤다. 사건을 시간 순으로 정리하면 다음과 같다.

1. 티치아노가 친구 오롤로지오Orologio를 위해 이 그림을 그렸고, 18세기 말까지 오롤로지오 가문에서 소유
2. 오롤로지오 후손이 영국인 수집가 리처드 워슬리 경Sir Richard Worsley에게 판매해서 이탈리아에서 배에 실어 런던으로 보냄
3. 프랑스 해적이 그 배를 습격, 그림을 빼앗음

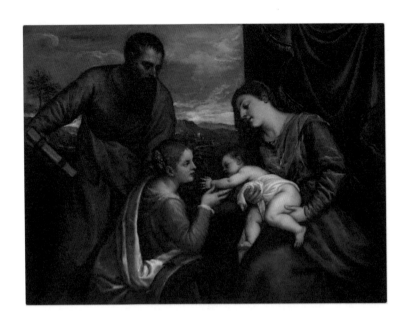

티치아노, 〈성스러운 대화: 성 루가와 알렉산드리아의 성녀 카타리나와 함께 있는 성모자Sacra Conversazione: La Madonna col Bambino e i Santi Luca e Caterina d'Alessandria〉, 1560년, 127.8×169.7cm

4. 해적이 나폴레옹의 동생 뤼시앙에게 판매

5. 나폴레옹의 몰락 후 그림은 뤼시앙의 손을 벗어나, 영국의 존 레드 경Sir John Rae Reid에게 판매

6. 여러 수집가를 거쳐 1956년에 뉴욕의 로젠버그 앤드 스티벨 갤러리Rosenberg and Stiebel를 통해 독일 수집가 하인스 키스터스Heinz Kisters에게 판매

이후 하인스 키스터스가 죽고 나서 그의 부인이 2011년에 경매에 내놓았고, 이 그림에 얽힌 기구한 사연이 널리 알려지게 됐다. 더 놀라운 사실은 이 경매에 입찰자가 단 한 명뿐이었다는 점이다. 그는 티치아노의 명작을 1,688만 2,500달러(약 220억 원)에 사 갔다. 티치아노가 '성스러운 대화'를 소재로 여러 점을 그렸다 하더라도, 단 한 명의 입찰자는 의외다. 유럽인 컬렉터라고만 알려졌는데, 그는 단지 운이 굉장히 좋은 구매자였을까? 혹시 경매장 밖에서 아무도 입찰을 못 하게 악당이 지키고 있었던 것은 아닐까? 해적과 나폴레옹 동생의 손길이 닿았던 그림이니 괜히 여러 의심이 든다.

그나저나 오롤로지오 가문에게 합법적으로 그림을 산 위슬리 경의 후손들이 그림을 돌려달라고 소송을 제기하면 어떻게 될까?

사랑하니까 훔친다

"나는 미술을 사랑하고 일생 동안 그것을 경배할 것이다."

누가 한 말일까? 빈센트 반 고흐? 최고의 컬렉터로 꼽히는 베르나르 아르노 회장? 시각 장애로 그림은 못 보지만 열심히 사 모으는 미국의 스티브 윈 회장? 모두 아니다. 슈테판 브라이트비저Stephane Breitwieser라는 남자다. 바로 스위스의 식당 종업원이자 전설적인 그림 도둑!

그림의 주인이 바뀌는 경우는 크게 구매, 선물과 강탈이다. 각각 돈으로 작품을 사는 컬렉터, 모델에게 초상화를 그려 선물하는 화가, 몰래 훔치는 도둑이 해당된다. 잊을 만하면 한 번씩 어느 미술관의 어느 그림이 도둑맞았다는 뉴스가 전해지는데, 그 가운데에서도 슈테판의 사연은 놀랍다. 그는 1994년부터 2001년까지 유럽 전역에서 174번에 걸쳐 239점의 그림을 훔쳤다. 로코코의 거장 프랑수아 부세, 바로크의 대가 피터 브뤼헐 등이 포함된 도난 목록의 총액은 어림잡아도 수백억 원 대에 이를 정도였다. 당연히 미국 연방수사국, 독일 연방범죄수사국과 인터폴은 조직적인 범죄로 추측하고 수사를 했다. 하지만 훗날 밝혀진 슈테판의 범행 방법은 단순했다. 여자 친구가 박

물관 직원의 주의를 끄는 동안 그림을 액자에서 잘라내는 식으로 훔쳤다. 2001년 11월 그는 바그너 박물관에서 사냥용 뿔피리를 훔치다 검거됐고, 2003년에 4년 금고형을 선고 받았다. 가석방된 그가 프랑스 작가와 인터뷰를 하면서 사건의 전말과 범죄 동기('나는 강박적인 수집가') 등이 세상에 알려졌다. 그렇다면 그가 그토록 오랫동안 검거되지 않은 이유는 무엇일까?

그림 도둑이 잡히지 않은 결정적 이유

슈테판의 목적은 돈이 아니었다. 그래서 그는 훔친 그림을 암시장에 팔려고 시도하지 않았다. 오로지 혼자 고즈넉이 감상하려는 목적으로 훔쳤기 때문에 창고를 마련해서 보관했고 몇몇은 침대 밑에 뒀다.* 대부분의 도둑들은 그림을 팔아서 돈을 벌려고 암시장에서 거래하다가 덜미를 잡히기 마련이다. 반면에 슈테판은 훔친 그림들로 채워진 자기만의 미술관을 만들고자 했다. 그랬기 때문에 그림들이 비교적 온전한 상태로 돌아올 수 있었다.

* 슈테판 브라이트비저에 관해서는 피로시타 도시, 『이 그림은 왜 비쌀까』, 조이한·김정근 옮김, 웅진지식하우스, p.90~93 참조

총알을 피한 〈청록색 매릴린〉

앤디 워홀

세상에서 가장 비싼 그림 100점을 꼽으면, 통상 작품 수가 가장 많은 화가는 피카소다. 앤디 워홀Andy Warhol(1928~1987)은 2위에서 5위 사이를 오간다. '팝 아트Pop art의 교황Pope'으로 불리는 워홀의 작품이 비싼 이유는 크게 네 가지다. 팝 아트의 미술사적 가치, 한눈에 쉽게 알아차릴 만큼 독창적인 작품 스타일, 예뻐서든 익숙해서든 사람들이 좋아하는 대중성까지 갖춰서 미술관과 개인 컬렉터 모두에게 환영받기 때문이다. 여기에 위대한 예술가가 되기 위해서는 하나가 더 필요하다. 다음 작품 〈캠벨 수프 통조림〉이 결정적 힌트다.

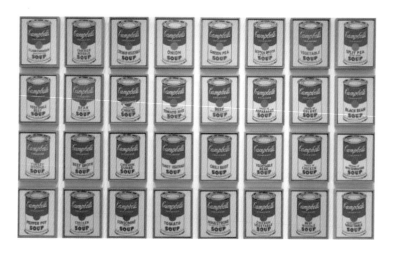

앤디 워홀, 〈캠벨 수프 통조림Campbell's Soup Cans〉, 1962년,
서른 두개의 캔버스에 합성 물감, 각각 51×41cm, 뉴욕 현대미술관

미국과 팝 아트

2차 세계 대전 후의 미국은 세계에서 물질적으로 가장 풍요롭고 문
화적으로 풍성한 나라로 알려졌다. 미국인들은 슈퍼마켓에 진열된
코카콜라와 캠벨 수프를 싼값에 사고, 영화배우 매릴린 먼로와 엘리
자베스 테일러의 얼굴을 잡지나 방송에서 매일 접하며 문화적 혜택
을 만끽했다. 대중문화를 통해 전파되는, 모두가 자유롭고 기회가 평
등한 나라의 이미지를 가진 미국은 전 세계의 부러움을 받았지만 현
실의 미국은 차별이 공인된 사회였다. 코카콜라는 모두가 같은 값으

로 사 마실 수 있었지만, 흑인에 대한 차별 등은 가려져 있었다. 한마디로 '지상 천국' 미국의 이미지와 현실의 미국은 달랐다.

'지상 천국' 미국의 이미지가 전 세계로 퍼지던 시기에 앤디 워홀은 성장했다. 슬로바키아 이민자의 후손으로 미국에서 태어난 그는 앤드류 워홀라Andrew Warhola라는 이국적인 성과 이름을 버리고 세련된 미국식 이름 앤디 워홀로 바꿨다. 그의 '아메리칸 드림American dream'은 예술계의 스타가 되는 것이었고, 여러 방면으로 노력했다. 하지만 30대 초반까지도 꿈을 이룰 방법을 찾지 못했다. 뭐가 문제였을까?

미키 마우스로는 안 돼

예술 작품은 주제, 소재, 스타일로 구성된다. 예술가가 작품을 통해 말하고자 하는 바(주제)를 표현하기 위해서는 적절한 소재를 찾아야 하고, 그에 꼭 맞는 표현 방법(스타일)을 구사해야 한다. 이 세 가지가 화학적 변화를 일으키며 하나로 융합될 때, 비로소 사람들의 눈과 마음을 잡아끄는 걸작이 만들어진다. 에드바르 뭉크가 〈절규〉를 다 빈치나 라파엘로의 스타일로 그렸다면, 〈절규〉는 그저 그런 그림에

그쳤을 것이다. 그래서 워홀의 주제가 자본주의 사회의 모순이라면, 소재 선택이 아주 중요했다. 삽화가로 활동하던 워홀에게 가장 먼저 눈에 띈 것은 당시 인기 만화 캐릭터였던 미키 마우스나 가제트 형사였다. 하지만 문제가 있었다. 이미 연재 만화를 소재로 작품을 발표한 영국의 팝 아트 화가 로이 릭턴스타인Roy Lichtenstein(1923~1997)이 있었기 때문이다. 워홀이 미키 마우스를 아무리 잘 그려봐야 릭턴스타인의 아류로 취급당할 것이 뻔했다.

영국에서 시작되어 당시 미국에서도 유행하던 팝 아트는 사람들이 매일 접하는 대중문화와 각종 상품을 소재로 별 의미가 없어 보이는 작품들을 만들었다. 소재 선택이 가장 혁신적이었다. 그동안 미술의 소재로는 누구도 생각하지 못했던 것들, 아이들이 보는 만화나 텔레비전 애니메이션과 패션 잡지의 화보, 신문 기사나 슈퍼마켓에 진열된 상품 등을 캔버스로 가져왔다. 당시 미국인들이 매일 친숙하게 접하던 하찮아 보이는 것들이 예술의 소재로 쓰이자, 미술의 문외한조차도 팝 아트를 쉽게 이해하고 즐겼다. 팝 아트의 이런 가벼움과 유쾌함은 직전 시대에 유행했던 추상표현주의와 가장 큰 차이점이었다.

달러와 통조림 그리고 실크 스크린

이런 시대에 도무지 창작의 실마리가 풀리지 않아 답답해하던 워홀은 어느 날, 갤러리 운영자이자 인테리어 디자이너 뮤리엘 레토우를 만나러 갔다. 워홀이 레토우와 나눴다는 전설적인 대화를 옮기자면 다음과 같다.*

위홀: 만화를 그리기엔 너무 늦었어. 릭턴스타인과 차별화되면서 뭔가 엄청나게 영향력 있는 걸 하고 싶은데……. 뮤리엘 당신에겐 멋진 아이디어가 있잖아. 나한테 좋은 아이디어 하나만 넘겨주면 안 될까?

－50달러를 준다면 아이디어를 줄게. (위홀이 50달러 수표를 써서 내밀자) 네가 세상에서 가장 사랑하는 것이 뭐야?

위홀: 돈.

－그럼 돈을 그려봐.

1961년 11월 23일 뉴욕에서 벌어진 일이자 서양 미술사의 변곡점이 만들어진 순간이었다. 위홀은 돈(달러)을 그리기 시작했다. 얼마

* 리 체셔, 『단숨에 읽는 미술사의 결정적 순간』, 이윤정 옮김, 시그마북스, p.148~149

후 레토우는 그에게 또 다른 제안을 했다.

─ 모든 사람이 매일매일 보게 되는 무언가를 그려보는 건 어때? 수프 통조림처럼 모두가 아는 물건 말이야.

곧장 위홀은 슈퍼마켓에 진열된 캠벨 사의 32가지 맛의 수프 통조림을 소재로 32점의 실크 스크린을 찍었다. 그것을 이듬해 여름인 1962년 7월 9일 로스앤젤레스의 페루스 갤러리에서 열린 자신의 첫 전시회에 출품했다. 당시에는 별다른 인기를 끌지 못했고, 몇몇 사람만이 〈캠벨 수프 통조림〉 한 점에 100달러를 내고 사 갔다. 이처럼 소재를 찾는 데 뮤리엘 레토우의 아이디어가 결정적인 도움이 됐지만, 그에 꼭 맞는 스타일은 위홀이 찾아냈다. 지금은 위홀의 지문과도 같은 실크 스크린silk screen이다.

위홀이 실크 스크린을 찍는 이유

20세기 초반에 개발된 실크 스크린은 실크가 들어간 판을 이용하는 판화와 인쇄 양식을 가리킨다. 실크 스크린은 사진에서 곧바로 판화로 찍을 수 있는 원본을 만들기가 쉽고, 제작비가 저렴하며, 여러 색

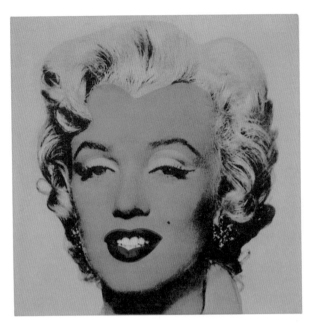

앤디 워홀, 〈청록색 매릴린Turquoise Marilyn〉, 1964년,
캔버스에 실크 스크린에 아크릴, 101.6×101.6cm, 래리 가고시안

깔로 제작 가능한 장점이 있는 데 반해, 결과물의 질은 조악한 편이
다. 즉 누구나 쉽게 복사본을 만들 수 있는 실크 스크린은 고스란히
최대한 싼 가격에 최대한 많은 제품을 만들어내는 효율성을 중시하
는 자본주의 사회의 본질적 속성과 일치한다. 따라서 워홀에게 실크
스크린은 그저 색깔이 예뻐서가 아니라 주제와 소재를 표현할 적절
한 선택이었다. 이렇게 워홀의 주제와 소재, 표현법이 하나가 됐고,
워홀의 작품은 전문가와 관객의 눈을 사로잡기 시작했다. 다양한 연

작을 줄지어 발표했는데, 그 가운데서 대표작을 꼽으라면 역시 '매릴
린 먼로 시리즈'다.

워홀의 역설: 매릴린 먼로는 섹시하지 않다

〈신사는 금발을 좋아해〉, 〈7년 만의 외출〉, 〈뜨거운 것이 좋아〉 같은
영화 속 매릴린 먼로Marilyn Monroe(1926~1962)는 '백인, 금발, 글래머'
라는 요소를 모두 갖춘, 섹시한 미국 여자의 화신과 같았다. 워홀은
먼로의 흑백 사진에서 얼굴 부분만 확대한 다음 하나의 얼굴에 여러
색을 사용하거나, 한 화면에 같은 얼굴을 수십 번 반복해서 찍었다.
그러자 기묘한 반전이 일어났다. 워홀의 작품에서 먼로는 더 이상 섹
스 심벌로서 대중을 유혹하는 여배우가 아니라, 그런 여자를 연기하
는 한 인간의 외로움과 쓸쓸함이 드러났기 때문이다. 매릴린 먼로 시
리즈에서 매릴린의 얼굴이 무한 반복될수록 더 섹시해지는 것이 아
니라, 점점 처량함과 슬픔이 감돌게 되는 아이러니에 사람들은 당혹
스러움을 느꼈다. 매릴린 먼로뿐만이 아니었다.

　강한 남성상을 연기하는 엘비스 프레슬리도 워홀의 작품에서는 강
한 척 보이는 나약한 인간일 뿐이다. 앤디 워홀은 그들의 대표적인

모습을 실크 스크린으로 반복해서 찍는데, 분명 이것은 그들에 대한 찬양과 숭배의 행위다. 그런데 작품에서는 그들에 대한 숭배와 찬양은 느껴지지 않고, 오히려 숭배와 찬양이 잘못된 행위임을 느끼게 만든다. '워홀의 역설'이다. 이처럼 워홀은 스타들이 갖고 싶어 하는 이미지와 다른 이미지, 어쩌면 그들이 숨기고 싶은 모습을 기가 막히게 끄집어내는 듯하다. 단지 그뿐일까? 어쩌면 워홀은 미국을 대표하는 남녀 배우인 프레슬리와 먼로를 통해서 현실의 미국과 미국의 이미지의 불일치를 드러내려는 것 아니었을까?

그렇다면 워홀의 대표작이자 사람들이 좋아하는 매릴린 먼로를 실크 스크린으로 찍은 작품, 그 가운데에서도 아주 독특한 사연이 더해진 〈청록색 매릴린〉은 얼마에 팔릴까?

총알을 피한 유일한 〈청록색 매릴린〉이니까

앤디 워홀이 대중 스타를 소재 삼아 실크 스크린으로 왕성하게 작업한 시기는 1962년부터 1964년 사이다. 기법 등이 절정에 달했던 1964년에 워홀은 총 다섯 점(빨강, 오렌지, 연한 청색, 진한 청색, 초록)의 매릴린 먼로 시리즈를 제작했고, 〈청록색 매릴린〉은 그 가운데

하나다. 이후 어이없는 사건이 이 작품을 특별하게 만들었다.

매릴린 연작이 완성됐을 무렵에 위홀의 친구인 행위예술가 도로시 파드버가 이 시리즈를 발견하고 총으로 쏴도 되겠냐고 물었다. 위홀이 허락하자, 파드버는 가방에서 꺼낸 총으로 그림들을 쏴버렸다. 위홀은 깜짝 놀랐다. 그는 총으로 쏘겠다(shoot)는 말을 사진을 찍겠다(shoot)는 말로 오해했기 때문이다. 영어 발음이 같은 동사로 인해 생긴 해프닝 때문에 이 연작은 '총 맞은 매릴린The Shot Marilyn'으로 불렸는데, 유일하게 〈청록색 매릴린〉만 다른 곳에 있어서 총격을 피했다. 그래서 이 작품은 '총격을 피한 청록색 매릴린'으로 불린다.

미술사적 가치와 스타 화가, 거기에 총격에서 유일하게 살아남은 작품이라는 사연까지 더해진 〈청록색 매릴린〉은 2007년에 미국의 유명 헤지펀드 전문가이자 억만장자 컬렉터인 스티브 코헨Steve Cohen (1956~)에게 8,000만 달러(약 1,000억 원)에 팔렸다. 그리고 2022년 5월 경매에서 두 배 이상이 오른 1억 9,500만 달러(약 2,500억 원)에 가장 영향력 있는 화상이자 자신의 이름을 딴 갤러리를 운영하는 래리 가고시안Larry Gagosian(1945~)이 낙찰 받았다.

사람들은 왜 위홀의 작품을 가지려 할까? 그것은 1960년대의 미국을 말할 때, 영국의 4인조 록 그룹 비틀스Beatles를 빼놓을 수 없듯이,

앤디 워홀도 그런 위상의 예술가이기 때문이다. 위대한 예술 작품이라면 반드시 갖고 있어야 할 어떤 것을 워홀의 작품도 품고 있는데, 바로 시대정신^{zeitgeist}이다.

미국의 시대정신을 표현

시대정신은 한 시대가 남긴 문화적 유산에서 공통적으로 찾아볼 수 있는 당대 사람들의 세계관, 삶의 태도(라이프스타일), 이념 등을 뜻한다. 예를 들어 유럽의 중세는 가톨릭이 인간의 삶 전체를 지배하는 세계관이었으니, 중세의 시대정신은 곧 가톨릭이다. 중세를 허물며 시작된 르네상스는 인간 중심의 세계관과 그에 맞게 일상을 영위하는 삶의 양식이 시대정신이었다. 물론 사회가 다양해지면서 동일한 시대에도 시대정신은 여럿이 존재하게 됐다. 보수와 진보처럼, 서로 대조적인 정신과 이념이 공존하기 마련이기 때문이다. 따라서 '르네상스의 시대정신은 인간 중심이다'라는 해석이 절대불변의 유일한 시대정신이 아니고, 그것은 역사와 마찬가지로 후대의 관점에서 언제나 새롭게 다시 쓰이는 것이다.

그림은 시대의 초상화이므로, 미술관은 시대정신의 기록관과 같

다. 중세의 시대정신은 중세의 〈수태고지〉와 〈최후의 만찬〉 같은 종교화에서, 다빈치와 라파엘로의 그림에서 르네상스의 인간 중심 사고를 파악할 수 있다. 이렇듯 예술에 드러난 2차 대전 후 미국의 시대정신을 말할 때, 반드시 주목해야 할 작가가 워홀이다. 윌렘 드 쿠닝 Willem de Kooning(1904~1997)이 대중문화에 비친 아름답고 풍요로운 미국 사회에 대한 반기를 거칠고 투박한 여인의 누드화로 드러냈다면('시대정신을 반영한 현대 미술은 돈이 된다 – 빌럼 더코닝' 참조), 앤디 워홀은 미국과 더 나아가 자본주의 사회의 특성을 스타(대중 연예인, 대중 상품 등)들을 통해 표현했다. 따라서 투자의 관점에서도 워홀의 작품에 대한 가치는 앞으로 더욱 상승할 가능성이 높다. 이런 이유로 스티브 코헨은 〈청록색 매릴린〉에 피카소와 고흐의 대표작에 버금가는 가격을 치렀던 것이다.

영국 여왕도 갖지 못한 그림이 시골집에

장 앙투앙 바토

1940년에 동네 아이들이 숨바꼭질을 하다가 우연히 구석기 시대의 벽화들로 가득한 라스코 동굴을 발견했다거나, 도서관 지하 창고를 정리하다가 둘둘 말린 종이 뭉치를 조심스레 펼치니 다빈치 노트였다거나, 유럽의 고성에 걸려 있던 그림이 그곳을 지나가던 전문가에 의해 바로크 시대 거장 페테르 파울 루벤스Peter Paul Rubens의 그림임이 밝혀졌다는 뉴스가 가끔 해외 토픽에 실린다. 때로는 파괴된 줄 알았던 미술사의 명작이 정말 뜬금없는 곳에서 아주 좋은 상태로 발견되기도 한다. 장 앙투안 바토Jean Antoine Watteau(1684~1721)의 〈놀라움Le Surpris〉처럼 말이다.

바토, 〈키테라섬으로 순례(혹은 키테라섬의 여행)L'embarquement pour Cythère〉,
1717년, 캔버스에 유채, 1.2×1.9m, 루브르(프랑스 파리)

로코코 양식을 대표하는 화가

18세기 프랑스 궁정에서 시작해 유럽 전역에서 유행한 로코코^{Rococo} 미술은 우아하고 장식적인 화풍으로 귀족 부인들의 취향에 부합하는 양식이었다. 로코코 미술의 대표 장르인 페트 갈랑트^{Fête galante}는 '우아한 연회'라는 뜻처럼, 자연과 전원을 배경으로 고급스럽고 화려한 옷을 입은 남녀들의 연애에 관한 풍속을 담고 있다. 앙투안 바토가 페트 갈랑트의 대가로 이름을 날린 대표작이 루브르 미술관에 있는 〈키테라섬으로 순례〉다. 그리스 신화에서 비너스가 탄생한 키테라섬을 다녀오는 순례라는 제목처럼, 섬을 떠나야 하는 연인들이 아쉬워하는 장면과 비너스와 큐피드가 날아다니는 신화적 장면이 조화를 이루고 있다. 이렇듯 바토는 열애 중인 연인과 자연이나 동물 등을 상징적으로 연결시키는 내용이나 귀족들의 권태로운 일상을 여행이라는 환상적인 탈출구로 표현했다. 바토의 인기 비결은 사랑과 연회가 곧 끝날 것이란 쓸쓸함과 서정적 분위기를 감돌게 만드는 색채와 붓질이었다.

페트 갈랑트의 대가답게 바토가 한 쌍의 연인처럼, 두 점의 그림을 한 묶음으로 그린 적이 있다. 〈놀라움〉과 〈완벽한 조화〉라는 그림인데, 안타깝게도 그중 한 점이 아주 오랫동안 사라졌었다.

바토, 〈놀라움La Surprise〉, 1718년경, 캔버스에 유채, 36×28cm

바토, 〈완벽한 조화L'Accord parfait〉, 1719년, 나무 패널에 유채, 33.02×27.94cm,
로스앤젤레스 주립 미술관Los Angeles County Museum of Art (LACMA)

따로 팔려나간 한 쌍의 작품

〈놀라움〉은 여자가 남자에게 완전히 몸을 늘어트린 채 키스를 하고 있다. 옆에는 오페라의 광대 복장을 한 음악가가 비스듬히 바라보며 기타를 연주하고 있고, 강아지가 관람객처럼 그들을 지켜보고 있다. 마치 연극의 주연, 조연, 관객과 같은 구성이다. 〈완벽한 조화〉는 팔짱을 낀 연인은 이야기를 나누며 더 깊은 숲속으로 들어가고, 흰 원피스의 여자는 책을 읽다가 잠든 듯, 악사에게 악보를 보여주며 음악을 감상하는 듯 눈을 감고 있다. 땅바닥에 눕듯이 앉은 남자는 손짓으로 보아 노래를 부르는 듯, 이야기를 하는 듯하다. 바토는 여자와 바닥의 남자가 입은 상의의 줄무늬를 비슷한 색상으로 칠해서 상대방에게 서로 마음이 있음을 넌지시 알려준다. 이 그림에는 당시 연인들의 세 가지 즐거움으로 여겨진 대화, 음악, 독서가 있다. 두 점 모두 전원 속에서 연애와 유희를 즐기는 인물들의 찰랑이는 마음을 잘 포착했다.

바토는 두 점을 루이 15세의 자문관이자 자신의 친구였던 니콜라 드 에냉Nicolas de Hénin에게 직접 팔았다. 이후 1756년경에 에냉의 후손이 한 쌍으로 구성됐던 두 점을 각각 다른 사람에게 팔았던 것으로 보인다. 〈완벽한 조화〉는 판매 경로가 명확해서 소유주가 추적됐는

데, 〈놀라움〉은 주인이 바뀌다가 19세기부터는 행방이 묘연해졌다. 전문가들은 아마도 프랑스혁명이나 전쟁으로 파괴되어 역사의 그늘 속으로 사라졌으리라 추측했다. 그나마 다행인 점은, 에냉이 두 점을 판화로 복사해 둔 덕분에 이 그림에 대해서는 널리 알려져 있었다.

영국 여왕도 갖지 못한 원본

그런데 2008년 5월 4일 런던 크리스티 경매장에 〈놀라움〉이 불현듯 나타났다. 그동안 소실된 줄 알았던 작품의 등장에 전 세계의 이목이 집중됐다. A4 종이보다 약간 큰 크기의 이 그림은 1,750만 파운드(약 300억 원)에 낙찰되면서 프랑스 고전화가 작품 경매 사상 최고가를 기록했다.

더 놀라운 사연은 이 그림이 160여 년 만에 발견된 과정이다. 2007년 3월에 어느 미술 전문가가 영국의 시골집에 소장 중인 다른 작품을 감정 평가하러 갔다. 그때 그가 거실 구석에 있던 〈놀라움〉을 발견한 것이다. 그에 따르면, 그 가문이 1848년 이후로 계속 소유하고 있었으며 소장자는 전혀 그 가치를 모르고 있었다고 한다. 영국 왕실 컬렉션도 복사본과 판화밖에 가지고 있지 않은 작품의 원본이

본인의 집 구석에 있었으니 얼마나 놀랐을까! 심지어 낙찰가도 예상
가를 훨씬 상회했으니 너무나 즐거운 놀라움이었을 것이다.

다시 두 그림이 한 곳에 모일 수 있을까

하지만 이 작품을 미국의 장 폴 게티 미술관이 구매하면서 문제가 발
생했다. 바토의 작품에 높은 역사성이 있고, 〈놀라움〉은 영국 왕실 컬
렉션에 판화가 있으니 원본을 소장할 명분도 충분하고, 1848년 이래
로 영국 땅에 있었다는 등의 연유로 영국 정부는 일종의 수출 금지
규정('서양 문명의 중심에 있는 화가 – 라파엘로 산치로' 참고)을 발
동시켰다. 정해진 날짜까지 낙찰가에 해당하는 금액을 정부가 기금
으로 마련하든가, 영국 내 컬렉터에게 우선 구매권을 주고자 했다.
1차 시한은 2011년 9월이었으나, 누구도 낙찰가에 준하는 기금을 마
련하지 못했다. 그래도 낙찰가인 1,750만 파운드를 모으려는 진지한
시도와 어느 정도의 금액이 충족되면서 여러 차례 기한 연장이 거듭
됐다. 그래도 너무 높은 낙찰가 탓에 기금 모금도 실패했고 개인 컬
렉터도 나타나지 않자, 어쩔 수 없이 영국 정부는 〈놀라움〉을 떠나보
낼 수밖에 없었다.

〈놀라움〉은 2017년 미국의 장 폴 게티 미술관에 도착했다. 마침내 헤어진 지 260여 년 만에 제 짝꿍인 〈완벽한 조화〉의 소장처인 로스앤젤레스 주립미술관 근처로 오게 됐다. 두 미술관은 불과 자동차로 20분 정도의 거리(18킬로미터)에 있기 때문이다. 언젠가 기획전에 두 그림이 나란히 걸리면, 두 그림의 사연을 아는 관람객들은 즐거운 놀라움을 만끽하는 동시에, 바토가 두 그림을 통해 표현하고자 한 완벽한 조화를 느낄 수 있지 않을까?

권력자의 탄압을 견딘 작품의 놀라운 그림값

카지미르 말레비치

부당한 권력자가 탄압했던 예술가의 목록은 길다. 특히 20세기 중반 독일의 나치는 자신들이 세운 미의 원칙에 어긋난다며 귀스타브 쿠르베와 빈센트 반 고흐 등의 작품을 '퇴폐 미술'로 낙인찍고, 불태워 없앴다. 나치의 불길은 간신히 피했지만, 조국의 독재자 스탈린에게 잔인하게 짓밟힌 화가 카지미르 말레비치Kasimir Malevitch (1879~1935)와 그의 대표작의 사연은 현대사의 비극적인 한 장면이다.

절대주의, 무無를 그리겠다

마네와 세잔의 영향으로, 화가들은 자기만의 스타일을 만들기 위해 노력했다. 마티스의 야수주의, 피카소의 입체주의, 칸딘스키의 추상주의 등이 새로운 시대에 맞는 새로운 미술을 주장했다. 여기에 현실을 그대로 찍어내는 사진기가 널리 사용되면서 미술계의 큰 흐름은 추상으로 흘러갔다. 칸딘스키의 추상주의에는 여전히 현실 재현의 잔재가 남아 있었고, 말레비치는 그보다 훨씬 더 멀리 나아갔다. 1915년에 그는 흰 종이에 검은 사각형을 그린 〈흰 바탕 검정 사각형〉을 발표했고, 러시아 상트 페테르부르크에서 '0, 10: 최후의 미래파 전시회'를 열었다. 흰 바탕에 검정 사각형이 여러 형태로 변주된 일련의 그림들을 본 사람들은 '과연 이것도 그림인가?'라며 충격에 빠졌다.

"절대주의자에게 객관적인 세계의 시각적 현상 자체는 무의미합니다. 중요한 것은 느낌이며, 그것을 불러일으키는 환경과도 꽤 동떨어진 것입니다."
_말레비치

이 전시에 참여한 화가들은 사람들이 무엇을 그렸는지 알아차릴 만한 것을 완전히 없애고, 무無를 그렸다고 설명했다. 이런 뜻을 담아

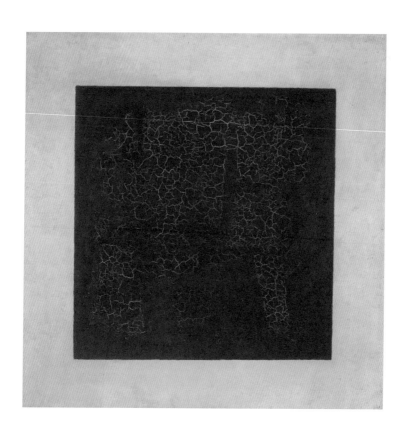

말레비치 〈흰 바탕 검정 사각형Чёрный квадрат〉, 1915년, 캔버스에 유채,
79.5×79.5cm, 트레티야코프 미술관Tretyakov Gallery(러시아 모스코바)

전시회 제목도 정했다. 0은 새로운 미술의 시작, 10은 이 전시에 참여한 화가의 수를 의미한다. 이렇듯 말레비치는 미술의 본질은 정신성에 있으며, 아무 말도 하지 않는 완전한 추상화를 구현하고자 했다. 이것을 절대주의Suprématisme로 이름 붙였다. 따라서 그의 '검정 사각형' 시리즈는 미술사에서 추상화의 새로운 출발점이 되었고, 동료 화가 피에트 몬드리안Piet Mondrian(1872~1944)과 더 나아가 현대 디자이너와 건축가들에게도 지대한 영향을 끼쳤다. 미술사적 가치가 분명한 말레비치의 대표작 〈절대주의 구성〉은 1927년 베를린 등에서 전시됐고, 이 작품을 통해 그는 세계적인 명성을 얻었다.

추상화는 타락한 그림이다

〈절대주의 구성〉에는 하얀 바탕에 노랑, 초록, 빨강, 검정 등 다양한 색깔의, 다양한 크기의, 다양한 각도의 사각형들이 있다. 선과 면이 겹치기도, 어긋나기도 하면서 작품에 리듬감을 부여한다. 지금 봐도 '여기서 무엇을 봐야 하지?' 난감한데, 국민들의 노동 의식을 고취시키고 당의 주장을 뒷받침하는 선전화만이 좋은 그림이라고 믿은 러시아 공산당 입장에선 절대주의 그림은 절대적으로 타락한 그림일 뿐이었다. 따라서 화가로서 말레비치의 명성이 드높아지던 순간, 그

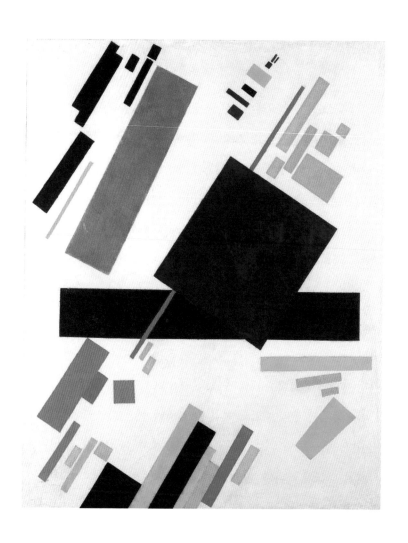

말레비치, 〈절대주의 구성Suprematist Composition〉,
1916년, 캔버스에 유채, 88.4×71.1cm

에게 독재자의 망치가 세게 내리쳐졌다.

사실 1926년까지 말레비치는 모스크바 미술학교의 교수로 임용되는 등 문제없이 활동했고, 러시아 아방가르드 미술의 선두 주자로 자리 잡았다. 하지만 스탈린의 문화 정책이 갑작스럽게 변하면서 추상화 따위는 인민을 위한 그림이 아니라며 러시아 공산당은 그를 '허위의식이 가득한 부르주아 화가'로 낙인찍은 후에 공직에서 추방했다. 그러고는 평생 동안 직물이나 벽지 등의 도안을 그리는 일을 시켰다. 말레비치는 제 작품의 가치를 부정당했고, 작품 세계를 발전시킬 수 있는 기회도 차단당했다. 나치의 퇴폐 미술 목록에도 올랐고, 〈절대주의 구성〉은 불태워질 위기에 처했다. 이때 목숨을 걸고 작품을 지켜낸 사람이 있었다. 바우하우스 건축가 휴고 헤링Hugo Haring이었다. 그가 없었다면 우리는 절대주의의 대표작을 사진으로만 접해야 했을 것이다.

여기서 끝이 아니다. 1958년 헤링이 죽자, 이 작품은 네덜란드의 암스테르담 미술관Stedelijk Museum에 팔렸고, 2008년까지 그곳의 가장 좋은 자리에 걸려 있었다. 하지만 국가가 부당하게 빼앗은 이 작품에 대한 소유권을 지닌 말레비치 후손이 기나긴 소송 끝에 승소하면서 뉴욕 소더비 경매에 나왔다. 작품의 명예가 회복되는 것을 보지 못한 채, 안타깝게도 말레비치는 1935년에 죽었다.

가장 비싼 러시아 화가로 등극

〈절대주의 구성〉은 말레비치의 대표작이란 미술사적 가치에 더해서 스탈린과 나치에게 짓밟힌 역사적인 증인이자 작품의 가치를 알고 지켜낸 휴고 헤링과 말레비치 후손의 사연이 더해지면서 미술 시장에서 크게 주목받았다. 경매 과정은 수월했다. 익명의 구매자를 대신해 뉴욕의 헬리 나마드Helly Nahmad 갤러리가 제시한 보증금 6,000만 달러(약 780억 원)에 낙찰됐다. 이로부터 10년이 지난 2018년 5월 이 작품이 뉴욕 크리스티 경매에 다시 나왔는데, 8,581만 2,500달러(약 1,110억 원)에 팔렸다. 이로써 〈절대주의 구성〉은 말레비치 작품 가운데 최고가이자, 러시아 화가의 작품 가운데 가장 비싼 그림이 되었다. 새로운 스토리가 하나 더 붙은 셈이다. 아마도 절대주의의 시작을 알린 말레비치의 〈검은 사각형〉(트리치아코프 미술관 소장)이 경매에 나오기 전까지 이 기록은 깨지지 않을 것이다.

가장 미국적인 화가니까 비싸야 한다

잭슨 폴록

역사를 공부하다 보면 성공하는 사람은 대체로 세 단계를 거친다. 예를 들어, A라는 사람이 있다. 우선 그는 뜻한 바를 이루기 위해 남들보다 치열하게 노력한다. 이것이 첫 번째 단계다. 노력이 곧바로 놀라운 결과로 이어지지는 않지만, A를 지켜보던 사람들 가운데 그를 적극적으로 돕는 조력자들도 생겨난다. 그들은 자신이 할 수 있는 방법으로 A와 A의 결과물을 적극적으로 알린다. 이것이 두 번째 단계다. 마지막은 운인데, 여기서 말하는 운은 주차장의 빈 자리 혹은 로또 당첨 같은 것이 아니다. 조력자들의 열정 어린 노력에 그들의 조력자들도 생겨난다. 이렇듯 조력자들과 그들의 조력자들, 조력자의 조력자의 조력자들이 연결되면서 A를 중심으로 하는 거대한 연결 고리가 구축된다. 별이 모여 은하수가 되듯이, A와는 아무 관련도 없고 서로 알지도 못하는 저 멀리의 누군가가 어느 날 어느 순간에 A에게

중요한 기회를 제공한다. 그것이 결정적인 계기가 되어 A는 '뜬다'. 고흐나 피카소 등 미술사의 스타들도 대체로 이런 과정을 밟았는데, 미국 추상표현주의Abstract Expressionism의 대표 화가 잭슨 폴록Jackson Pollock(1912~1956)도 그렇게 보였다.

미국의 추상표현주의

잭슨 폴록은 모네의 창조적 계승자이자, 그림이 캔버스 위에서 스스로 존재하도록 길을 연 추상표현주의를 대표하는 화가다. 화가가 기분 내키는 대로 즉흥적으로 되는 대로 그리는 것처럼 보이지만, 그런 시선에 대해 폴록은 말도 안 되는 오해라며 부인한다.

"모든 문화는 그 시대만의 소망을 표현하는 기법이 있다. 현대작가들은 외부에서 소재를 구하지 않고 자신의 내면에서 출발한다는 점이 다르다. 예술가는 시대에 맞는 의미를 전달해야 한다. 비행기가 날고, 원자폭탄이 터지는 오늘날을 르네상스의 기법으로 표현하는 것은 불가능하다."*

_잭슨 폴록

* 유경희, 『예술가의 탄생』, 아트북스, p.191~192

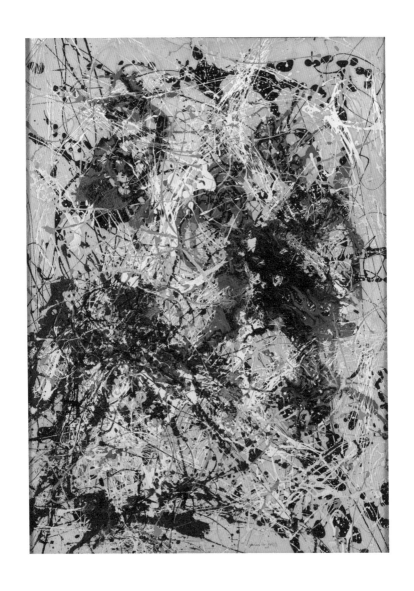

잭슨 폴록, 〈넘버 12, 1949 No. 12, 1949〉,
1949년, 종이를 입힌 메이소나이트에 유채, 78.8×57.1cm

폴록은 그림으로 내면을 표현하지만, 제멋대로 그때그때 기분대로 그리지 않는다. 항상 숙련된 기법으로 작업했다. 무의식적으로 자유롭지만 완벽히 통제된 상황에서 창작했다.

폴록의 〈넘버 12, 1949〉가 2004년 5월 경매에 나왔다. 결과는? 피카소 작품보다 비싼 1억 1,650만 달러(약 1,510억 원)에 팔렸다. 추상표현주의를 대표하는 화가의 작품이니 미술사적 가치가 높고, 40대 중반에 죽은 악동이었고(요절, 스캔들), 작품 수도 적으니(희귀성) 비쌀 수밖에 없다. 그런데 만약 추상표현주의가 미술사적 가치가 크지 않다고 한다면? 이런 의심을 하는 이유가 있다. 폴록이 죽고 수십 년이 지나서, 그동안 음모로 치부됐던 루머가 사실로 드러났기 때문이다. 이로 인해 폴록의 경우, 성공의 마지막 요소로 꼽은 운이 정말 행운이었는지를 판단하기 어려워졌다.

폴록의 성공 비결

폴록의 작품에서 무엇을 보는지는 사람마다 다르겠지만, 폴록이 그림으로 '이것이 자유다', '나는 지금 자유롭다'라고 말하고 있음은 분명하다. 넓은 캔버스에 질서와 규칙은 없고, 색의 자유로운 움직임만

가득하기 때문이다. 폴록의 전매특허이자 완전히 새로운 드리핑 dripping(물감 흘리기) 기법의 영향이 크다.

30대 중반의 어느 날, 폴록은 별안간 캔버스를 바닥에 깔고 그 위에 가정용 페인트를 붓에 적셔서 뚝뚝 떨어트렸다. 그러자 캔버스를 마주 보며 그리던 때에는 느끼지 못했던 해방감이 밀려왔다. 그는 페인트의 색을 바꿔 뿌리며 캔버스 위를 내키는 대로 오갔다. 그러자 캔버스 곳곳에 둥근 색점들이 만들어졌고, 붓을 휙휙 휘젓자 선들이 그려졌다. 작업을 할수록 다양한 색의 점과 선들이 겹쳐졌고, 때때로 붓으로 색 덩어리를 뭉개기도 해서 점과 선은 넓은 면으로 변했다. 미켈란젤로가 단단한 돌로 생명력 넘치는 인간을 조각하듯이, 폴록은 가정용 페인트로 캔버스에 자유를 창조했다. 어린 시절부터 이어진 가난과 폭력으로 인한 고통에도 폴록은 창작에 매진했고, 마침내 결실을 맺었다.

그러자 중요한 조력자, 클레멘트 그린버그Clement Greenberg와 페기 구겐하임Peggy Guggenheim이 나타났다. 추상표현주의를 열렬히 옹호했던 그린버그는 2차 대전 이후 미국의 가장 영향력 있는 미술 평론가로서, 폴록의 첫 번째 개인전부터 격찬을 바칠 정도로 작품의 가치를 확신했다. 더 나아가 두 번째 개인전의 비평문에서는 그를 미국 추상표현주의의 선두 주자이자 동시대의 가장 영향력 있는 화가라고 선

언했다. 학벌과 출신 배경이 좋지 못했던 폴록에게 그린버그의 이론적 뒷받침은 확실한 작품 보증서였다. 폴록의 세계적인 성공으로 그린버그의 입지도 강화됐음은 당연하다. 그래서 지금까지도 폴록과 그린버그의 관계는 화가와 비평가의 모범적인 사례로 꼽힌다. 드리핑 기법을 '액션 페인팅action painting'으로 칭한 평론가 해럴드 로젠버그의 역할도 컸다.

그리고 미국 미술계의 여왕 페기 구겐하임이 지갑을 열었다. 당시 미국의 거의 모든 화상은 마티스와 피카소처럼 잘 알려진 유럽 화가들의 작품을 선호했지만, 초현실주의를 미국에 소개한 20세기 최고의 컬렉터이자 화상답게 페기 구겐하임은 새로운 미술을 적극 지원했다. 구겐하임은 그림 재료를 살 돈이 없어 도둑질을 할 정도로 비참했던 폴록에게 개인전을 열어주는 등 전폭적으로 후원했다. 그러자 성공의 마지막 요소인 운이 등장했다. 모든 화가의 선망인 뉴욕모마의 문이 폴록에게 활짝 열렸다.

폴록은 미국의 공격 무기

잭슨 폴록을 검색하면 가장 먼저, 가장 많이 나오는 이미지 자료는 《라이프Life》지에 실렸던 페인트통과 붓을 들고 작업하는 폴록의 모습이다. 이것이 의미하는 바는 명확하다. '폴록은 이전에 없던 새로운 방식으로 그림을 그리는 자유로운 영혼의 미국인이다.' 하지만 이런 이미지가 전 세계적으로 전파된 것은 우연이 아니었다. 국가 권력이 은밀하게 개입한 결과물이었다.

2차 대전 이후 세계는 미국의 자본주의와 소련(러시아)의 공산주의로 양분됐다. 각 진영의 수장인 두 나라는 우주 산업부터 스포츠에 이르기까지 모든 분야에 걸쳐 경쟁을 벌였고, 어떻게든 이기려고 안간힘을 썼다. 미술도 예외가 아니었다. 소련에서 미술은 공산당과 국가가 필요로 하는 메시지를 전달하는 선전 수단이었던 탓에 화가는 공산당이 정한 양식과 소재에 맞게 그림을 그리는 노동자일 뿐이었다. 이런 상황에서 미국 중앙정보부CIA는 소련보다 미국이 예술의 자유를 수호한다는 이미지를 알리고자 했다. 그때 중앙정보부의 눈에 폴록의 액션 페인팅은 자유와 진보, 현대적인 이미지로 해석됐다. 폴록의 그림에 비하면 소련의 선전화는 개성 없는 획일적인 양식의 시대착오적인 과거의 미술로 보였기 때문이다.

"우리는 추상표현주의가 사회주의 리얼리즘 미술을 실제보다 더 형식적이고 고루한 데다가 틀에 박힌 미술로 보이게 만든다는 사실을 잘 알고 있었다."*

1994년에 전 중앙정보부 요원 도널드 제임슨이 인터뷰에서 밝혔다시피, 폴록을 띄우기 위한 공작이 본격화됐다. 폴록도 이에 동의했을까? 중앙정보부에서 정한 폴록에 대한 공작명 '기다란 목줄long lean'로 짐작컨대, 폴록은 전혀 몰랐을 것이다. '기다란 목줄'은 폴록을 조종은 하되, 목줄을 쥔 사람은 보이지 않도록 줄을 길게 한다는 뜻이기 때문이다. 여기에 협력해서 폴록을 접촉한 기관이 모마였던 것이다. 모마는 폴록과 추상표현주의에 관한 전시를 기획했고, 중앙정보부가 사들이거나 발행한 유력 통신사와 잡지사들은 이를 적극적으로 홍보했다. 소련과 이미지 전쟁에서 승리하기 위해 유럽의 주요 도시인 파리와 런던, 밀라노와 베를린 등에서도 '새로운 미국 회화전'을 대규모로 열었다. 그 결과 추상표현주의는 가장 자유롭고 진보적인 미술이고, 가장 미국적인 미술 양식이며, 미국은 추상표현주의를 지지하는 아주 자유로운 나라라는 이미지를 갖게 되었다. 폴록의 이름

* 이유리, 『기울어진 미술관』, 한겨레출판, p.261~262: 미국 중앙정보부와 폴록에 관한 내용은 이 책을 참고했다.

이 유명해질수록 자유의 나라 미국의 이미지도 드높아졌다. 따라서 추상표현주의의 흥행은 정치적인 목적에서 미국이 전방위적으로 힘을 쏟아부은 결과였다. 한마디로 폴록은 미국이 소련을 공격하는 무기였다.

폴록 구매=애국심의 척도

이런 사실들이 알려진 후에도 폴록의 인기는 높아만 졌다. 특히 그를 가장 미국적인 화가로 판단한 미국인 컬렉터들의 열정이 뜨거웠다. 미국이 중시하는 최고 가치는 개인의 자유인 만큼, 그들에게 폴록은 그것을 그림으로 가장 잘 표현했고, 추상표현주의는 가장 미국적인 회화 양식으로 여겨졌다. 더구나 미술의 중심지는 유럽이라는 인식을 없애고 추상표현주의는 '미술의 중심지도 미국'으로 옮겨 오는 결정적 계기라는 점도 폴록에 대한 미국인 컬렉터들의 애착을 강하게 만드는 요소였다. 그래서 미국인 컬렉터들은 '폴록 구매=애국심의 척도'로 여기는 듯한 인상이다. 당연히 폴록의 작품 가격은 시장에 나올 때마다 신기록을 갱신하고 있다.

폴록의 〈넘버 5〉는 2006년 소더비의 최고 스타 경매사인 토비어스

마이어가 중개한 개인 간 거래에서 미국의 유명 컬렉터이자 영화사 드림웍스DreamWorks의 공동 설립자 데이비드 게펜David Geffen(1943~)이 멕시코의 재력가 다비드 마르티네스David Martinez에게 1억 4,000만 달러(약 1,820억 원)에 팔았다. 당시 역사상 가장 큰 거래액이었다.

폴록을 위한 마음

폴록은 자신의 기대를 훌쩍 넘는 세계적인 인기와 그에 부합하는 작품을 만들어야 한다는 강박에 시달렸다. 술로도 해소되지 못한 불안은 아내와의 불화 등으로 이어졌고, 과속으로 인한 교통사고로 현장에서 즉사했다. 만약 중앙정보부에서 그를 그토록 성공한 화가로 만들지 않았더라면 폴록의 삶은 달라졌을까?

"우리에게는 예술이 있다. 우리가 진실 때문에 몰락하지 않도록."

_니체

국가 권력에 의한 선전 수단으로 폴록의 그림이 은밀히 사용됐지만, 그것은 폴록의 잘못이 아니다. 국민보다 국가가 우선시되던 이데올로기의 시대였으니, 본인은 원하지 않았을 방식으로 폴록의 그림

이 이용되었던 것이다. 철학가 니체의 말에 기대어 폴록(의 그림)을
마음으로 이해해야 한다.

프랑스의 〈만종〉이 미국에서 더 사랑받은 이유

장 프랑수아 밀레

빈센트 반 고흐는 평생에 걸쳐 장 프랑수아 밀레Jean François Millet (1814~1875)를 존경했다. 누구도 농부를 주인공으로 삼지 않던 시대에 밀레는 프랑스 중부 지방인 바르비종Barbizon의 농부들을 그렸다. 농촌의 이름 모를 농부들이 물을 긷고, 닭에게 모이를 주고, 양털을 깎고, 나무를 자르고, 밭에 모여서 일을 하는 일상적인 풍경을 담은 밀레의 그림은 잘 팔리지 않았다. 그림에 그려진 농부들은 가난해서 그림 살 돈이 없었고, 그림을 구매하는 부르주아들은 이런 그림을 좋아하지 않았다. 가난에 시달리면서도 밀레는 꿋꿋하게 자신이 원하는 그림을 그렸고, 고흐는 그 점을 존경했다.

타인의 존경심으로는 오늘의 배고픔을 해결할 수 없다. 그림을 그려서 대가족을 먹여 살려야 했던 밀레는 부지런히 그렸고, 싼값에라도 팔아야만 했다. 가끔 밀레의 흙 냄새 자욱한 화풍을 좋아하는 사

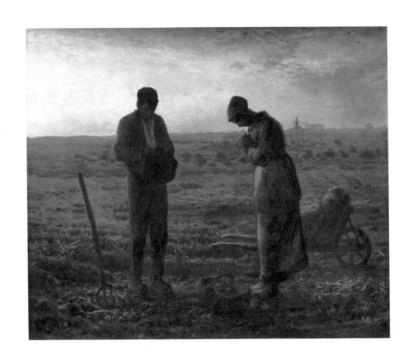

밀레, ⟨만종L'Angélus⟩, 1857~1859년, 캔버스에 유채,
55.5×66cm, 오르세 미술관(프랑스 파리)

람들이 그림을 주문하곤 했다. 1857년 여름 미국인 화가 토머스 애플턴도 밀레에게 〈만종L'Angélus〉을 의뢰했다. 밀레가 작품을 완성했을 때, 애플턴은 약속을 어겼다. 작품의 구매자가 사라지자 밀레는 낙심했다. 다행히 파리에서 활동하던 벨기에 화상 알프레드 스티븐슨이 1,000프랑에 사겠다고 나섰다. 당시 프랑스 일류 화가들의 그림이 한 점당 2만~3만 프랑인 데 비해 밀레의 작품 가격은 500~600프랑 정도에 그쳤다. 그러니까 밀레는 〈만종〉을 평소 가격의 두 배 정도에 팔았던 셈이다.

〈만종〉은 새로운 시대의 종교화

밀레가 죽고 6년이 지난 1881년에 〈만종〉을 소유했던 유젠 스크레탕이 그림을 경매에 내놨다. 당시 밀레는 프랑스 정부로부터 훈장을 받으며 명예로운 화가로 기록됐고 작품에 대한 평가도 달라졌다. 경매 낙찰가는 16만 프랑에 이르렀다. 최초 판매가와 비교하면 무려 160배나 올랐다. 이로부터 8년 후인 1889년 경매에서는 또다시 3.5배가 오른 55만 3,000프랑에 거래되었다. 당시 이 그림은 프랑스 문화부 장관에게 구매 우선권이 있었으나, 그는 돈을 마련하지 못했고 결국 경매장에서 55만 2,000프랑을 불렀던 미국미술연맹이 새 주

인이 되었다. 이렇게 해서 〈만종〉은 미국으로 건너가게 되었고, 미국인들은 큰 감동을 받았다. 밀레가 그린 〈만종〉 속 부부의 모습에서 미국인들은 '신이 부여한 재능에 맞게 열심히 일하고, 감사히 기도'하는 '선량한 신자'를 본 것이다. 프랑스에서는 농촌 풍경화였던 〈만종〉이 미국으로 가서는 새로운 시대에 딱 맞는 종교화로 대접받으며 널리 사랑받았다. 그러자 백화점 사업으로 돈을 번 프랑스 사업가 알프레드 쇼사르가 1890년 80만 프랑의 가격을 치르고 〈만종〉을 사서 다시 프랑스로 가져왔다. 쇼사르는 프랑스 국민들이 자유롭게 이 그림을 볼 수 있도록 루브르 미술관에 기증했다. 이후 1980년대에 오르세 미술관의 개관과 함께 〈만종〉도 지금의 자리로 옮겼다.

그리고 〈만종〉 덕분에 피카소와 샤갈의 그림값이 오르면서 그들의 저작권을 지닌 후손들이 이익을 얻게 되었다. 왜?

피카소의 가격이 오르면 후손에게도 이익, 그러나 김환기는?

'미술품 재판매 보상 청구권artist's resale right' 혹은 '추급권追及權' 때문이다. 화가는 그림의 최초 판매에서만 수익을 얻는다. 그런데 추급권은

기존에 팔린 미술품이 다시 팔릴 때 차익이 발생하면 원작자도 경제적 보상을 받을 수 있는 권리를 보장해 주는 것이다. 이런 추급권의 시작이 바로 밀레의 〈만종〉 때문이었다.

밀레가 1,000프랑에 팔았던 그림이 33년 만에 무려 800배가 올랐다. 스크레탕과 미국미술연맹 등은 〈만종〉을 팔아서 큰 이익을 봤으나 당시 밀레의 유가족들은 몹시 곤궁한 처지였다. 이들뿐만 아니라 프랑스와 프로이센의 전쟁(보불전쟁) 등으로 인해 프랑스 미술 시장이 위축되어 예술가들의 경제적 상황이 아주 열악했다. 이런 배경에서 1893년에 프랑스에서 추급권Droit de suite('따라가는 권리'라는 뜻)이 만들어졌다. 작품의 재판매로 이익이 발생하면 원작자도 이익의 일부를 요구할 권리가 화가의 유가족에게 따라가는 것이다. 현재 프랑스와 이탈리아, 영국과 스페인 등이 속한 유럽연합에서는 소속 국가에 따라 비율은 다르지만 추급권을 보장하고 있다. 하지만 미술 시장에서 가장 큰 거래가 일어나는 미국과 중국에서는 추급권을 인정하지 않고 있다.

2024년 기준으로 한국도 '미술품 재판매 보상 청구권' 법안의 개요는 마련했다. 원작자가 죽으면 사후 30년 동안 유가족이 권리를 이어받는다. 다만 재판매가가 500만 원 미만이거나, 2,000만 원 미만이면

서 작가에게 작품을 구매한 지 3년 미만인 경우에는 추급권의 적용을 받지 않는다. 이에 대해 창작자와 판매자를 중심으로 찬반이 나뉘었다. 예술가와 평론가 쪽은 창작자의 권익 보호 차원에서 법안 도입에 찬성하나, 국내 경매사와 갤러리들은 거래 위축을 이유로 반대하고 나섰다. 합의안이 마련되지 못하여 국회에서 법안은 통과되지 못했다.

이처럼 피카소(스페인)와 샤갈(프랑스)은 추급권이 인정되는 유럽연합 소속의 화가이므로 그들의 후손은 작품의 재판매가 성사될 때마다 금전적 이익을 기대할 수 있다. 하지만 김환기나 박수근의 작품은 아무리 비싸게 재판매되어도 그들의 후손들에게 가는 수익은 전혀 없다.

그림값 결정 요인 5

컬렉터의
특별한 취향

이 그림과 함께 묻어달라

빈센트 반 고흐

스타는 선망의 대상이다. 서양 미술사에서 가장 사랑받는 화가는 빈센트 반 고흐Vincent van Gogh(1853~1890)다. 전 세계에 걸쳐 고흐에 관한 전시회는 항상 흥행에 성공하고, 그의 그림들은 복제화 판매 순위에서 일등을 차지하고 있다. 당연히 그는 미술 시장에서도 단연 톱스타다. 빛이 진하면 그림자도 짙다는 말처럼, 고흐의 그림도 때로 수난을 당했다. 지금까지도 행방이 묘연한 〈가셰 박사의 초상〉이 특히 그렇다.

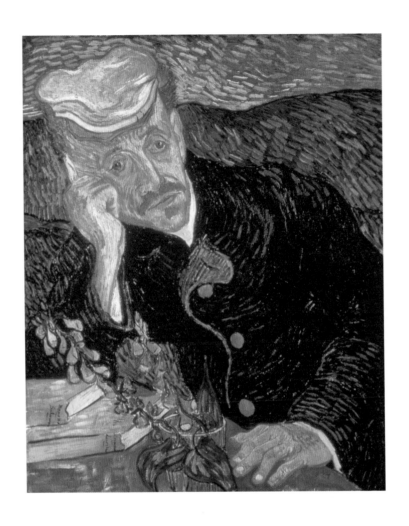

고흐, 〈가셰 박사의 초상Le Docteur Paul Gachet〉,
1890년, 캔버스에 유채, 66×57cm

쌍둥이 초상화

1890년 5월에 고흐는 남프랑스 생레미 드 프로방스Saint-Rémy de Provence의 정신 요양소를 떠나 파리에 왔다. 동생 테오의 가족 및 친구들과 즐거운 며칠을 보낸 후 파리 근교의 오베르 쉬르 우아즈Auvers sur Oise에 정착했다. 고흐의 보호자이자 후원자였던 테오가 형이 또다시 발작을 일으킬까 걱정돼 정신과 의사이자 아마추어 화가인 가셰 박사가 있는 그곳에 거처를 잡아줬기 때문이다. 다행히 고흐는 가셰를 몸과 마음이 닮은 형제로 느꼈고, 자신이 원하는 것들은 가셰 박사가 할 수 있는 한 다 해준다며 마음에 들어 했다. 테오의 우려와 달리 건강을 되찾은 고흐는 새로운 고장에 잘 적응했다. 이 무렵에 완성한 초상화가 〈가셰 박사의 초상Portrait du docteur Gachet〉이다.

고갱에게 쓴 편지에서 직접 밝혔다시피, 고흐는 이 초상화를 통해 '비탄에 빠진 우리 시대의 표정'을 표현하고자 했다. 박사를 모델로 고흐는 두 번째 초상화를 그렸다. 두 점 모두 테이블에 비스듬히 턱을 괸 박사를 담았는데, 배경의 색과 붓질, 코트와 단추의 색깔, 테이블 위의 책 등이 다르다. 특히 두 번째 버전에서는 박사의 눈빛과 표정은 물론이고 첫 번째 초상화에서 유리컵에 담겨 있던 디기탈리스(강심제 추출 약초)를 직접 손에 쥐고 있어 더 비탄스럽게 다가온다.

고흐, 〈가셰 박사의 초상Le Docteur Paul Gachet〉,
1890년, 캔버스에 유채, 68×57cm, 오르세 미술관(프랑스 파리)

일란성 쌍둥이처럼 닮은 이 초상화 두 점의 운명은 고흐가 죽으면서 극명하게 달라졌다. 두 번째 버전은 가셰 박사에게 선물로 줬고, 고흐와도 직접적인 친분이 있던 박사의 두 자녀가 보관하다가 1949년에 프랑스 정부에 기증했다. 이후 1952년에 파리의 주 드 폼 Jeu de Paume 미술관에서 전시됐고, 1986년부터 지금까지 오르세 미술관에 걸려 있다. 문제는 첫 번째 버전이다.

15년 동안 세상에서 가장 비싼 그림

1897년 고흐의 여동생이 300프랑에 폴 카시레Paul Cassirer에게 팔면서 가족의 품을 떠난 초상화는 케슬러Kessler, 외젠 드루에 Eugène Druet를 거쳐 독일 프랑크푸르트 시립미술관Städtische Galerie으로 주인이 바뀌었다. 이곳에서 1933년까지 전시되다가 한동안 미술관의 비공개 장소에 보관됐는데, 1937년에 독일 나치가 퇴폐 미술이라는 빌미로 압수하면서 나치의 정치인 헤르만 괴링Hermann Göring 의 손아귀에 들어가게 됐다. 괴링은 곧바로 미술상인 프란츠 코닝 Franz Koenigs에게 팔았고, 코닝은 또 다른 미술상인 지그프리트 크라마르스키Siegfried Kramarsky 에게 넘겼다.* 크라마르스키는 초상화를 뉴욕으로 가져갔고, 메트로폴리탄 미술관Metropolitan Museum of Art에 전시하기도 했었다.

1990년 5월에 크라마르스키의 유족들이 그림을 경매에 내놓자 일본 제지업자이자 대부호인 료에이 사이토Ryoei Saito가 구매했다. 험난한 과정을 거친 스토리에 슈퍼스타 고흐의 인기를 반영한 결과인 양〈가세 박사의 초상〉은 8,250만 달러(약 1,070억 원)로 당시 미술품 경매 역사상 최고가를 기록했다. 여기서 이 작품의 수난이 끝났으면 좋았을 텐데, 진짜 고난은 이때부터 시작됐다.

불태워서 나와 함께 묻어달라

일본 제지업자 사이토는 같은 경매에서 오귀스트 르누아르Auguste Renoir(1841~1919)의 대표작〈물랭 드 라 갈레트의 무도회Bal du moulin de la Galette〉도 7,810만 달러(약 1,010억 원)에 샀다. 르누아르도 이 그림을 두 점 그렸는데, 첫 번째 버전은 오르세 미술관에 있고, 경매에 나온 것은 두 번째 버전이었다. 오르세 소장 작품보다 약간 크기가 작고, 나머지는 거의 같다. 인상주의 스타 화가의 작품 두 점을 손에 쥔 료에이 사이토는 충격적인 발언을 한다.

* 일부 자료에서는 괴링이 네덜란드 화상을 통해 크라마르스키에게 팔았다고도 한다.

"내가 죽으면 두 작품도 불태워서 그 재를 나와 함께 묻을 계획이다."

억만장자 일본인의 깜짝 발언에 전 세계의 미술 관계자들은 화들짝 놀랐다. 지금까지 이런 컬렉터는 없었다. 그는 미술 애호가인가, 예술 파괴자인가? 사이토가 언제 죽을지는 몰라도, 최소 1억 6,000만 달러(약 2,000억 원)의 예술품을 부장품으로 치르는 역대급 장례식이 될 판이었다. 아무리 자기 돈으로 산 그림이라도, 예술 작품은 인류 모두의 문화유산이니 그런 식으로 파괴해서는 안 된다고 생각한 사람들은 사이토에게 비난을 퍼부었다. 그러자 1991년 5월 14일에 사이토는 "중국에는 진시황의 점토 병마와 명 13능이 있다. 나는 이런 것들을 염두에 두고 고흐와 르누아르에 대해 이야기하고 싶었다. 다시 말해 단지 그 작품들을 영원히 간직하고픈 소원을 표현하고 싶었을 뿐"이라며 불태워 재를 만들겠다는 계획을 포기한다고 한 발 물러섰다. 세상에서 가장 비싼 값을 치르고 구매한 작품을 더 유명하게 만드려는 탐욕스런 거짓말로 의심하면서도 사람들은 안심했다. 하지만 사이토가 부정부패 혐의로 교도소에 갈 때까지는 도쿄의 밀폐 보관실에 〈가셰 박사의 초상〉이 있었으나, 그가 죽은 1996년 이후로 지금까지 작품의 행방은 묘연해졌다.

도대체 어디에 있을까

이에 대한 가설은 크게 셋이다. 사이토가 은행에 그림을 담보로 잡혔는데, 돈을 갚지 못하자 은행이 뉴욕에 거주하는 미국인에게 팔았다는 것이다. 그전에 르누아르 작품을 처분했기에 가장 그럴듯한 설이다. 하지만 그 구매자에 관한 일체의 정보는 공개되지 않았다. 이 부분은 그럴 수 있지만, 작품 판매액이 사이토가 구매한 금액의 1/8인 1,100만 달러 정도 혹은 1/2 수준인 4,400만 달러였다는 부분은 납득하기 무척 어렵다.

아무리 일본 경제가 폭락했던 시기이고, 미술 시장이 다소 위축됐던 때라고 해도 〈가셰 박사의 초상〉은 미술 시장의 슈퍼스타 고흐가 죽기 직전에 그렸고, 야수주의와 표현주의를 예고하는 작품이라는 미술사적 가치가 분명했다. 무엇보다 15년 동안 세상에서 가장 비싼 그림이라는 왕좌를 지켰던 이력 등이 있기 때문에 아무리 싸게 팔아도 원래 구매가 정도는 받을 가능성이 높기 때문이다. 그래서 미국인 구매자로 알려진 사람이 사실은 미국인이 아니고 사이토의 가족일 가능성도 제기됐다.

두 번째 가설은 그림을 담보로 잡았던 일본 은행의 금고에 여전히 있을 것이란 추측이다. 은행 측에서는 긍정도 부인도 안 하고 있는 상태로 알려져 설득력 있는 가설로 받아들여진다. 마지막이 최악의

가설이다. 사이토의 유언에 따라 가족이 불태운 다음에 그 재를 사이토의 관에 넣었다는 것이다. 이 외에도 사이토가 교도소에 있을 때 모작을 완성했고, 그것을 불태웠으며 진품은 가족 중 누군가 보관하고 있을 것이란 영화 같은 설도 있다.

과연 진실은 무엇일까? 고흐와 예술을 사랑하는 사람들은, 부디 온전히 잘 보관되어 있다가 언젠가 세상에 다시 나오길 바란다. 비로소 그때 1996년 이후의 행방이 정확히 밝혀질 것이다.

무명이지만 조국의 화가니까

니콜라이 페친

2000년대 들어 미술 시장의 뚜렷한 변화 가운데 하나는 러시아와 중국, 아랍에미리트나 멕시코 등과 같은 제3세계 출신 컬렉터들의 뚜렷한 성장세다. 2017년 11월 경매에서 4억 5,030만 달러(약 5,800억원)라는 경이로운 경매가로 세상에서 가장 비싼 그림으로 등극한 레오나르도 다빈치의 〈구세주Salvatore Mundi〉를 사우디아라비아의 모하메드 빈 살만Mohammed bin Salman 왕자가 구매하면서, 다시 한번 이들의 저력이 확인됐다. 이들의 특징 가운데 하나는 자국 예술가들을 선호한다는 점이다. 중국 출신 현대 화가 쩡판즈Zeng Fanzhi(1964~)의 작품가가 상승한 데도 중국 재력가들이 영향을 끼쳤다고 알려졌다. 이에 질세라 러시아 컬렉터들도 어느 러시아 화가의 작품 가격을 일곱 달 만에 무려 열일곱 배 올려놓기도 했다.

니콜라이 페친, 〈어린 카우보이The Little Cowboy〉,
1940년, 캔버스에 유채, 75.9×51.1cm

승부욕으로 불타오른 카우보이 소년

니콜라이 페친Nicolai Fechin(1881~1955)은 러시아 상트페테르부르크의 왕립 미술아카데미 출신으로, 1923년 미국으로 건너가 초상화가로 성공한 독특한 이력을 지녔다. 그가 활동한 시기는 잭슨 폴록의 추상표현주의 같은 실험적이고 현대적인 양식의 작품들이 쏟아지던 때인데, 그는 사실주의적 화풍으로 일관한 탓에 미술사에서 차지하는 비중은 거의 없는 편이다.

페친은 주로 미국 개척 시대를 상징하는 서부 지역과 어린이를 모델로 한 작품들을 그렸는데, 그로 인해 미국인들에게 '거친 서부'의 이미지를 잘 형상화한 화가로 사랑받았다. 그의 대표작으로 분류되는 〈어린 카우보이Young Cowboy〉는 2010년 5월 뉴욕에서 경매 예상가의 세 배인 63만 달러(약 7억 원)에 낙찰됐다. 페친이 미국에 귀화했지만 러시아 출신이었기 때문에 러시아 화상이 거금을 들여 구매했다. 그런데 이 러시아 화상이 같은 해 12월 런던에서 열린 러시아 미술품 독점 경매에 이 작품을 내놓았는데, 낙찰가는 무려 1,000만 달러(120억 원)까지 치솟았다. 그러니까 〈어린 카우보이〉의 가격은 일곱 달 만에 무려 열일곱 배 이상 뛴 셈이다.

억만장자들이 조국의 화가를 선호하는 이유

A4 두 장보다 약간 큰 크기와 유명하지 않은 화가의 작품인데, 놀랄 만한 가격에 팔린 이유는 자국 출신 화가의 작품을 구매하려는 러시아 컬렉터들의 치열한 경쟁 때문이었다. '러시아 출신으로 미국에서 성공한 화가'의 작품은 미국인보다 러시아인들에게 더 강한 호소력을 지녔던 것이다. 이유는 여러 방향으로 짐작할 수 있다. '미국에서도 성공한 러시아 화가'라는 페친의 이력이 어쩌면 러시아인들에게는 (그림으로) 미국을 이겼다는 승리감을 느끼게 만들었을 수 있다. 그렇다면 그 러시아 컬렉터는 자국 국민에게 해외에 있던 자국의 문화재를 국내에 들여온 일종의 애국심 강한 국민의 이미지를 가질 것이다. 부유한 컬렉터들은 대체로 사업가이다 보니 미국의 사업 파트너에게 미국에 대한 자신의 애정을 보여주려는 수단으로 삼을 수도 있다.

일부에서는 이런 자국 출신 화가에 대한 애정을 비아냥거리기도 했는데, 데이미언 허스트와 찰스 사치의 관계처럼 알고 보면 유럽과 미국의 컬렉터들도 그런 경향이 강하기 때문에 새삼스런 현상은 아니다. 프랑스 인상파 화가들의 작품에 대한 프랑스 귀족과 사업가들의 구매, 미국 추상표현주의 화가에 대한 미국 컬렉터들의 집중 후원 등도 같은 맥락이다. 어쩌면 그런 비아냥은 제3세계 컬렉터들의 공

격적인 구매로 작품 가격이 올라가면서 구매 기회를 빼앗기고 있다고 느끼는 기존 컬렉터들의 반발 심리가 아닐까?

컬렉터의 심리를 파악한 화상의 승리

그렇다면 이것은 누구의 승리일까? 경매장에서 〈어린 카우보이〉를 1,000만 달러에 낙찰 받은 컬렉터는 경쟁자를 꺾고 승리감을 맛봤겠지만, 진정한 승자는 러시아 컬렉터들의 성향을 간파한 러시아 화상이다. 이 경매장에서 미소를 지으며 그림 한 점의 거래로 930만 달러(약 120억 원) 이상을 벌었던 러시아 화상처럼, 미술 시장에서 이익을 보려면 미술사와 경제학은 물론이고 때로는 구매자의 심리와 여러 사회 현상에 대한 이해도 절대적으로 필요하다.

투자의 법칙

미술 시장에도 작전 세력이 있다

파블로 피카소

미술사를 몰라도 이름은 아는 화가, 눈코입을 삐뚤어지게 그려서 한 번 보면 잊히지 않는 그림을 그린 화가, 고흐의 〈가셰 박사의 초상〉이 15년 동안 보유하고 있던 세상에서 가장 비싼 그림의 기록을 깨트린 화가는, 스페인 출신의 파블로 피카소Pablo Picasso(1881~1973)다.

1억 달러의 벽을 깬 최초의 화가

20세기 미술사에서 가장 중요한 화가를 꼽으라면, 기준이 무엇이든 피카소는 3위 안에는 들 것이다. 그의 작품은 예술성과 대중성을 모두 지녔고, 20세기의 예술가로서는 최초로 미술 분야를 넘어서 사회적으로 유명한 인물이었다. 당연히 피카소에 관한 소식은 신문의 예

술면이 아니라 사회면에 소개될 정도였다. 자신의 이름을 딴 미술관이 고향인 바르셀로나와 주요 활동지였던 파리와 남프랑스에 있으니, 살아서나 죽어서나 피카소는 예술가로 누릴 수 있는 모든 영광을 누린 셈이다.

미술사의 스타, 피카소는 미술 시장에서도 슈퍼스타다. 회화와 조각, 판화와 도자기 등 다양한 분야의 작품을 많이 남겼고, 미술 시장에서 아주 활발하게 거래되고 있다. 전 세계의 미술 교과서에 실린 〈아비뇽의 처녀들Les Demoiselles d'Avignon〉과 〈게르니카Guernica〉 같은 대표작들은 시장에 나올 가능성이 없으니, 피카소의 주요 예술적 변환기에 해당하는 작품들은 경매 경쟁이 아주 치열하다. 피카소의 〈파이프를 든 소년Garçon à la pipe〉이 2004년 경매에서 1억 416만 4,168달러(약 1,350억 원)에 팔리며 미술 경매 역사상 최초로 1억 달러의 벽을 깨면서, 세상에서 가장 비싼 그림의 타이틀을 갖게 됐을 때, '역시 피카소'라는 평가를 받았다. 하지만 모두가 그렇게 생각한 것은 아니다.

피카소, 〈파이프를 든 소년Garçon à la pipe〉,
1905년, 캔버스에 유채, 99.8×81.3cm

피카소가 그 정도는 아니다

피카소의 작품은 크게 청색 시기, 분홍(장미) 시기, 입체파 시기, 신고전 시기, 후기로 분류된다. 피카소 하면 떠오르는 〈게르니카〉 등은 입체파 시기의 작품이고, 입체파는 곧 피카소로 여겨진다. 입체주의 Cubism의 관점은 단순하다. 물체의 모습은 시공간에 따라 달라지지만 본질은 그대로라는 입장이다. 이를 그림으로 표현하기 위해 가장 먼저 서양 미술의 기본인 원근법과 명암법 등을 배제했다. 그리고 사물의 본질을 최대한 정확하게 표현하기 위해 대상을 여러 방향에서 본 모습을 합쳐서 한 화면에 재구성했다. 이때 본질은 영원히 변치 않으니, 그에 걸맞게 선과 면 같은 기하학적 요소를 적극 이용했다.

입체주의 시작을 알린 〈아비뇽의 처녀들〉에서 피카소가 사람의 눈은 정면, 코는 측면에서 본 모습을 기하학적으로 처리한 이유였다. 입체주의는 눈에 보이는 대로 그리지 않았고, 캔버스에서만 존재하는 새로운 형상을 만들어냈다. 화가는 현실의 세상을 캔버스에 닮게 그리는 기술자가 아니라, 세상을 캔버스에서 새로운 형상으로 구축하는 창조주가 되었다. 세잔을 계승한 획기적인 생각과 표현 방식은 이후의 현대 화가들에게 크게 영향을 끼쳤다.

이런 피카소여도 그의 모든 작품이 중요하고 비싼 것은 아니다. 예를 들어 〈파이프를 든 소년〉은 청색 시기와 분홍 시기의 접점에 위치한 작품으로 피카소의 대표작은 아니었다. 게다가 2004년 경매에 나오기 전의 개인 상거래에서 2,500만 달러(약 325억 원)에도 팔리지 않았다. 그렇기 때문에 1억 달러를 넘긴 낙찰가를 둘러싼 의문이 제기됐다. 1950년에 3만 달러(약 3,900만 원)였던, 직전에는 팔리지 않던 그림이 어떻게 단 7분 만의 경매로 1억 달러를 넘길 수 있었을까? 구매자는 밝혀지지 않았는데, 과연 누구이기에 뉴욕의 유명 화상인 래리 가고시안을 꺾고 그 작품을 차지했을까? 여기서 이 그림을 둘러싼 미술 시장 관계자들의 상상은 하나로 모아진다.

내부 거래 혹은 고도의 마케팅?

만약 피카소 작품을 많이 가진 두 집단에서 일종의 내부 거래를 했다면? 누군가 피카소에게 1억 달러를 넘긴 최초의 타이틀을 갖게 하기 위해 의도적으로 저 가격에 샀다면? '미술 작품 판매가 사상 최초로 1억 달러를 넘긴 화가, 피카소' 등의 수식어가 붙는 순간, 전 세계 방송과 인쇄 매체에서 피카소 관련 뉴스를 계속 내보낼 것이고, 〈파이프를 든 소년〉에 견줄 만한 피카소의 유명 작품들은 1억 달러 언저리

에서 가격대가 형성될 가능성이 높아진다. 한 채가 비싸게 팔리는 순간 그 매매가가 기준이 되는 한국의 아파트 거래처럼, 미술 시장도 대체로 비슷하기 때문이다. 낙찰 직후에 제기된 내부 거래 의혹에 대한 반론도 가능하다.

피카소니까 가능하다

우선 피카소의 가치다. 피카소는 생전에 이미 미술사에서 자리를 차지한 거장이자 대중 스타였다. 그래서 1억 달러의 벽을 깰 수 있는 유일한 현대 화가로 꼽혀왔다. 두 번째는 작품의 가치다. 〈파이프를 든 소년〉의 양식은 피카소의 청색 시기와 분홍 시기를 연결한다. 〈아비뇽의 처녀들〉을 통해 입체주의로 스타일을 파격적으로 바꾸기 직전의 작품이라는 측면에서도 소장 가치가 적지 않다.

세 번째는 작품의 소장자인 존 헤이 휘트니John Hay Whitney 부부의 명성이다. 존 헤이 휘트니는 1958년부터 1966년까지 신문《뉴욕 헤럴드 트리뷴New York Herald Tribune》의 발행인이자, 1941년에는 뉴욕 근대미술관Museum of Modern Art의 회장이 되었던 미국 문화예술계의 거물이었다. 미국의 명문가 휘트니 가문은 미술과 특별히 인연이 깊다. 고모 거트루트 밴더빌트 휘트니Gertrude Vanderbilt Whitney는 뉴욕의 현대

미술을 전문으로 다루는 휘트니미술관의 설립자다. 그리고 이 작품을 소장했던 존 헤이 휘트니 부부는 마네와 쿠르베, 고흐와 고갱, 세잔과 툴루즈 로트레크, 드가와 피카소 등 근대 미술의 주요 화가들의 컬렉션을 알차게 구축했던 수준 높은 컬렉터였다. 그들이 1950년에 3만 달러[2004년 가치로 환산하면 22만 9,000달러(약 3억 원)]에 구매한 이 작품은 부부가 죽은 후 휘트니재단 소유가 되었다가 2004년에 재단 기금을 마련하기 위해 경매에 나왔다.

경매가 이뤄진 소더비는 구매자를 밝히지 않았다. 세계 최대의 파스타 회사인 바릴라Barilla 그룹의 귀도 바릴라Guido Barilla (1958~) 회장이라는 설이 흘러나왔지만 확실하지는 않다. 또 다른 가능성은 2000년대 초반 미술 시장의 큰손으로 부상했던 제3세계 거부들이다. 어쩌면 러시아와 아시아의 신흥 억만장자들이 자신의 컬렉션을 제대로 갖추기 위해 피카소에게 거액을 쏟아부었을 수도 있다. 또한 언젠가 오를 것이 분명한 피카소인 만큼, 남들보다 먼저 과감하게 투자한 것일 수도 있다. 이렇게 입증하기 어려운 설들이 미술 시장에 꾸준히 등장하는 데는 나름의 현실적인 이유가 있다.

미술 시장의 키 플레이어=화상

미술 시장에서 그림 판매로 가장 이익을 볼 사람은 누구일까? 그는 미술 시장을 주도적으로 움직이는 사람이자 가장 중요한 사람이기도 하다. 바로 아트 딜러, 화상이다. 그림은 화가가 그리나, 그림 시장은 화가만으로 움직이지 않는다. 최소한 네 명이 필요하다. 예술가(생산자), 컬렉터(소비자), 경매사(판매 유통자), 그리고 저들을 매개하는 화상이다.

화상은 작품 판매 대리인으로서 시장에 참여하는 각 분야의 사람들과 긴밀한 관계를 맺어야 하고, 더 나아가 그들에게 영향을 줄 수 있는 사람들과도 인맥을 단단하게 구축해야 한다. 그림 판매에 도움이 된다면 자신이 활용할 수 있는 사람들을 서로 연결시키기도 한다.

보다 구체적으로 화상이 하는 일을 살펴보자. 우선 화상은 미술 시장에서 자신의 화가가 좋은 자리를 차지하도록 작품의 내용과 형식 등에 관해 적극적으로 조언한다. 돈이 부족한 구매자에겐 적절한 금융 해결책을 제시하거나 직접 은행 관계자 등을 소개시켜 주기도 한다. 그리고 자신의 화가의 가치를 확신하지 못하는 비평가와 경매 회사 담당자에게는 설득력 있는 평가 기준 등을 제시한다.

한마디로 그림 창작부터 판매에 이르는 거의 모든 과정에 화상이 개입하고 참여하고 있는 셈이다. 따라서 화상이 미술 시장을 주도하는 키 플레이어인 셈이다. 인상파와 입체파 같은 양식사는 화가의 역사이나, 미술 시장의 역사는 화상의 역사라고도 할 수 있는 이유다. 피카소의 국제적 성공에도 두 화상의 역할이 결정적이었다.

두 명의 화상이 만든 국제 스타, 피카소

두 명의 화상은 19세기 미술을 전문적으로 다룬 폴 로젠버그Paul Rosenberg(1881~1959)와 근대 이전의 작품을 주로 취급한 조르주 빌덴슈타인Georges Wildenstein(1892~1963)이었다. 우선 이들은 피카소를 17~19세기 프랑스 미술과 근대 미술을 연결하는 화가로 미술사의 자리를 차지하도록 만들었다. 또한 각자 화랑을 운영하면서도 재정 문제에는 적극 협력했고, 사회적 인맥 등을 적절히 이용하여 피카소가 미술 시장의 슈퍼스타가 되는 데 결정적인 역할을 했다. 그리고 피카소 작품의 시장을 로젠버그는 유럽, 빌덴슈타인은 미국으로 나누어 가졌다. 따라서 화가로서 피카소의 전성기는 〈아비뇽의 처녀들〉로 시작됐다면, 미술 시장의 스타로 발돋움한 해는 1918년이었다. 피카소가 이전의 화상을 떠나 로젠버그와 빌덴슈타인과 계약을 맺은

해이기 때문이다. 피카소 없는 로젠버그와 빌덴슈타인은 존재했겠지만, 그들(의 노력)이 없었다면 지금과 같은 위상의 피카소는 없었을 것으로 미술 시장 전문가들은 평가한다. 그만큼 미술 시장에서 화상의 역할은 절대적이다. 이런 이유로 피카소의 그림이 최초로 1억 달러를 돌파했을 때, 피카소 그림으로 막대한 이익을 차지할 '21세기의 로젠버그와 빌덴슈타인'을 의심한 것이다. 실제로 그 거래 이후로 피카소의 입체파 작품들은 대부분 1억 달러 안팎에서 거래됐다.

시대정신을 반영한 현대 미술은 비싸다

빌럼 더코닝

현대 미술은 작품이 이해 안 될수록 성공한다는 속설이 있다. 마르셀 뒤샹이 상점에서 파는 남성용 소변기를 가져다 'R. Mutt'라고 서명해서 작품으로 주장한 이래로, 현대 미술은 마치 '누가 누가 더 이상하고 신기한 걸로 작품을 만드나'를 다투는 경연장이 된 듯하다. 데이미언 허스트는 빈 맥주병과 재떨이, 커피컵 등을 한가득 모은 설치 작품을 전시장에 설치했는데 환경미화원이 파티가 끝난 후의 쓰레기인 줄 알고 버렸다. 이런 비슷한 해프닝은 종종 반복된다. 허스트의 동료인 트레이시 에민Tracey Emin(1963~)은 1998년 설치 작품 〈나의 침대My bed〉에서 자신의 침실을 고스란히 전시장에 옮겨 놓았다. 얼룩이 진 더러운 침대와 벗어놓은 속옷들, 여행용 트렁크, 마시다 만 술병들과 실내화, 담배와 스타킹, 콘돔과 인형 등이 그대로 널브러져 있었다. '이런 게 작품이라고?' 싶지만 무려 377만 달러(약 49억 원)

에 팔렸다. 이에 비하면 빌럼 더코닝의 그림은 얌전해 보인다. 하지만 그림을 배운 적 없는 어린이가 슥슥 되는 대로 그린 듯한 작품에 무슨 특별함이 있기에 컬렉터들이 다빈치나 고흐의 대표작에 버금가는 돈을 기꺼이 지불할까?

거칠고, 투박하고, 원시적인 누드화

더코닝이 활동하던 1950년대 미국 미술계의 주류는 추상표현주의였다. 더코닝은 미술사의 어떤 양식style의 계보에도 편입되길 원치 않았다. 여느 추상표현주의 화가들과 달리 더코닝은 대상을 사실적으로 묘사하는 편이었다. 거기에 약간 추상적인 면을 더한 독창적인 스타일을 추구했다. 하지만 미술사에서 그는 잭슨 폴록, 마크 로스코와 더불어 추상표현주의의 트로이카로 분류된다. 세 화가의 차이는 분명하다. 색깔이 자유롭게 춤을 추는 듯한 폴록과 색깔이 지닌 원초적인 힘을 관객들의 감정에 직접 호소하는 로스코와 달리, 더코닝의 작품은 거칠고 투박하다. 그래서 원시적인 느낌이 강하다. 그의 대표작인 여인 시리즈 가운데 하나인 〈여인 3〉도 그런 면이 도드라진다.

이 작품은 2006년 데이미언 허스트의 〈상어〉를 구입하면서 단숨

에 현대 미술의 대표적인 컬렉터로 등극한 스티브 코헨이 무려 1억 3,750만 달러(약 1,790억 원)에 샀다. 고흐와 피카소의 대표작보다 엇비슷하거나 오히려 비싸다.

현실의 여자는 다르다

모든 시대는 그 시대에 부합하는 표현법이 있다. 1950년대는 2차 세계 대전이 끝나고 시작된 미국과 소련의 이념 전쟁의 시대였다. 세계가 자본주의와 공산주의로 나뉘었고, 자본주의를 대표하는 미국은 물질적 풍요로 이념 전쟁에서 우위를 점했다. 미국은 대량 생산된 물건들을 팔기 위해 대량 소비를 일으켜야 했고, 텔레비전과 영화를 비롯해 각종 잡지 등을 통해 대중문화는 막강한 영향력을 발휘했다. 특히 자본주의의 꽃으로 불리는 광고에서 남자는 엘비스 프레슬리처럼 멋지고, 여자는 매릴린 먼로처럼 예뻤다. 대중문화에서 보여지는 스타들의 화려한 이미지와 거기에 가려진 스타의 실제 모습의 간극과 뒤틀림을 앤디 워홀은 실크 스크린으로 대량 복제했다. 이것이 그 시대에 맞는 표현법으로 받아들여지면서, 워홀의 팝 아트는 열풍을 일으켰다. 그렇다면 빌럼 더코닝은 이 지점을 어떻게 표현했을까?

빌럼 더코닝, 〈여인 3Woman 3〉,
1953년, 캔버스에 유채, 173×123cm

　〈여인 3〉의 여인을 보자. 얼굴에 비해 기형적으로 큰 눈, 모양이 다른 눈동자, 커다란 코와 뚜렷한 콧구멍, 육중한 몸매와 지나치게 큰 가슴, 오징어처럼 활짝 펼친 손가락, 사람을 섬뜩하게 만드는 미소 등은 당시 영화나 광고에서는 절대로 볼 수 없는 외모와 몸매다. 〈빌

렌도르프의 비너스Venus of Willendorf〉가 떠오를 만큼 원시적인 느낌이 강하다.

〈빌렌도르프의 비너스Venus of Willendorf〉

더코닝이 여자를 혐오해서 저렇게 표현했을까? 일부에서는 그가 자신의 아내를 미워해서 일부러 여자를 추하게 그렸다고 주장한다. 그보다는 오히려 더코닝이 당시 미국에 널리 퍼진 예쁘고 순종적인 여인의 이미지에 반기를 들었다는 분석이 타당해 보인다. 즉 더코닝은 현실의 여자는 광고 속 여자들처럼 얼굴이 예쁘지도, 몸매가 날씬하지도, 남자에게 순종적이지도 않다고 말하고 싶었던 듯하다. 자신의 아내처럼 말이다.

여자는 매릴린 먼로처럼 섹시하고 매력적인 모습이어야 한다고 생각했던 당시 미국 남자들은 〈여인 3〉에 뜨끔했을 것이다. 동시에 스크린과 잡지의 먼로로 인해 외모에 열등감을 가졌을 여자들은 더코

닝의 그림을 보며 자신은 그저 보통의 여자라고 느꼈을지 모른다.

더코닝이 그린 여성 누드화의 가치는 분명하다. 그는 1950년대 미국의 대중문화 속 여자 스타들과 반대되는 특징만을 모아서, 비현실적인 여자의 이미지에 대한 왜곡을 바로잡아야 한다는 시대정신을 반영했다.

시대정신을 반영한 명작

1950년대 미국 시대정신을 표현한 더코닝의 '여인' 시리즈는 총 여섯 점이 있는데, 다섯 점은 미술관에 소장되어 있다. 경매에 나온 〈여인 3〉은 2006년 경매 당시 유일한 개인 소장작이었다. 이 작품의 소유자는 '할리우드에서 가장 부유한 억만장자'로 불리는 데이비드 게펀이었다. 잭슨 폴록과 더코닝, 재스퍼 존스Jasper Johns의 주요 컬렉터인 그는 이 작품을 경매가 아닌 중개인을 내세워 스티브 코헨에게 팔았다. 참고로 게펀은 더코닝의 또 다른 작품 〈교차로Interchange〉를 2015년 9월 경매에서 3억 달러(약 3,900억 원)에 시타델Citadel의 설립자 케네스 그리핀Kenneth C. Griffin에게 팔았다. 이 거래로 더코닝은 단숨에 세잔과 고갱을 누르고 세상에서 가장 비싼 화가로 등극했다.

이처럼 세계적인 컬렉터들은 프란시스 베이컨Francis Bacon(1909~1992), 루치안 프로이트Lucian Freud(1922~2011), 마크 로스코, 피터 도이그Peter Doig(1959~) 같은 현대 미술가들의 작품을 열광적으로 수집한다. 억만장자 컬렉터들의 아이콘이자 '피노 컬렉션Pinault collection'으로 파리 증권거래소를 개조해 현대 미술관을 연 프랑수아 피노도 현대 미술을 선호한다. 왜 그럴까?

현대 미술이 돈이 된다

가장 주된 이유는 투자의 효율성이다. '작품 가격=제작비+인건비(기술력+화가의 창조성)'인데, 여기에 현대 미술에는 미래 가치가 더해진다. 현대 미술 작품은 고전과 근대 작품들과 달리 미술계와 역사의 평가가 끝나지 않아서 시장에서 합의된 가격이 존재하지 않는다. 따라서 미래 가치가 확실한 몇몇 화가들의 경우는 구매가보다 더 오를 가능성이 크다. 한마디로 시장에서 현대 미술 작품의 가격 변동이 크기 때문에 고수익을 기대할 수 있다. 괜히 세계적인 헤지펀드 매니저들이 너나없이 공격적으로 현대 미술에 투자하는 것이 아니다. 그렇기 때문에 현대 미술은 작가와 작품에 가치 부여를 확실하게 해주는 존재들이 반드시 필요하고, 어쩌면 그들이 아주 결정적인 역할을 하

기도 한다. 프랑스 문화 예술계를 대표하는 철학자 장 폴 사르트르Jean Paul Sartre가 "내 실존주의 철학을 형상화한 작품"이란 격찬을 하자 알베르토 자코메티가 단숨에 문화계의 스타로 등극했듯이, 데이미언 허스트에게는 작품당 수백만에서 수천만 달러 이상을 치르고 집중 구매한 헤지펀드 매니저 스티브 코헨이 있었다. 코헨의 공격적인 투자로 젊은 예술가 허스트는 단숨에 현대 미술계의 최고 블루칩으로 떠올랐다.

이처럼 투자의 관점에서도 이미 시장에 확고히 자리를 차지한 거장보다는 시장에 새로 진입하는 작가를 키우는 편이 유리하다. 미술사에 이미 편입된 작품들은 충분히 고가여서 되판다고 해도 고수익을 기대하기 어렵다. 반면에 현대 미술 작품은 작가가 신인일 때 푼돈에 사서 비싸게 되팔 가능성이 높다. 게다가 미술 시장의 속성상 작가가 한번 상승세를 타면 그의 작품 가격은 계속 상승하기 마련이다. 왜냐하면 일단 어떤 작가의 작품 가격이 오르면 그 사실이 작가의 명성을 높이고, 높은 명성을 지닌 작가의 작품은 거래가 될수록 다시 가격이 오르기 때문이다. 즉 작가의 명성과 작품 가격의 상승이란 선순환이 되풀이되는 것이다.

이런 현상이 벌어지는 이유는 미술 작품의 경우에는 가격 판단에

서 객관적 기준이 없기 때문이기도 하다. 물감이나 재료비가 비싸다고 그림값이 비싸지는 것이 아니고, 화가에게 따로 자격증이 있는 것도 아니다. 역사적 중요도, 예술가의 창조성과 성장 가능성 등은 보는 사람에 따라 달라질 수밖에 없다. 그러니 경매장에서 결정되는 가격만큼 확실한 작품 판단 기준은 없다. 비싼 작품이 좋은 작품이고, 좋은 작품이니 더 비싸져야 한다. 현대 미술 작가들의 작품이 가장 비싼 그림 목록에 대거 자리 잡은 요인이기도 하다.

경매장에 활기를 불어넣는 현대 미술

경매 회사 입장에서도 현대 미술은 마르지 않는 샘이다. 경매장에는 항상 경매에 붙일 작품들이 필요하다. 그렇다 보니 공급량이 제한되어 있는 고전과 근대 미술보다는 매일 새로운 작가들의 새로운 작품이 쏟아지는 현대 미술을 선호하는 것이다. 작품이 많이 낙찰될수록 경매 회사의 수수료 수입이 늘기 때문에 거래량은 아주 중요한 요소다. 이처럼 투자자는 고수익, 경매 회사는 거래량과 수수료 등의 장점이 크다. 이런 이유들로 2000년대 후반 이후 미술 시장에서는 현대 미술의 거래량이 인상파 작품의 거래량을 넘어섰다.

구매자의 경쟁심

구매 의지가 승부를 결정짓는다
알베르토 자코메티

미술품 거래는 크게 경매장을 통한 거래와 개인 간 거래로 나뉜다. 후자는 판매자와 구매자 사이에 중개인을 두고 금액을 조율하는 방식이고, 전자는 경매사의 진행으로 최고가를 부른 사람이 낙찰 받는 방식이다. 즉 베스트 오퍼를 부르는 쪽이 작품을 사 갈 권리를 갖는다. 이렇게 경매장은 일등만 의미 있는 구조여서 종종 예상가의 몇 배를 상회하는 낙찰가가 생긴다. 경매사가 입찰자들의 경쟁심을 은근히 부추기는 영향도 있지만, 일등을 향한 컬렉터들의 경쟁심이 발동되는 탓이다. 2010년에 열린 이탈리아 조각가 알베르토 자코메티 Alberto Giacometti(1901~1966)의 〈걷는 남자 I Homme qui marche I〉 경매도 이런 경우였다.

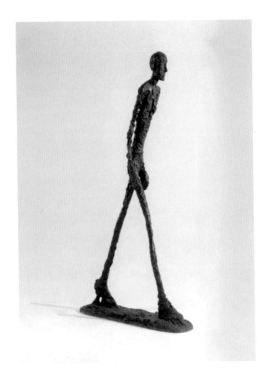

자코메티, 〈걷는 남자 I Homme qui marche I〉,
1960년, 청동, 183(높이)×24(가로)×97(세로)cm

유네스코 본부에 설치된 작품

알베르토 자코메티는 인체의 조각가다. 그는 인체의 아주 기본적인
골격만 남기고 근육과 장식은 제거했다. 그래서인지 자코메티의 앙
상한 인체 조각 작품은 2차 세계 대전으로 인간성에 좌절했던 유럽

인들의 심정에 부합했다.

"어디로 가야 하는지 그리고 끝이 어딘지 알 수 없지만, 나는 걷는
다. 그렇다. 나는 걸어야만 한다."

_알베르토 자코메티

자코메티의 대표작은 걸어가는 남자의 모습을 다양한 크기로 표현
한 〈걷는 남자〉 연작이다. 그중에서도 그의 예술 세계의 전성기에 해
당되는 1960년에 완성한 〈걷는 남자 I〉이 대표작으로 꼽힌다. 2010년
경매에 나온 이 작품은 1억 430만 달러(약 1,356억 원)에 팔렸다. 그
러자 경매를 주관한 런던 크리스티는 자코메티가 피카소를 누르고
세상에서 가장 비싼 예술가가 됐다고 대대적으로 홍보했다. 피카소
의 〈파이프를 든 소년〉보다 자코메티의 조각이 14만 달러 비싸게 팔
렸기 때문이다. 영국 파운드와 미국 달러의 환율을 다소 부풀리긴 했
지만, 자코메티라는 새로운 스타가 탄생한 사건이었다. 대체로 미술
시장에서는 조각보다 회화가 환영받는 편이어서 고흐와 세잔, 피카
소가 1, 2위를 주거니 받거니 했는데, 갑자기 조각 작품이 1위를 차지
하자 시장 관계자들은 깜짝 놀랐다. 놀라움은 곧 의문으로 변했다.

의문의 근거는 다양했다. 먼저 〈걷는 남자 I〉은 쌍둥이 작품이 열
점이나 있다. 자코메티는 〈걷는 남자 I〉과 동일한 원형틀에서 여섯 점

의 작품(에디션)을 만들었고, 작가 소장용('아티스트 프루프artist proof')도 네 점(에디션)을 만들었다. 즉 〈걷는 남자 I〉은 총 열 점의 에디션이 존재하는 것이다. 게다가 그의 〈서 있는 여인 II〉가 2008년 경매에서 2,748만 달러(약 357억 원)에 팔렸기 때문에, 〈걷는 남자 I〉의 에디션 한 개가 예상가의 네 배를 넘긴 것은 상당히 의외였다. 자코메티의 가격을 올리기 위한 작전 세력이 존재했을까? ('미술 시장에도 작전 세력이 있다 - 파블로 피카소' 편 참조) 일각에서는 승부사 기질이 강한 두 명의 라이벌 컬렉터인 로만 아브라모비치Roman Abramovitch(1966~)와 보리스 이바니시빌리Boris Ivanishvili(1956~)의 과도한 경쟁의 결과로 짐작했다.

돈은 많다, 내가 꼭 갖고야 말겠다

2021년 《포브스》지가 세계 124위 부자로 꼽은 로만 아브라모비치는 154억 달러(약 20조 원)의 자산을 가진 러시아의 사업가이자 정치가다. 영국 프리미엄 리그의 축구 구단 첼시FC의 구단주이자, 2008년에 대만 사업가 피에르 첸과의 치열한 경쟁 끝에 프란시스 베이컨Francis Bacon의 〈삼면화Triptyque〉를 8,628만 1,000달러(약 1,120억 원)에 구매했던 컬렉터다. 한편 보리스 이바니시빌리는 러시와와 튀르키예

의 이웃에 위치한 조지아 Georgia의 억만장자 사업가이자 총리 (2012~2013)를 지낸 정치인이다. 그는 2006년에 피카소의 〈고양이와 있는 도나 마르Dora Maar With Cat〉를 1억 달러 가까이 주고 구매했었다. 특히 그는 스코틀랜드 출신의 현대 화가 피터 도이그의 〈하얀 카누 White Canoe〉를 치열한 경쟁 끝에 예상가의 다섯 배인 1,128만 3,463달러(약 147억 원)에 사들인 공격적인 컬렉터였다.

이런 전력들이 있으니, 자코메티의 〈걷는 사람 I〉도 그들의 자존심을 건 과도한 경쟁으로 인한 결과로 넘겨짚었다. 하지만 실제 구매자는 신중한 컬렉터로 유명한 릴리 새프러Lily Safra였다. 《포브스》지에 따르면, 2012년 기준으로 그녀의 자산은 12억 달러(약 1조 5,000억 원)로 추정됐다.

컬렉터의 구매 의지가 승자를 만든다

릴리 새프러는 신중하되 자신이 갖고 싶은 작품은 반드시 가지려는 컬렉터다. 여러 컬렉터가 〈걷는 남자 I〉을 두고 치열하게 경쟁을 벌이면서 가격이 두 배, 세 배, 네 배까지 치솟자 '이 정도까지는 아니지 않나?'라며 다들 슬그머니 포기했지만, 새프러는 포기하지 않았다.

블룸버그 통신의 2010년 2월 26일 자에 따르면, 그녀는 몇 해 전에 이 작품의 다른 에디션을 4,500만~5,000만 달러(약 580억~780억 원)에 사려다가 실패한 전적이 있었다. 그래서 이번에는 어떤 대가를 치르고서라도 반드시 갖겠다는 의지가 남들보다 강했던 듯싶다. '이 작품은 반드시 내가 갖겠다'는 구매 의지는 경매장의 승자가 가져야 할 가장 중요한 요소다. 당연히 그 의지를 실현할 자본도 갖춰야겠지만.

새프러가 이 작품을 구매한 이유는 알려지지 않았지만, 〈걷는 남자 I〉의 1번 에디션(주물에서 첫 번째로 만든 작품)은 미국의 카네기 인스티튜트 미술관에 있다. 나머지 에디션들도 구겐하임 빌바오 Guggenheim Museum Bilbao와 프랑스 매그재단Fondation Maeght 등 세계적인 미술관에 소장되어 있다. 게다가 파리의 유네스코 본부에도 복제품이 세워져 있을 만큼 '시대의 아이콘'이자 '인류의 상징물'로 자리 잡은 작품이다. 한마디로 이번에 놓치면 다음 기회는 없다는 것. 그녀가 산 에디션도 독일의 금융 회사 코메르츠방크Commerzbank가 소유했던 것이다.

오귀스트 로댕Auguste Rodin(1840~1917)의 〈지옥의 문〉처럼 미술사에 자신의 자리가 확실한 거장의 명작은 에디션이 열 점이어도 그 가

치는 전혀 추락하지 않는다. 자코메티의 〈걷는 남자 I〉도 마찬가지다. 그만큼 미술사에 자리를 확실하게 차지했다는 방증이다.

훌륭한 장사야말로 가장 뛰어난 예술

앤디 워홀

'팝 아트의 대부' 앤디 워홀의 작품 세계는 딱 둘로 나눌 수 있다. 사람들의 관심을 끄는 영화배우, 정치인, 상품(캠벨, 콜라), 돈(달러) 같은 '스타' 연작과 사람들이 생각하고 싶지 않은 소수 집단의 폭동, 교통사고, 사형수 등과 같은 '죽음과 재난' 연작이다. 워홀은 현대인의 관심과 무관심의 사안을 같은 관점으로 보겠다는 뜻에서 모두 실크 스크린으로 작업했다. 그래서 매릴린 먼로, 코카-콜라 시리즈와 경찰에 쫓기던 청년의 죽음을 다룬 〈그린 카 크래시(녹색의 불타는 자동차 I)Green Car Crash(Green Burning Car I)〉는 워홀에게는 똑같은 미국 사회의 초상화다.

하지만 아무리 워홀의 이름값이 높다고 하더라도 끔찍한 사건을 기록한 사진이 초록색 바탕에 여러 번 반복된 작품은 왠지 꺼림칙하

앤디 워홀, 〈그린 카 크래시(녹색의 불타는 자동차 I) Green Car Crash(Green Burning Car I)〉, 1963년, 캔버스에 아크릴 물감과 실크 스크린 잉크, 228.6×203.2cm

고 불길해서 그다지 비싼 값을 받지 못할 것만 같다. 하지만 2007년에 경매 결과는 놀라웠다.

컬렉터들의 치열한 경쟁

경찰에게 쫓기던 리처드 허버드는 자동차를 몰며 도망치다가 전봇대를 들이받고 죽었다. 자세히 살펴보면 상당히 끔찍하다. 일단 왼쪽 전봇대의 갈고리에 리처드 허버드의 몸이 꿰뚫려서 매달려 있다. 조금 전까지 그가 운전했던 자동차는 뒤집힌 채 불타고 있다. 이런 처참한 사고 현장을 동네 주민으로 보이는 한 남자가 바지 주머니에 손을 넣은 채 지나치고 있다. 전봇대에 걸린 시체는 못 봤더라도, 자동차가 불타는 현장을 봤을 것이다. 하지만 사진 속 저 남자는 우리에게 '이런 일은 별일 아니다'라는 듯 무심하다.

위홀은 신문 한쪽에 보도된 사건 기사의 보도 사진을 그대로 가져와 반복적으로 초록색 실크 스크린으로 찍고, 오른쪽 아래는 빈칸으로 남겨뒀다. 마치 말줄임표인 듯, 이런 사건은 계속 일어날 것이라고 말하는 듯하다. 이 작품이 2007년도에 경매에 나오자 다섯 명의 컬렉터가 치열하게 맞붙었다. 경매 시작가인 1,700만 달러(약 221억 원)에서 이미 위홀 작품의 최고가를 경신했고, 다섯 명의 경쟁으로 순식간에 두 배인 3,500만 달러(약 455억 원)까지 수직 상승했다. 경매장의 열기는 전혀 식지 않았고, 곧장 또다시 두 배가 넘는 7,072만 달러(약 920억 원)까지 치솟았다. 그때서야 경매장에 최종가를 알리

는 방망이 소리가 났다. 경매가 끝나자마자 구매자에 대한 궁금증이 컸는데, 나중에 밝혀진 바로는 신중한 그리스 컬렉터 필리페 니아르 코스Philippe Niarchos였다.

왜 이렇게까지 경쟁이 치열했을까? 미술 시장에서 워홀의 인기가 앞으로도 계속될 가능성이 높다고 전망되기 때문이다. 왜 그럴까? 한마디로 앤디 워홀이기 때문이다.

예술은 장사이다

"돈을 버는 것은 예술이고, 일하는 것도 예술이며, 훌륭한 사업(장사) 이야말로 가장 뛰어난 예술이다."
_앤디 워홀

돈을 잘 버는 것이 좋은 예술이 된다는 워홀의 말은 말장난이 아니다. 비유나 은유도 아니다. 예술의 속성이 완전히 달라졌음을 간파한 촌철살인이다. 이제 예술은 워홀 이전과 이후로 나뉜다. 이전 시대를 상징하는 빈센트 반 고흐가 예술에 대해 고뇌하는 창조자였다면, 워홀은 사업가적인 예술가상을 제시했다. 그래서 그에게 최고의 예술작품은 최소 비용으로 제작해서 최대 이윤을 얻는 것이었고, 한 장의

원화로 무한대로 복제할 수 있는 실크 스크린과 사진이 가장 효율적인 제작 방식이었다. 그래서 워홀은 자신의 창작 공간을 공장이란 뜻의 '팩토리factory'로 불렀고, 창작의 실무는 조수들에게 맡겼으며, 사업상 중요한 관계자와 통화하는 모습을 영상으로 촬영하여 홍보했다. 그는 예술가에게 덧씌워진 창조의 신비 같은 신화를 거부했다. 이런 예술가상은 데이미언 허스트와 제프 쿤스 등과 같은 현대의 사업가형의 예술가들에게 이어졌다.

이렇듯 앤디 워홀은 예술사 최초로 자신을 순수한 영혼의 예술가가 아닌 잘나가는 사업가(장사꾼)로 연출했고, 그는 미술계의 스타를 넘어 미국 사회의 유명인(셀렙)이 되었다. 이런 명성은 그가 사업을 펼치는 데, 즉 작품 활동을 하는 데 절대적으로 유리했다. 작품으로 스타가 된 후에 얻은 예술가로서의 명성이 작품을 넘어서게 된 것이다. 당연히 실크 스크린 특유의 색깔 변화가 빚어내는 워홀의 작품 스타일도 고유한 예술 언어보다는 나이키와 코카-콜라 같은 세계적인 제품 브랜드의 로고처럼 인식됐다. 이것을 '워홀화Warholisation'라고 부를 수 있지 않을까? 미술을 넘어 다양한 분야에 차용될 만큼 독특하면서 완성도 높은 워홀 스타일, 그것으로 워홀은 시대의 아이콘이 되었다.

워홀의 인생이야말로 최고의 작품

남성용 소변기에 서명을 해서 완성한 〈샘Fontain〉으로 미술사의 판도
를 완전히 바꿔버린 마르셀 뒤샹. 말년에 뒤샹은 결국 자신의 삶을
예술 작품으로 만들었어야 했다고 밝혔다. 공장에서 만들어진 제품
들을 재조합해서 예술품을 창작하는 '레디 메이드' 시대에 예술가는
더 이상 손의 기술자가 아니다. 새로운 생각을 해내고 거기에 맞는
실무는 조수나 다른 사람들이 해도 된다. 그런 시대를 연 뒤샹은 예
술가가 만들 수 있는 최고의, 어쩌면 유일한 예술 작품은 예술가의
삶 자체라는 것을 생의 후반부에서야 깨달았던 것이다. 그것은 복제
되지도 않는 단 하나의 창작품이자 작품 자체에 작가의 서명이 기입
되어 있기 때문이다.

그런 측면에서 20세기 가장 중요한 예술 운동은 명성이라는 진단
에 동의한다면, 명성을 업적으로 만들었던 워홀은 20세기 최고의 예
술가 가운데 한 명임은 분명하다. 따라서 앤디 워홀의 최대의 작품은
자신의 삶이고, 마르셀 뒤샹이 이루고자 한 바를 워홀은 살아서 이룬
셈이다.

앤디 워홀은 1987년 2월 22일 58세의 나이로 죽었다. 4월 1일 뉴욕

세인트 패트릭 대성당에서 열린 추도 미사에는 각 분야의 저명인사 2,000여 명이 참여하여 국장을 방불케 했다. 그는 6억 달러(약 8,000억 원)의 유산과 아르데코 가구와 초현실주의 사진가 만레이 Man Ray(1890~1976) 작품을 비롯하여 나바호 인디언의 담요 같은 별의별 것으로 가득 찬 27개의 방이 있는 맨해튼의 저택을 남겼다. 유품들은 이듬해 열린 경매를 통해 팔려나갔다. 워홀이 소유했다는 이유로 134개의 쿠키 항아리도 24만 350달러(약 3억 원)에 낙찰되었다. 이처럼 워홀의 작품에는 미술사에서 합의된 작품 가치에 대한 평가는 물론이고 새로운 예술가상을 만든 점, 작가의 명성까지 더해지니 작품이 경매에 나올 때마다 구매자들의 경쟁이 치열해지고 가격이 치솟는 것이다.

뜻밖의 행운

고갱과의 비밀이 담긴 편지

빈센트 반 고흐

프랑스 파리 노트르담 성당 주변의 센 강변이나 소르본 대학 근처에는 오래된 책과 특색 있는 잡지 등을 파는 고서점들이 있다. 관광객뿐만 아니라 파리 시민들도 그곳에서 절판된 책이나 희귀본 등을 구하는데, 아주 가끔 보물을 발견하는 사람도 있다.

책 속에 끼여 있던 편지

1983년에 영국인 커플이 센 강변의 어느 고서점에서 빈센트 반 고흐에 관한 책을 한 권 샀다. 집에 돌아온 후에도 읽지 않고 그대로 책장에 꽂아뒀다. 몇 년 후에 그 책을 꺼내 펼쳐보니 반으로 접힌 편지가 끼여 있었다. 잉크를 묻혀 손으로 쓴 총 네 장의 편지는 색이 좀 바랬

지만 내용은 충분히 읽을 수 있는 상태였다. 프랑스어로 "친애하는 나의 친구 고갱Mon cher ami Gauguin"으로 시작했고, 맨 끝에는 '빈센트 Vincent'라는 서명도 있었다. '설마 진짜로 고흐가 폴 고갱Paul Gauguin (1848~1903)에게 보낸 편지겠어?' 의심하며 다시 책 속에 넣고 책장에 꽂았다.

얼마 후 이 커플의 집에서 열린 파티에 영국인 손님이 왔다. 그는 암스테르담으로 가는 길에 잠시 파리에 들렀다가 파티에 참석했는데, 커플은 그에게 '혹시 편지가 진짜일지도 모르니' 암스테르담의 반 고흐 미술관에 편지를 전해 달라고 부탁했다. 그리고 어느 날 반 고흐 미술관의 큐레이터가 흥분된 목소리로 커플에게 편지가 진본임을 알려줬다. 그들이 파리 고서점에서 산 책에 끼여 있던 빛바랜 종이가 정말로 고흐가 고갱에게 보낸 편지였던 것이다. 심지어 이 편지는 그동안 감춰졌던 진실이 담겨 있었다.

고흐와 고갱의 엇갈린 관계

고흐는 증권 거래업을 그만두고 화가가 된 고갱을 파리에서 처음 만났을 때부터 좋아했다. 인상주의의 영향으로 다들 비슷비슷한 그림

을 그리던 때에 홀연히 등장한 고갱은 현실에 상상을 더한 독창적인 화풍을 선보였다. 고흐는 고갱을 화가로서 존경했고, 자신의 그림 두 점과 고갱의 그림 한 점을 교환하자고 제안했다. 크기가 비슷하면 통상 1:1로 그림을 교환하던 당시의 관행에 비쳐보면, 고흐가 고갱을 일종의 스승 혹은 자신보다 우월한 선배로 느꼈다는 방증이다. 고갱의 그림도 팔리지 않기는 마찬가지였고, 둘은 몹시 가난했다. 고흐는 남프랑스로 떠났고, 고갱은 프랑스의 북쪽 노르망디에 정착했다. 고갱은 화상이자 고흐의 동생인 테오의 권유로, 생활비를 절약하기 위해 고흐가 있는 아를^{Arles}로 갔다. 그토록 바랐던 '화가 공동체'를 이룰 생각에 고흐는 기쁜 마음으로 고갱의 방에 해바라기 그림을 가득 채웠다. 둘은 함께 살면서 그림을 그렸다. 좋은 점은 생활비가 적게 들고 그림에 대한 이야기를 나눌 수 있다는 것이고, 그 외는 대부분 나쁜 점이었다. 둘은 그림에 대한 생각과 기질, 생활 습관 등 어느 것도 하나 맞지 않았던 탓에 자주 심하게 부딪혔다. 그런 와중에 크리스마스이브에 고흐는 스스로 귓불을 잘랐고, 고갱은 홀로 파리로 떠났다.

고흐의 '귓불 자해 사건'이 발생하고 한 달이 지난 1889년 1월 21일 월요일에 고흐는 며칠 전 고갱에게 받았던 편지의 답장을 보냈다. 영국인 커플이 발견한 편지가 바로 그 답장이었다.

고흐, 〈두 송이 해바라기Two cutted sunflowers〉, 1887년, 캔버스에 유채,
43.2×61cm, 메트로폴리탄 미술관Metropolitan Museum of Art(미국 뉴욕)

귓불 자해 직후에 쓴 편지

이 편지에서 고흐는 아를에서 가족처럼 가깝게 지냈던 우체국 창고 경비원 룰랭Roulin이 마르세유로 떠나게 됐다는 소식을 전한 후에, 자신이 고갱을 떠나게 만들었다며 자책한다. 그리고 테오가 돈을 지원하지 않거나 그림을 팔아주지 않을까 걱정하던 고갱에게 고흐는 테오가 고갱의 입장을 잘 이해할 것이라며 안심시킨다. 고갱이 노란 집에 남겨두고 떠난 짐들은 건강이 회복되는 대로 챙겨서 부치겠다고 덧붙였다. 편지 후반부에는 최근에 자신이 겪고 있는 정신 발작 혹은 신경증 증상, 심지어 악몽을 꾼 듯하며 꿈속에서 자장가 같은 노래를 부른 것 같다면서 횡설수설한다. 마지막으로 '마음으로부터 악수를 하며, 빈센트'라고 서명을 한 후에 줄을 바꿔 가급적 빨리 답장을 써달라며 부탁한다. 끝내기 아쉬웠는지 답장을 받으려는 요량이었는지 고흐는 해리엇 비처 스토Harriet Beecher Stowe의 『톰 아저씨의 오두막Uncle Tom's cabin』과 공쿠르Goncourt 형제의 소설 『제르미니 라세르퇴Germinie Lacerteux』 등을 읽어봤는지 고갱에게 물었다.

현재 '고흐편지 번호739번'으로 기록된 이 편지에서 고흐는 한 달 전에 벌어진 비극을 자신 탓으로 돌리며, 고갱에 대해서는 마치 아무 일도 없었다는 듯한 태도를 보인다. 사실 고갱이 고흐와 함께 지낸

고흐가 쓴 고갱의 편지 네 장(화면 캡처),
원본은 레아튀 미술관(프랑스 아를) 소장

결정적인 이유는 돈이 없는 데다가 화상인 테오에게 잘 보이려는 목적이었다. 애초에 고갱에게 고흐는 테오의 형일 뿐이었다. 그러니 고흐의 자해가 있자마자 나몰라라 하면서 떠나버렸던 것이다.

고흐가 죽고 나서, 이 사건이 다시 회자되니 고갱은 자신의 회고록에 이 편지를 수록하면서 자신의 결백을 주장했다. 그 책에 수록된 고흐의 편지에서 고갱을 탓할 부분은 없어 보였고, 귓불 자해는 전적으로 고흐의 정신병 탓으로 받아들여졌다.

100여 년 만에 밝혀진 진실

하지만 이 편지가 발견되면서 고갱이 편지의 3분의 2만 수록했다는 사실이 드러났다. 고흐는 고갱이 자신에게 보낸 편지('고흐편지 번호 737번')에 대한 답장으로 이 편지(739번)를 썼다. 이 편지에서 고흐는 고갱이 갖고 싶다고 말한 자신의 해바라기 그림의 가치를 자기도 잘 안다면서, 두 점의 해바라기를 똑같이 그려서 나중에 고갱에게 한 점을 고르도록 하겠다고 썼다. 고갱은 이 부분 등을 누락했다. 극도의 이기주의자답게 고갱은 아를을 떠날 때, 스케치북이나 펜싱 도구 같은 짐들은 그대로 둔 채 고흐의 자화상은 챙겼다. 고흐의 자해와 상처를 뻔히 알면서도 고갱은 고흐의 건강 상태에 대한 걱정과 염려

는 전혀 언급하지 않았다. 만약 귓불 등의 상태를 물었다면 고흐는 그에 대한 자세한 답을 썼을 것이고, 우리는 귓불 자해 사건의 진실을 파악할 단서를 갖게 됐을 것이다.

하지만 고갱은 해바라기 그림과 짐을 보내달라는 요청만 했고, 그런 사실을 추론할 수 있는 구절이 실린 고흐의 편지를 자신의 회고록에 싣지 않았을 것이다. 그런 사실이 공개되면 자신의 몰염치하고 비인간적인 면에 대한 비난을 피하기 어렵기 때문이다. 왜냐하면 고흐 사후인 1905년에 암스테르담에서 고흐의 작품 500여 점으로 구성된 대규모 전시회가 열려서 큰 성공을 거두는 등 고흐에 대한 세간의 호의적인 평가가 쏟아졌고, 고갱의 회고록은 바로 그 이듬해인 1906년에 발행됐기 때문이다.

진실의 편지는 누가 샀을까

100여 년 만에 고흐가 고갱에게 보낸 편지의 누락된 부분이 채워지면서, 우리는 귓불 자해 사건 이후에 고갱이 고흐에 대한 걱정은 하지 않고, 테오가 자신을 나쁘게 볼까 신경 쓰고, 심지어 해바라기 그림이나 받아내려고 했다는 것 등을 알게 됐다. 모두 우연히 발견된

편지 덕분이다. 서양 미술사의 미스터리인 고흐의 귓불 자해 사건의 당사자들이 사건 직후에 주고받은 편지이자, 그동안 고갱이 은폐시켰던 진실을 담고 있는 이 편지의 가치는 특별할 수밖에 없다. 그래서 1983년 파리 경매에서 24만 프랑(당시 환율로 약 4,800만 원)이라는 놀라운 가격에 팔렸다. 1980년대 초 한국 대기업 사원의 월급이 30만 원 정도였으니 13년을 꼬박 모아야 하는 금액이다.

그렇다면 이토록 비싼 가격을 치른 구매자는 누구일까? 대부분 사람들이 고흐 미술관일 거라 추측하지만 더 뜻깊은 구매자였다. 사실 고흐가 남프랑스에 머무는 동안 〈별이 빛나는 밤에〉, 〈론강의 별밤〉, 〈밤의 테라스〉, 〈해바라기〉 같은 대표작을 포함해 200점 이상을 그렸으나, 남프랑스에서는 고흐의 작품을 한 점도 볼 수 없는 실정이다. 이런 상황에서 몇몇 아를 시민들의 모금에 힘입어 레아튀 미술관 Musée Réattu이 이 편지를 구매한 것이다. 심지어 그곳은 고흐가 이 편지를 썼던 '노란 집' 근처에 있다. 이 편지는 현재도 그 고장에 남아 있는 고흐의 유일한 진품이다.

대중문화 덕분에 부활한 가치

로렌스 알마 타데마

대중문화의 힘은 막강하다. 인기 드라마의 촬영 장소는 사람들이 달려가는 명소가 되고, 예능 프로그램에서 추천한 식당은 몇 시간을 기다려야만 하는 맛집이 된다. 그렇다면 미술 시장에서 대중문화의 영향력은 어느 정도일까?

여기, 그림은 낯익으나 이름은 낯선 네덜란드 출신의 영국 화가 로렌스 알마 타데마Lawrence Alma Tadema(1836~1912)가 있다. 알마 타데마는 당대의 인기 스타였다. 국왕도 그의 그림이 완성되기를 진득하게 기다리지 못하고 여러 번이나 그의 작업실에 가서 진행 과정을 볼 정도였다. 유명세를 타던 명성이 급변한 데는 두 번의 변곡점이 있었다. 첫 번째는 마티스와 피카소의 등장이다.

19세기의 주류 미술은 신고전주의

남자 노예들이 신분이 높은 여자의 가마를 메고, 여자 하인들은 아기 바구니를 받쳐 들고 걷는다. 가마 양쪽에서는 깃털을 이어 붙인 거대한 부채를 든 하인이 그녀의 얼굴에 비치는 해를 가리고, 여자 악사는 음악을 연주하며 가마를 뒤따른다. 전면에는 다양한 꽃들이 만발하고, 왼쪽 앞부분의 장식은 그들이 궁전으로 들어가는 중임을 알려 준다. 배경에는 푸른 강이 흐르고, 오른쪽에 두 개의 뾰족한 피라미드가 빛나고 있다. 그림을 통해 이곳은 이집트이고, 저 강은 나일강이며, 바구니 속 아이는 모세임을 유추할 수 있다.

구약 성경의 내용을 대단히 사실적으로 묘사한 알마 타데마의 〈모세의 발견The Finding of Moses〉은, 우리를 모세가 발견되던 그때 그곳으로 데려간다. 이렇게 역사적 사건이나 고대 신화, 성경의 내용을 우아하고 세련된 화풍으로 그린 회화 양식을 신고전주의neo classism라고 한다.

신고전주의는 흔히 아카데미 양식으로도 불리는데, 거슬러 올라가면 레오나르도 다빈치와 만난다. 다빈치가 정립한 화풍은 19세기까지 궁정과 교회의 사랑을 받는 주류 양식의 자리를 굳건히 유지해 왔다. 그러던 와중에 화산재에 파묻혀 있던 폼페이Pompeii와 헤르쿨라네

로렌스 알마 타데마, 〈모세의 발견The Finding of Moses〉,
1904년, 캔버스에 유채, 136.7×213.4cm

움Herculaneum이 각각 1592년과 1711년에 발견되면서 로마에 대한 관심이 일었고, 고대 그리스·로마 문화의 이상을 회화와 조각, 문학, 연극, 음악, 건축 등에 적용한 신고전주의가 유행하게 됐다.

신고전주의 화가는 역사화와 초상화를 고전적인 이상과 아름다움에 부합되게 그려야 했다. 이를 위해 왕립미술학교에서 화가들은 데생과 해부학은 물론이고 라틴어와 고전 문학과 역사 등에 대해 전문적인 교육을 받았다. 화가의 사회적 지위도 상승했다. 이전 시대의 화가는 그림의 내용과 구성 등에 대해 주문자의 요구대로 그려야 했던 직공이나 기술자에 불과했다. 하지만 전문 교육을 받은 화가들은 그림 소재를 스스로 정하는 지식인으로 격상됐다.

한때 인기작인 역사화가 잊힌 이유

이런 시대적 배경을 토대로 알마 타데마의 그림을 이해해야 한다. 구약 성경에서 묘사한 대로 나일강에 떠내려온 아기 모세를 구한 이야기를 정확히 묘사하기 위해, 그는 철저한 자료 조사는 물론이고 자료 조사차 직접 이집트를 여행했다. 2년의 시간을 들여 완성한 〈모세의 발견〉은 소품, 의상, 건축 양식 등이 고대 이집트의 역사적 사실에 부

합했다. 요즘으로 치면 역사 고증이 정확한 사극 영화인 셈이다. 영국 국왕 에드워드 7세가 친히 그의 화실에 방문해 작업 중인 그림을 감상했고, 작품이 왕립아카데미에 전시되자 대단한 관심을 불러일으켰다. 그러나 얼마 지나지 않아 뜨겁던 열광은 식어버렸다. 과거의 영광이 무색할 정도로 알마 타데마는 완전히 잊혔다. 무슨 일이 있었던 것일까?

이 그림이 공개된 1905년이 결정적 힌트다. 같은 해에 파리에서 마티스는 야수주의 그림으로 스캔들을 일으켰다. 2년 뒤인 1907년 피카소는 〈아비뇽의 처녀들〉을 완성했다. 이처럼 20세기 초반에 마티스와 피카소, 칸딘스키와 말레비치 등이 연이어 등장하면서 신고전주의는 낡고 늙은 양식으로 밀려나고 반고전주의 양식이 미술사의 주류로 자리 잡으면서 알마 타데마 같은 아카데미 화가들은 완전히 잊혔다. 그래서 국립미술관 한편에 자리를 차지하고 있어도 관람객들은 무심히 지나쳤고, 미술 시장에서도 누구도 원하지 않는 처지가 되었다. 심지어 1950년대에 〈모세의 발견〉은 액자 때문에 작품이 팔렸다는, 액자만 갖고 작품은 버렸다는 몹시 불명예스런 소문이 돌기도 했다.

하지만 1995년 경매에서는 "19세기 유럽에 불었던 이집트 열풍을 기록한 아마도 마지막 명작"이라고 소개되면서 280만 달러(약 36억

원)에 낙찰됐다. 100여 년 만에 다시 뜨거운 인기를 되찾은 것이다.

알마 타데마의 두 번째 변곡점은 할리우드에서 날아들었다.

할리우드에서 재발견된 알마 타데마

1960년대 미국과 유럽에서는 비틀스로 상징되는 청춘과 저항 문화
가 피어나는 동시에 고대 문명에 대한 관심도 높았다. 특히 고대 이
집트와 로마가 배경인 할리우드 영화 〈벤허BenHur〉(1959)와 〈클레오
파트라Cleopatra〉(1963)가 세계적으로 크게 흥행하면서 〈모세의 발견〉
을 비롯해 알마 타데마의 그림들이 재조명되었다. 고대를 배경으로
만들어진 영화에서 그의 그림들이 일종의 역사 자료로서 소품과 장
식은 물론이고 화면 구도와 연출에도 영향을 끼쳤기 때문이다. 이전
에도 이런 경우가 있었다. 초기 영화사의 거장인 그리피스D. W. Griffith
감독의 〈무관용Intolerance〉(1916), 세실 드밀Cecil B. DeMille 감독의 〈클레
오파트라〉(1934)와 〈십계Ten Commandments〉(1956) 같은 성경의 내용
을 담은 영화의 세트 디자이너들이 알마 타데마의 그림을 참고했었
다. 즉, 그림의 쓸모가 달라진 것이다.

로렌스 알마 타데마, 〈헬리오가발루스의 장미The Roses of Heliogabalus〉,
1888년, 캔버스에 유채, 132.7×214.4cm

쓸모는 시대에 따라 변한다

이렇듯 당대에는 궁전이나 성에 걸어둘 그림으로 사랑받았으나, 1960년대에는 역사적 사실에 대한 완벽한 고증 자료라는 일종의 기록물로서 선택 받았다. 이런 현상에 대해 1968년에 《선데이타임스》는 '할리우드에 영감을 준 화가The Painter who Inspired Hollywood'라는 제목의 기사를 낼 만큼 주목할 만한 문화 현상으로 분석했다. 1973년에는 뉴욕의 메트로폴리탄 미술관에서 열린 전시 '토가를 입은 빅토리아 시대 사람들Victorians in Togas'에 알마 타데마의 〈모세의 발견〉이 출품되었다. 세계적 규모의 미술관에 당당히 재등장한, 그야말로 영광스런 부활이었다.

대중문화의 영향력으로 〈모세의 발견〉이 꽤 높은 가격에 팔렸는데, 놀라기는 아직 이르다. 〈모세의 발견〉은 최초 주문자인 존 리처드 에드 경Sir John Richard Aird의 후손들과 여러 화상을 거치면서 우여곡절 끝에 1967년 앨런 펀트Allen Funt의 손에 들어간다. 그는 '캔디드 카메라Candid Camera'라는 당시 미국 텔레비전 인기 예능의 제작자 겸 진행자였으며, 알마 테디마의 열성적인 컬렉터였다. 이후 '캔디드 카메라'가 경제적인 문제를 겪으면서 〈모세의 발견〉은 여러 개인 소장자를 거치게 됐고 2010년 11월 뉴욕 크리스티 경매에 다시 나왔다. 이때

크리스티에서 잡은 예상 낙찰가는 15년 전 가격과 거의 변동이 없는 300만 달러 정도였다. 더 이상 고대 문명에 대한 관심이 높지 않았고, 〈벤허〉도 이제는 너무 예전 영화였기 때문이다. 하지만 경매장에서 누구도 예상하지 못한 대반전이 일어났다.

누가 알마 타데마를 피카소급으로 만들었을까

〈모세의 발견〉의 최종 낙찰가는 예상가의 10배인 3,592만 2,500 달러 (약 467억 원)였다. 이 금액은 미술 시장의 최고 스타 피카소와 비슷한 수준이었다. 오랫동안 잊혔던 로렌스 알마 타데마를 단숨에 피카소급으로 올려놓은 컬렉터는 과연 누구였을까?

구매자의 이름은 밝혀지지 않았지만, 여러 전문가들은 영국인 컬렉터로 추측한다. 뮤지컬 〈오페라의 유령The Phantom of the opera〉과 〈캣츠Cats〉의 작곡가 앤드루 로이드 웨버Andrew Lloyd Webber(1948~)나 팝스타이자 세계적인 사진 컬렉터인 엘튼 존Elton John(1947~)처럼 영국 문화예술계의 큰손들이 영국인 화가의 작품 가격을 올렸던 사례들을 고려하면, 알마 타데마의 작품도 그랬을 가능성이 충분하다고 보는 것이다.

어쩌면 피카소의 후광 효과

조르주 브라크

피카소가 미술 시장의 슈퍼스타로 확고히 자리 잡으면서 덩달아 그림값이 오른 것으로 짐작되는 화가가 있는데, 대표적인 인물이 조르주 브라크Georges Braque(1882~1963)다.

입체주의의 동지

피카소의 화실에서 〈아비뇽의 처녀들〉을 본 브라크는 충격을 받았다. 마티스의 영향으로 색채가 품고 있는 힘을 실험하던 브라크는 곧바로 경로를 바꿔 피카소처럼 입체파의 길로 접어든다. 그렇게 그려진 브라크의 〈에스타크의 집Maisons à l'Estaque〉은 〈아비뇽의 처녀들〉에 이어 두 번째로 완성된 입체주의 그림으로 기록됐다. 이 작품 후로

브라크, 〈포도 넝쿨La treille〉,
1953~1954년, 모래를 바른 캔버스에 유채, 130×130cm

15여 년 동안 브라크는 입체파의 다양한 변화를 주도했다. 특히 캔버스에 벽지나 나무토막 등을 직접 붙이는 콜라주collage와 종이 오려 붙이기인 파피에 콜레papier collé를 통해 미술의 표현 방식과 범위를 확장시켰다. 이렇듯 브라크와 피카소는 입체파의 공동 주연으로, 초기에는 작업을 함께하면서 서로 깊은 영향을 주고받았다. 그래서 어느 것이 누구의 작품인지 분간하기 어려울 정도다. 피카소가 주변 화가와 작품에서 창작의 자양분을 끌어오는 인물인 만큼, 브라크가 없었다면 피카소의 입체주의 명작은 없었으리란 평가도 많다.

피카소가 입체주의를 떠나 신고전주의로 옮겨 간 후에도 브라크는 입체파적인 그림을 지속했으니, 브라크야말로 입체주의의 발전을 일군 일등 공신이라는 의견도 부정하기 힘들다. 하지만 미술 시장에서 그의 인기와 작품 가격은 피카소와 비교되지 않게 낮은 편이다.

친구 따라 강남 갔을까, 뒤늦은 평가일까

브라크의 〈포도 넝쿨〉은 2010년 브로디 부부Sidney and Francis Brody가 경매에 내놓았다. 부부는 피카소를 세계적인 스타로 만든 화상 폴 로젠버그로부터 이 작품을 구입해 60년간 소장하고 있었다.

브라크는 입체파의 색채를 유지하면서도 1920년대 들어 고전적인 화풍으로 돌아갔는데, 1950년대 초반 작품인 〈포도 넝쿨〉에서 꽃병과 투명 테이블은 입체파적인 방식을, 후경과 전체적인 묘사는 고전적인 접근을, 포도 넝쿨과 꽃송이는 표현주의적인 면까지도 보인다. 여러 양식의 표현법을 아우른 후기 정물화는 예상가의 3배 이상인 1,016만 2,500달러(약 130억 원)에 팔렸다.

소장자의 후광 외에도 2000년대 들어 피카소의 그림들이 고가에 거래되면서 그 영향으로 브라크에 대한 재평가 바람이 불었다. 즉 입체주의가 거둔 성공의 열매를 피카소가 독식해 왔는데, 다소 늦은 감이 있지만 브라크도 제 몫을 받아가기 시작한 것이다. 이런 현상의 결정적 이유는 컬렉터들의 판단 기준이 화가의 명성이기 때문이다. 미술 시장에서 그림값은 곧 화가의 이름값이다. 이름값을 높이기 위한 가장 확실한 방법은 피카소처럼 스타가 되는 것이다. 그러나 스타는 한 세대에 한 명에게만 허락된다고들 한다. 브라크가 활동하던 시대에는 피카소가 그 자리를 차지했던 것이다. 당대에는 브라크가 억울했을 수 있지만, 그의 이름값도 점차 상승하고 있다. 여기에 피카소를 소장한 컬렉터들이 컬렉션의 완성도를 위해 피카소와 영향을 주고받았던 브라크도 가지려는 욕망도 작용한 것으로 보인다.

복원이 구해 낸 세상에서 가장 비싼 그림
레오나르도 다빈치

우연히 발견된 고전 명화들은 그 가치를 제대로 몰랐던 소유주의 방치로 인해 심각하게 훼손된 경우가 많다. 그래서 해당 분야의 전문가가 아니면 작품의 진가를 알아차리기 어렵다. 이런 식의 방치는 아니더라도, 가끔 원작자를 잘못 알아서 거래가는 낮아지는 경우도 있다. 미술시장에서는 그림보다 화가가 더 중요하기 때문이다. 따라서 같은 그림이어도 원작자가 바뀌면 당연히 그림값도 달라진다.

근현대 화가 대부분은 의도적인 위작과 모작을 제외하면 원작자를 잘못 아는 경우가 드물다. 하지만 르네상스나 바로크 시대는 사정이 다르다. 그때는 그림을 화가의 독창적인 창작품으로 간주하지 않고, 장인이 일을 따 오면 공방에서 제자들과 함께 작업해서 납품하는 방식이었기 때문이다. 이런 이유로 르네상스의 그림은 종종 원작자가 잘못

알려진 경우가 있다. 오랫동안 굳어진 오해를 바로잡으려면 두 가지의 역할을 해내는 사람이 반드시 필요하다. 우선 흙 속에 파묻힌 진주를 알아차리는 눈 밝은 발견자, 그리고 그와 협력하여 그것이 진주임을 밝히는 증명자다. 레오나르도 다빈치의 〈구세주〉의 경우에도 두 명이 차례로 등장했고, 미술계를 넘어 전 세계를 깜짝 놀라게 한 위대한 발견을 이뤄냈다. 먼저 짚고 넘어가야 할 문제는 다빈치가 〈구세주〉를 그린 적이 있는지 여부다.

다빈치가 〈구세주〉를 그렸다는 증거

학계에서는 다빈치가 〈구세주〉를 그린 적이 있다고 판단했다. 근거는 크게 두 가지다. 다빈치 노트에서 〈구세주〉와 직접적인 연관이 있는 준비 작업의 스케치 두 점이 발견되었고, 그의 제자나 후계자들이 구세주를 소재로 그린 작품이 20여 점에 이르니 분명 다빈치의 〈구세주〉가 존재했었을 것이다. 그렇다면 그 그림은 어디로 갔을까?

그림이 몹시 음란하다며 불태워 없앴다는 다빈치의 〈레다와 백조 Leda and the Swan〉처럼, 어느 시점에 〈구세주〉도 파괴되었을 것이라고 오랜 기간 추측되었다. 하지만 몇 년에 걸친 조사와 연구 끝에 2011년경 미국에서 발표한 결과서에 따르면, 이 그림의 이동 경로는

다빈치,
〈구세주를 위한 주름 연구
A study of drapery for a Salvator Mundi〉,
1504~1508년경,
붉은 종이에 빨강과 하얀 분필,
펜과 잉크, 16.4×15.8cm,
영국 왕실 컬렉션

마치 한 편의 역사 드라마 같다.

〈구세주〉가 150여 년간 사라졌던 이유

1625년 프랑스 공주 앙리에타 마리아Henrietta Maria는 예술 컬렉터로
유명했던 영국 왕 찰스 1세Charles I와 결혼했는데 이 시점에 〈구세주〉
는 영국으로 건너갔다. 사실 이 부분은 역사적 정황과 더불어 떠돌던
루머에 따른 추정이다. 어떤 연유로 영국에 들어온 이 그림은 1650년
경 영국 왕실 컬렉션에 포함되어 있었고, 인쇄업자인 웬처슬라우스
홀러Wenceslaus Hollar가 인쇄물로 만든 적도 있었다. 영국 왕가에 대를
이어 이 그림이 전해졌고, 1666년에 찰스 2세의 311개 소장품 목록
가운데 '레오나르도 드 빈스Leonardo de Vince'의 작품으로 기록되어 있
었다. 그곳에 18세기까지 줄곧 보관되어 있었다. 하지만 이 그림이
도체스터 백작 부인이자 왕 제임스 2세의 정부인 캐서린 세들리
Catherine Sedley의 손에 넘어간 이후부터 1900년까지 약 150여 년 동안
완전히 사라졌었다. 결과적으로 이 기간으로 인해 사람들은 다빈치
의 〈구세주〉가 파괴 혹은 소실되었으리라 짐작한 것이다.

1900년에 그림은 홀연히 역사의 수면 위로 등장한다. 찰스 로빈슨

경Sir Charles Robinson이 다빈치의 화풍을 이어받은 이탈리아 화가 베르나르디노 뤼니Bernardino Luini(1480~1532)의 작품으로 알고 구매했다. 그림은 사라졌던 기간 동안 심하게 훼손됐고 설상가상으로 예수의 얼굴과 머리카락 부분 등에 덧칠도 가해진 상태였다. 그림의 훼손과 구매자의 오해로 인해 이 그림은 이때부터 레오나르도 다빈치가 아니라 그의 제자 가운데 한 명 혹은 후대의 추종자의 작품으로 여겨졌다. 다빈치풍의 분위기는 느껴지지만, 다빈치 작품이라 하기엔 다소 조잡한 듯한 아류작으로 평가됐기 때문이다. 그리고 1913년에 그림의 새로운 주인이 된 허버트 쿡Herbert Cook의 컬렉션에 수록된 그림 설명에는 뤼니가 아니라 "조반니 볼트라피오Giovanni Antonio Boltraffio(1467~1516)를 자유롭게 따라 그렸다"고 기록되어 있다.

다빈치, 〈구세주를 위한 주름 연구A study of drapery for a Salvator Mundi〉, 1504~1508년경, 붉은 종이에 빨강과 하얀 분필, 펜과 잉크, 22×13.9cm, 영국 왕실 컬렉션

다빈치 추종자의 작품

서양 미술사에서 '밀라노학파'로 분류되는 조반니 안토니오 볼트라 피오는 1482년경 밀라노에서 다빈치의 제자가 되었다. 그는 15세기 후반부터 16세기 초반까지 밀라노와 주변 도시를 근거지로 활동하 며 초상화가와 종교화로 성공을 거뒀다. 볼트라피오의 그림들은 한 눈에 봐도 다빈치 특유의 밝고 투명한 명암 처리법을 따르고 있으며, 인물의 표정과 얼굴 묘사에서도 분명 크게 영향을 받은 듯했다. 특히 다빈치가 〈모나리자〉에서 탁월하게 구현한 스푸마토sfumato기법(사 물의 윤곽선을 안개처럼 흐릿하게 표현해서 실제 눈으로 보는 듯한 자연스러움을 표현하는 방법)을 거의 완벽하게 익힌 듯하다. 그의 작 품 〈세바스찬 성인으로 분한 소년 초상화〉에서 스푸마토 기법을 능 숙하게 다룰 뿐만 아니라, 소년의 얼굴과 곱슬머리의 묘사를 비롯한 금색을 투명하게 채색하는 기법, 후경의 어둠과 전경의 밝음의 대조 를 통한 현실감 있는 인물 표현법 등이 다빈치의 〈세례자 요한〉 속 소 년의 모습과 상당히 유사하다. 그러니 20세기 초반의 자료와 정보를 바탕으로 한 분석에서는 둘의 그림을 충분히 착각할 만하다.

하지만 허버트 쿡 컬렉션에서는 이 작품을 볼트라피오가 아닌 그 의 아류작으로 분류했고, 1958년 런던 소더비 경매 기록에는 '다빈치 추종자'로 적혀 있다. 어차피 '다빈치학파'의 작품이라면 아무래도 볼

볼트라피오, 〈세바스찬 성인으로
분한 소년 초상화Ritratto di fanciullo
nelle vesti di San Sebastiano〉, 1490년대
후반경, 48×36cm, 푸시킨
미술관(러시아 모스크바)

베로키오 & 다빈치,
〈세례자 요한The Baptism of Christ〉
(얼굴 부분) , 1472~1475년,
패널에 유화, 177×151cm, 우피치
미술관(이탈리아 피렌체)

트라피오 추종자보다는 다빈치 추종자라고 해야 가격을 높일 수 있기
때문이다. 이 작품은 미국 뉴올리언스의 쿤츠 부부Warren and Minnie Kuntz
에게 45파운드에 팔렸다. 부부가 차례로 죽자, 그림은 아내의 조카 베
이실 헨드리Basil Clovis Hendry에게 상속된다. 2004년 베이실 헨드리의
남편이 사망한 후 그의 재산에 대한 예비 평가에서 이 그림은 '19세
기 유럽학파의 그리스도의 두상 초상화Portrait of the Head of Christ'로 기록
되어 있고 당시 약 750달러의 가치를 지닌 것으로 평가되었다. 여기까
지는 대부분의 아류작처럼 〈구세주〉도 그저 그런 가격으로 거래됐다.

발견자와 증명자의 등장

그런데 이듬해에 쿤츠 부부의 후손이 뉴욕의 작은 경매소인 세인트 찰스 갤러리St. Charles Gallery에 그림을 내놓았는데, 이때 미술사학자이자 화상인 로버트 사이먼Robert Simon이 작품의 남다른 면을 알아봤다. 로버트 사이먼이라는 '발견자'가 등장하면서 〈구세주〉의 운명은 극적 변화를 시작한다. 그는 곧바로 뉴욕대학교NYU 미술복원센터의 다이앤 모데스티니Dianne Modestini 교수에게 그림을 보냈다. 발견자가 예감한 잠재적 가치를 과학적으로 확실하게 뒷받침할 증명자까지 순식간에 갖춰진 셈이다. 당시 그림의 상태는 아래와 같았다.[*]

* 〈구세주〉 복원에 관한 모든 이미지 자료 출처: Robert Simon과 Dianne Modestini

모데스티니 교수가 작품을 관찰한 결과는 처참했다. 거의 500년 동안 제대로 보관이 안 된 데다가 여기저기 조악하게 덧칠이 되어 있고, 그림 표면의 청소를 엉망으로 해서 몹시 심각한 상태였다. 특히 스푸마토의 미묘한 표현법이 도드라져야 할 얼굴 부분은 원작자가 무엇을 의도했는지 가늠하기 어려울 정도로 훼손됐었다. 한마디로 잘못된(어쩌면 당시 기술로는 최선일지라도) 청소와 복원으로 그림 상태는 처참한 지경이었다. 모데스티니 교수는 2006년부터 2007년에 걸쳐 그림 표면을 깨끗이 닦아내고 정밀한 청소를 진행했다. 원작 위에 가해진 덧칠도 전부 걷어냈다. 그러자 작품의 초기 상태와 500여 년의 시간 동안 생긴 상처가 아래 사진처럼 확연히 드러났다.

자외선UV 촬영을 하니 그림의 열악한 상태가 확연하다.

정말 다빈치가 그렸을까

이제 증명자의 시간이 본격적으로 시작됐다. 그림의 복원 작업을 하면서 모데스티니 교수는 메트로폴리탄 미술관을 비롯한 미국과 유럽의 주요 기관들과 함께 이 작품의 경로와 이력에 대한 조사를 지속했다. 왜냐하면 원작자를 다빈치로 증명하기 위해서는 그림 복원만큼 소장 기록Provenance 또한 결정적인 요소이기 때문이다. 이 작품을 누가 소유했으며 어떤 경로로 현재에 이르렀는지를 문헌과 자료 등으로 추적해서 밝혀낼 수 있어야 한다.

그렇게 몇 년에 걸친 연구 결과를 담은 보고서가 2011년경에 공개됐다. 모데스티니 교수의 보고서에는 소장 기록의 변천사뿐만 아니라 보관과 복구 과정에 대한 과정과 결과도 자세히 담겨 있었다. 이 보고서를 본 다빈치 전문가들은 이 작품을 볼트라피오 혹은 다빈치 추종자가 아니라, 레오나르도 다빈치가 그렸을 가능성이 높다고 판단했다.

하지만 다빈치의 작품으로 확신하는 데 주저하는 전문가들도 있었다. 과도한 청소로 인해 손실된 얼굴 전면부가 특히 문제였다. 복원으로 다빈치 특유의 스푸마토를 제대로 살리지 못한 것이 결정적인 걸림돌이었다. 이 지점이 논란이 되면서 다빈치 단독 작품이냐 아니면 부분적으로 제자 등이 참여했느냐 등으로 의견은 나뉘었다. 일각에서는 다빈치 공방에서 만든 후에 작품을 과도하게 복원하면서 변형됐다거나, 다빈치가 그렸는데 잘못된 복원으로 다빈치 고유의 특징이 훼손됐다는 등의 유보적인 입장을 취했다.

복원 전과 후의 상태를 자세히 살펴보면, 분명 다빈치의 작품에 근접한 듯 보인다. 얼굴에서 이마와 눈, 턱 부분을 세부적으로 비교해보면 다음과 같다.

복원 전　　　　　　복원 후

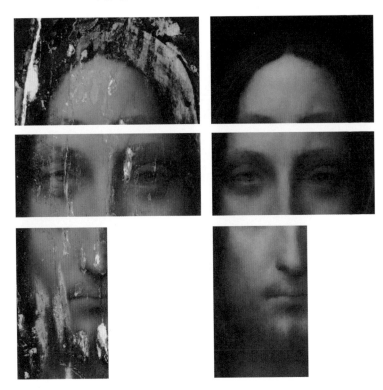

전체 과정을 요약하면 아래 네 장과 같다. 복원 과정은 2011년에
끝났다.

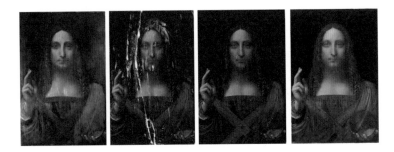

다빈치는 인물의 자연스러운 표현법을 위해 스푸마토 기법을 만들어냈다. 인간의 눈이 자연을 바라볼 때와 똑같이 그림 속 인물이 관람객들에게 보이길 원했다. 이를 위해 가장 연하고 투명한 색을 먼저 칠하고 점차 어두운 색을 겹쳐 칠해서 어둠 속에서 빛이 나오는 듯한 효과를 만들어냈다. 다빈치가 스푸마토 기법을 완숙하게 구현한 〈모나리자〉 중 모나리자의 얼굴에서 투명하면서도 빛이 나는 분위기는 그 덕분이다. 하지만 〈구세주〉에서 이마 부위의 밋밋함, 눈가의 어두침침한 그림자, 생기 없는 눈동자, 턱과 목의 뭉개진 듯한 부분의 묘사 등은 다빈치의 작품이라고 단정짓기 주저하게 만든다. 두 작품을 나란히 두고 보면 스푸마토의 차이가 비교된다.

〈모나리자〉의 얼굴 부분 〈구세주〉의 얼굴 부분

하지만 비교적 보관 상태가 좋았던 오른손과 그 부근의 금색의 곱슬 머리카락 등은 전형적인 다빈치의 솜씨이고, 특히 세계적인 다빈

치 전문가 마틴 켐프Martin Kempf는 복원된 〈구세주〉를 보자마자 바로 다빈치의 작품에만 감도는 독특한 오라aura가 있음을 직감했다며 진품임을 확신했다. 다른 전문가들도 수정구에 비친 빛의 세밀한 묘사 등은 감히 다빈치가 아니라면 해낼 수 없는 경지라고 평가했다.

2019년에 레오나르도 다빈치에 관해 가장 권위 있는 루브르 미술관이 종합적인 연구 결과를 수록한 책『레오나르도 다빈치: 구세주Leonardo da Vinci: Le Salvator Mundi』를 출판했다. 루브르의 르네상스 전문 큐레이터이자 이 책의 공동 저자인 뱅생 드뤼뱅Vincent Delieuvin과 과학적인 분석을 담당한 두 명의 연구원 미리암 이브노Myriam Eveno, 엘리자베스 레요Elisabeth Ravaud는 몇 가지 불투명한 요소들은 있지만 이 작품을 다빈치의 진품으로 결론지었고, 진위 논쟁은 대부분 해소되었다.

45파운드에서 4억 5,000만 달러로 수직 상승한 그림값

〈구세주〉가 다빈치의 그림이라는 소식이 전해지자 그림의 가치는 수직 상승했다. 간단히 정리하자면 다음과 같다.

1958년: 45파운드 (런던 소더비) 다빈치 추종자의 작품

2005년: 1만 달러 (복원)

2013년: 7,500만 달러 / 구매자 이브 부비에Yves Bouvier

2016년: 1억 2,750만 달러 / 구매자 드미트리 리볼로블레프Dmitry Rybolovlev

2017년 11월 15일: 4억 5,030만 달러 / 구매자 사우디아라비아의 모하메드 빈 살만Mohammed bin Salman 왕자

다빈치 이름이 붙자마자 그림값이 무려 7,500배 상승했고, 3년 만에 두 배로, 다시 1년 만에 두 배 가까이 올랐다. 복원 직전과 비교하면 1만 달러가 4억 5,030만 달러가 되었으니 무려 4억 5,030만 배 상승했다. 다빈치라는 역사적인 인물, 미술사적 가치 등에 더해서 〈세례자 요한〉을 제외하고는 남자 초상화는 거의 그리지 않았던 다빈치의 예수 초상화라는 점도 가격 상승에 힘을 보탰다.

또다시 사라진 〈구세주〉

하지만 2017년에 이 작품을 구매한 모하메드 빈 살만 왕자는 루브르 아부다비 분관에 작품을 대여하겠다고 했으나, 곧 그 계획을 취소했

다. 그리고 다빈치 서거 500주기에 맞춰서 2019년에 루브르 미술관에서 열린 다빈치 회고전에도 작품을 빌려주지 않았고, 지금까지도 그림의 정확한 행방은 알려지지 않고 있다. 왕자의 요트 '세렌^{Serene}'의 특별방에 있다는 설과 이 작품을 위한 건물을 짓고 있다는 설 등만 떠도는 상황이다. 여전히 작품의 실제 위치는 묘연하다. 세상에서 가장 비싼 그림의 왕관을 썼지만, 작품의 소유주와 몇몇만이 감상하고 있는 실정이니 어떻게 보면 〈구세주〉는 또다시 어둠 속으로 사라진 셈이다.

명작을 살 수 있는
마지막 기회

죽고 나서 스타가 된 화가

요하네스 페르메이르

죽고 나서야 유명해진 화가를 말할 때 우리는 빈센트 반 고흐를 떠올린다. 널리 알려진 사실과 달리, 고흐는 살아생전 동료들 사이에서는 꽤 유명했었다. 반면 사는 동안은 완전히 무명이었는데 사후 200여 년이 흐른 후 갑자기 스타가 된 화가가 있다. 요하네스 페르메이르 Johannes Vermeer(1632~1675), 우리에게 '베르메르'로 널리 알려진 네덜란드 화가다. 한 여인이 무슨 말을 하려고 돌아보는 순간을 포착한 〈진주 귀걸이를 한 소녀Meisje met de parel〉는 '북유럽의 모나리자'로 불리는 명작이다. 화가의 조국에서는 국보급 문화재의 대접을 받고 있고, 해외에서 전시회를 열기만 하면 사람들을 끌어 모으는 슈퍼스타 같은 작품이다. 지금의 위상과 달리 페르메이르는 그림을 그려서는 먹고살기 어려워 여관업을 겸했지만 그마저도 여의치 않았다. 그의 지위가 이토록 급변한 데에는 세 번의 결정적 사건이 있었다.

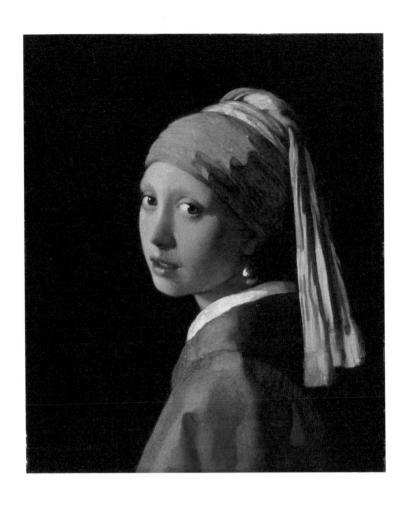

요하네스 페르메이르, 〈진주 귀걸이를 한 소녀Meisje met de parel〉, 1665년,
캔버스에 유채, 44×39cm, 마우리츠하위스 미술관(네덜란드 헤이그)

외국의 도망자가 발견한 무명 화가

1848년 2월 혁명은 기나긴 프랑스 혁명사에서 전제 왕정의 잔재를 털어낸 혁명이라는 면에서 중요한 사건이었다. 공화정을 지지하는 미술 평론가 테오필 토레Théophil Thoré(1807~1869)는 민중 운동의 지도자였다. 그는 과격한 시위 주도자로 정부에 쫓기자 파리를 떠나 벨기에의 브뤼셀로 도피했다. 정치적 망명객이 되자 윌리엄 뷔르거 William Bürger(독일어와 네덜란드어로 뷔르거는 '시민'이란 뜻)라는 가명으로 살면서 원래 직업인 미술사 연구를 계속했다. 그러던 와중에 "전기도 없고 작품은 희귀하기만 한 위대한 한 화가"의 작품 두 점을 발견했다.* 그는 이 화가의 다른 작품들을 찾으러 각종 문서들을 뒤졌고 약간의 수확을 거뒀다. 그리고 10여 년의 망명을 끝내고 파리로 돌아왔다. 1866년에 토레 뷔르거(훗날 그의 이름과 가명을 조합한 호칭)는 미술사를 빛낸 옛 거장들의 작품을 모은 전시회를 열었다. 여기에 페르메이르의 작품 11점(나중에 위작으로 판명된 작품도 포함)을 선보였고, 전시회 후에도 페르메이르에 대한 논문을 미술 잡지에 여러 편 발표했다.

* 귀스타브 반지프, 『베르메르, 방구석에서 그려낸 역사』, 정진국 옮김, 글항아리, p.172~176

"내가 그(페르메이르)를 밝은 곳으로 데리고 나오려 했던 것은 그가 망각의 연못에 잠겨 있던 독창적인 인물이기 때문이고, 잘 알지 못한다는 이유로 네덜란드 회화사에서 받아온 이 부당한 처사를 바로잡지 않으면 안 된다."[*]

그가 얻어낸 페르메이르에 관한 정보는 한 줌에 불과했다. 페르메이르는 1632년에 태어나 세례를 받았고, 1653년에 카타리나 보네스와 결혼했으며, 그해에 화가가 태어나 활동한 지역인 델프트Delft 화가조합에 가입했다. 그리고 1675년에 죽었다는 정도였다. 정작 필요한 미술과 관련된 직접적인 기록은 찾지 못했고, 작품 목록도 부정확했다. 토레 뷔르거는 찾을 수 없는 사실의 빈틈을 자신의 직관적인 분석과 상상으로 채워 넣었다. 페르메이르가 위대한 화가임을 주장하고 싶었던 그는 한 가지 묘수를 찾아냈다. 페르메이르를 거장들과 결부시키는 것이었다.

"그는 렘브란트처럼 물감을 다루고, 피터르 더 호흐처럼 빛의 효과를 즐긴다."[**]

[*] 고바야시 요리코, 구치키 유리코, 『베르메르, 매혹의 비밀을 풀다』, 최재혁 옮김, 돌베개 p.132

[**] 귀스타브 반지프, 같은 책, p.173

피터 데 호흐, 〈실내에서 여자에게 편지를 읽어주는 남자Een man die een brief voorleest aan een vrouw in een gedistingeerd interieur〉, 1674~1676년, 캔버스에 유채, 69.9×77cm, 크레머 컬렉션

렘브란트 하르먼스 판레인Rembrandt Harmensz van Rijn(1606~1669)은 유럽 미술사에서 빛과 어둠을 능숙하게 처리하여 그림에 철학적인 깊이를 더한 위대한 화가이다. 피터르 더 호흐Pieter de Hooch(1629~1684)는 네덜란드 황금 시대의 회화계를 대표하는 화가로 실내 정경과 시민들의 일상적인 생활상을 밝고 투명하게 표현한 그림이 특징이다. 페르메이르와 동시대의 화가로, 둘의 작품은 굉장히 유사한 분위기

페르메이르, 〈델프트의 풍경〉

를 전한다.

　페르메이르가 네덜란드를 대표하는 거장들의 그림에 견주어도 빠지지 않는다는 평가까지는 좋았으나, 토레 뷔르거는 다소 과도한 주장을 펼친다. 페르메이르가 렘브란트와 함께 배웠다는 것이다. 전혀 사실이 아니었다. 그도 사실이 아닌 줄 알면서도 일부러 그랬을 것으로 추측된다. 그는 페르메이르의 그림들을 다수 갖고 있었기 때문에 이를 비싼 값에 팔려는 의도가 있었다. 사실과 거짓이 뒤섞인 채로 페르메이르는 프랑스에 소개됐다. 토레 뷔르거의 이런 허풍스런 거

짓과 상관없이 이즈음 프랑스인들의 그림 취향이 달라졌다. 프랑스인들은 고전 역사화보다 보통의 시민들의 살아가는 모습을 담은 소박한 그림을 좋아하게 됐다. 그러면서 페르메이르에 대한 관심이 크게 올라갔다. 토레 뷔르거로서는 대단한 행운이었다. 행운은 계속 이어졌다. 페르메이르의 〈델프트의 풍경〉에 대해 "믿기지 않는 색조로 힘차고 정확하고 친근하게 그린다"며 당대의 인기 소설가이자 미술 평론가였던 테오필 고티에Théophile Gautier(1811~1872)가 감탄의 글을 발표했다. 여기서 끝이 아니다. 마침내 믿기 어려운 사건이 벌어졌다.

루브르의 대관식

루브르 미술관에서 페르메이르의 〈레이스를 짜는 여인〉을 구매한 것이다. 이것은 페르메이르에 대한 가장 확실한 품질 보증서였다. 마침내 페르메이르는 루브르가 수여하는 서양 미술사의 거장으로 인정받는 대관식을 치른 것이다. 이는 또한 페르메이르를 발굴한 토레 뷔르거의 대관식이 될 수도 있었으나, 안타깝게도 그는 1년 전에 죽고 말았다. 페르메이르의 그림값이 오르기 시작했고, 덩달아 화상과 컬렉터들도 바빠졌다. 그리고 페르메이르가 앉게 될 미술사의 자리를 확고히 다지는 결정적 계기가 만들어진다.

요하네스 페르메이르, 〈레이스를 짜는 여인La Dentellière〉,
1669~1670년, 캔버스에 유채, 24,5×21cm, 루브르(프랑스 파리)

모네는 페르메이르의 계승자

20세기 초 인상주의가 미술사의 주류로 자리 잡자, 페르메이르는 그들에게 영향을 끼친 선배 화가로 평가됐다. 둘의 공통점은 분명하다. 시민들이 살아가는 일상을 소재로 삼았고, 밝고 맑은 대기를 강렬한 색채로 그렸다. 17세기 페르메이르의 화풍을 19세기의 인상파들이 창조적으로 계승했다는 논지였다. 인상파는 이제 더 이상 어디서 갑자기 등장한 근본 없는 화가들의 모임이 아니게 됐다. 페르메이르는 인상파를 계승자로 얻었고, 인상파는 유럽 회화의 위대한 전통을 계승하는 적자가 되었기 때문이다. 페르메이르와 인상파 모두에게 이익이었다. 그렇다면 이토록 매혹적인 페르메이르의 그림들이 그동안 왜 알려지지 않았을까?

비쌀 이유는 차고 넘친다

이유는 크게 세 가지로 모아진다. 우선 페르메이르는 네덜란드의 수도 암스테르담이 아닌 소도시 델프트에서 활동했다. 게다가 40점도 안 되는 아주 적은 수의 작품을 남겼으며, 그마저도 피터르 반 라이벤Peter van Ruijven이라는 한 명의 고객에게만 팔았다. 이렇듯 소도시,

요하네스 페르메이르, 〈버지널 앞에 앉은 소녀Zittende vrouw aan het virginaal〉,
1670년, 캔버스에 유채, 25.1×20.1cm

적은 작품 수와 한 명의 고객은 페르메이르의 이름이 극소수의 제한된 사람들에게만 알려진 이유였다.

200여 년간 무명의 화가에서 단 4년 만에 루브르 미술관에 작품이 걸린 화가. 당연히 지금은 그의 거의 모든 작품이 미술관에 소장되어 있다. 그래서 경매에 나올 때마다 컬렉터들은 '이번이 페르메이르를 살 수 있는 마지막 기회야! 반드시 사야 해!'라는 절박한 심정이 된다. 그렇다면 페르메이르의 개성이 고스란히 녹아든 〈버지널 앞에 앉은 소녀〉는 얼마에 팔렸을까?

비쌀 그 요인들은 분명하다. 명성에 비해 작품 수가 극히 적은 희귀성, 미술사적 가치, 프레데리크 롤랭 남작이라는 유명 컬렉터의 소장품, 오랫동안 다른 화가의 작품으로 알려져 있다가 1993년에 전문가 그레고리 루빈스타인이 페르메이르 작품으로 인정한 사실, 1921년 이후 마지막 개인 소장품이라는 점 등이다. 게다가 비밀에 쌓인 페르메이르의 삶과 대표작의 탄생 비화를 상상으로 담은 영화 〈진주 귀걸이를 한 소녀〉(2003)를 통해 다시 국제적인 인기를 끌었던 점도 경매가에 반영된 것으로 볼 수 있다. 이 그림은 2004년 경매에서 3,014만 260 달러(약 390억 원)에 낙찰됐다.

뭉크를 살 수 있는 마지막 기회니까

에두바르 뭉크

어떤 작품이 미술관으로 팔리는 순간, 미술 시장에서 다시 만나기는 거의 불가능하다. 작품의 가격이 오르면 팔아서 이윤을 얻으려는 컬렉터나 갤러리와 달리 미술관은 공익 목적으로 운영되기 때문이다. 미술관의 성격에 더 부합하는 작품 구매나 미술관 운영 비용 등을 충당하기 위해서 시장에 내놓는 경우가 있긴 하지만, 수십 년에 한두 번 정도이니 거의 없다고 봐야 한다. 그래서 미술사의 거장의 작품은 시간이 지날수록 구매 가능성은 '0퍼센트'에 가까워진다. 스타 화가의 대표작으로 꼽히는 작품이 경매에 나오면 경쟁이 몹시 치열해지는 결정적 이유다. '이번이 ○○○○의 작품을 살 수 있는 마지막 기회니까!'라는 마음으로 경매장은 뜨거워진다. 특히 그 화가가 에드바르 뭉크Edvard Munch(1863~1944)라면, 심지어 시대의 아이콘과 같은 〈절규〉라면 더더욱!

시대의 아이콘, 〈절규〉

"해가 질 무렵에 친구 둘과 오솔길을 걷는데, 갑자기 하늘이 붉은 핏빛으로 바뀌었다. 몹시 심한 피곤을 느낀 나는 멈춰 담장에 기대었고, 검푸른 피오르드와 불의 피와 혀 같은 것이 마을 위로 넘실거렸다. 친구들은 계속 걸었지만, 나는 불안에 덜덜 떨며 서 있었다. 나는 가늠할 수 없이 엄청난, 영원히 끝나지 않을 절규가 자연 속을 헤집고 지나가는 것을 느꼈다."*

뭉크가 1892년 1월 22일에 쓴 일기의 일부다. 그는 자신의 경험에서 길어 올려 〈절규〉를 완성했다. 이 작품은 뭉크의 대표작이자 현대인의 불안과 두려움을 녹여낸 '시대의 아이콘'이 되었다. 〈절규〉의 인기 비결은 완성도다. 그림의 세 축인 주제, 소재, 스타일이 완벽하게 하나로 똘똘 뭉쳐져 있다. 불안과 공포라는 주제, 뭉크는 그것을 표현하기 위해 무언가에 화들짝 놀라 허공에 절규하는 듯한 기묘한 표정과 자연의 절규에 두 손으로 귀를 막으려는 듯한 남자를 소재로 선택했다. 그리고 주제에 어울리는 붉은색 하늘과, 파랑과 청록의 강과

* 2012년 4월 12일 자 《파이낸셜 타임스》에 실린 피터 아스덴Peter Aspden의 기사 '그래서 〈절규〉는 도대체 무슨 뜻일까? So, what does 'The Scream' mean?' 재인용.

뭉크, 〈절규Skriet〉, 1893년, 캔버스에 유채, 91×73.5cm, 노르웨이
국립미술관(노르웨이 오슬로)

산 등을 끈적이는 덩어리의 붓질로 표현했다. 만약 주제와 소재는 그 대로 두고, 스타일을 베르메르나 라파엘로처럼 그렸더라면 〈절규〉는 그저 그런 삽화에 머물렀을 것이다. 하지만 뭉크 특유의 화면 처리 방식인 강한 원색의 물컹거림이 손에 잡힐 듯 표현되니, 저 남자의 절규 소리와 온몸이 덜덜 떨리는 공포가 그림 밖으로 뻗어 나와 우리 에게도 고스란히 전해지는 것이다.

이렇듯 한 번 보면 잊히지 않는 강렬함으로 〈절규〉는 할리우드의 공포 영화 〈스크림Scream〉을 비롯하여 각종 만화, 장난감, 아트 상품 등에 무수히 패러디되었다. 뭉크는 몰라도 절규하는 남자는 알 정도 로 〈절규〉는 〈모나리자〉에 견줄 만큼 유명한 작품이 되었다.

〈절규〉를 살 수 있는 마지막 기회!

뭉크는 1893년부터 1917년까지 총 다섯 점의 〈절규〉를 그렸다. 유화 두 점, 파스텔화 한 점, 연필화 한 점, 석판화 한 점. 그림이 팔리면 비 슷하게 다시 그리곤 했던 뭉크의 습관 덕분에 여러 버전의 〈절규〉가 완성됐는데, 대부분은 오슬로의 뭉크 미술관과 노르웨이 국립미술관 에서 소장 중이다. 2012년, 〈절규〉의 유일한 개인 소장 작품이 뉴욕

뭉크, 〈절규Skriet〉, 1895년, 패널에 파스텔, 79×59cm

소더비 경매장에 나왔다. 1937년에 노르웨이의 갑부이자 뭉크의 친구였던 토마스 올센Thomas Olsen이 구매해서 갖고 있던 것을 사업가인 아들 페테르 올센Petter Olsen이 경매에 내놓았다. 통상 유명 화가 작품은 미술에 관심이 없는 후손에게 유산으로 넘어갈 때가 구매할 수 있는 절호의 기회가 되기도 하는데, 올센의 경우는 사정이 다르다. 당시 페테르 올센은 뭉크 미술관의 막대한 건립 비용을 마련하기 위해서 어쩔 수 없이 뭉크의 대표작을 팔아야만 했던 것이다(2021년 개관). 참 아이러니한 이유로 경매에 나온 〈절규〉의 파스텔화는 얼마에 팔렸을까?

치열한 경쟁 끝에 낙찰가는 1억 1,992만 2,500달러(약 1,560억 원)로 2012년 당시 경매 역사상 최고가를 기록했다. 피카소의 〈파이프를 든 소년〉보다 1,500만 달러나 비쌌다. 미술 시장에서 유화에 비해 대체로 낮은 가격에 거래되는 파스텔화인 점을 고려하면 이 가격은 더욱 놀랍다. 판매 시점도 경매가가 높아진 원인 가운데 하나다. 바로 전해인 2011년에 파리 퐁피두센터에서 열린 뭉크 특별전이 큰 성공을 거뒀고, 2012년에는 런던 테이트 미술관에서 뭉크 특별전이 열릴 예정이고, 특히 경매 이듬해인 2013년은 뭉크 탄생 150주년이 되는 해여서 노르웨이를 중심으로 뭉크에 관한 대규모 전시가 계획 중이었기 때문이다. 이렇게 연이어 세계적인 미술관들에서 전시를 통

해 화가의 이름이 다시 회자되면 그림의 가치가 올라갈 수밖에 없다.

불행인지 다행인지 구매자는 미술관이 아니라 개인이었다. 500조 원의 자산 운용사 아폴로 글로벌 매니지먼트의 최고 경영자 리언 블랙Leon Black(1951~)으로, 이미 고흐와 라파엘로 등의 데생을 소장하고 있는 유명한 데생 컬렉터였다. 〈절규〉의 파스텔화를 향한 그의 애정이 어마어마했던 이유였다. 그렇다면 〈절규〉 다음으로 뭉크의 대표작으로 꼽히는 〈흡혈귀〉는 얼마 정도일까?

〈절규〉를 못 사니까, 〈흡혈귀〉라도

19세기 말의 유럽에는 새로운 세기에 대한 기대감과 두려움이 공존했다. 유럽 지성계는 이성과 의식이 아닌 불안과 공포, 두려움 등을 지배하는 무의식의 세계에 대해 널리 고민했고, 1899년에 지그문트 프로이트의 『꿈의 해석』이 출간되었다. 이런 시대적 분위기를 모네의 인상주의만으로 표현할 수 없다고 생각한 뭉크는 자기 내면의 풍경과 영혼의 흔들림 등에 집중했고, 그것을 그림으로 보여주기 위해 사물의 형태를 왜곡하고 색채를 과장하였다. 뭉크의 그림은 베를린의 젊은 화가들에게 큰 영향을 끼쳤다.

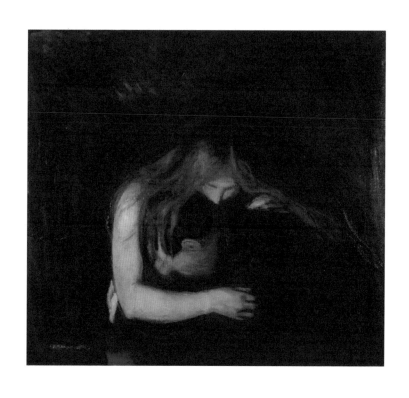

뭉크, 〈흡혈귀Vampyr〉,
1894년, 캔버스에 유채, 100×110cm

〈흡혈귀〉에는 뭉크의 표현주의적 성향이 잘 드러나 있다. 여자가 팔을 벌려 남자를 껴안고 있고, 여자의 붉은 머리카락들이 마치 핏줄처럼 남자의 머리와 얼굴에 드리워졌다. 여자의 입술은 남자의 목덜미 언저리에 밀착한 상태인데, 인간의 피를 먹고 사는 뱀파이어가 제 목인 탓에 뱀파이어(여자)가 인간(남자)의 피를 빨아먹는 순간으로 읽힌다. 하지만 남자는 자신의 목을 뺄 생각이 없는 듯, 여자가 뱀파이어인 줄 알고도 제 목을 내어주는 듯, 오히려 여자를 꽉 껴안는다. 사랑은 '나의 피를 기꺼이 내어주는 것' 혹은 '사랑은 목숨을 대가로 치르기 마련'이라고 말하는 듯하다.

다른 해석도 가능하다. 뭉크가 붙인 원래 제목은 '사랑과 고통'이었다. 그러나 1897년 5월 26일에 브램 스토커Bram Stoker의 소설 『뱀파이어Dracula』가 출간되면서 갤러리에서 바꾼 〈뱀파이어〉로 제목이 굳어졌다. 원제목에 비춰 보면, 여자는 고통으로 힘들어하는 남자를 끌어안고서 남자의 목덜미에 입술을 대어 온기를 전하며 밀어를 속삭이는 장면에 가깝다. 하지만 핏빛의 머리카락을 남자에게 늘어트린 여자는 바다에서 어부를 유혹하는 세이렌처럼 보이기에, 여자 육체의 포근함과 다정함의 유혹에 넘어가면 남자는 고통을 대가로 치러야 한다고 읽을 수도 있다. 뭉크의 대부분 작품들처럼 〈뱀파이어〉도 보는 사람에 따라 다른 해석을 하게 만든다.

다시는 못 살지도 모르니까!

뭉크는 〈뱀파이어〉를 유화로 1893년부터 1894년까지 네 점을 그렸는데, 오슬로의 뭉크 미술관과 예테보리 미술관에 한 점씩 소장 중이다. 한 점은 뭉크의 작품 목록 전집에도 포함되어 있지 않아 행방이 묘연하다. 그리고 나머지 한 점이 2008년 경매에 나왔다. 그러자 유화로는 개인이 구매할 수 있는 마지막 한 점이자, 유일한 개인 소장 작품이라는 점, 네 점 가운데 가장 완성도가 높은 작품이라는 점 등으로 미술 시장에서 큰 화제가 되었다. 그림 상태도 좋았다. 1903년에 노르웨이의 앤커 부부Nini Roll & John Anker가 최초로 구매해서 소장하다가 1934년에 개인에게 팔았고, 경매에 나오기 전까지 줄곧 그 집안에서 소유했기 때문이다.

비록 뭉크가 1916~1918년에도 유화와 판화로 여러 점의 〈뱀파이어〉를 더 그렸지만, 〈절규〉에 버금가는 뭉크의 대표작을 개인이 살 수 있는 어쩌면 마지막 기회였기에 3,816만 2,500달러(약 500억 원)에 낙찰됐다. 역시 구매자는 개인 컬렉터였는데, 현재는 뉴욕 메트로폴리탄 미술관에서 위탁 관리 중이다.

병으로 먼저 죽은 엄마와 누나, 상처와 실패만 남기고 떠난 연인들과 친구들까지, 뭉크는 보통 사람들이 누리는 평범한 행복은 갖지 못

했다. 스스로 밝혔던 "그림이 나의 유일한 자식이다"라는 말처럼, 뭉크에게 그림은 죽음에 대한 공포와 불안을 떨치고 삶에 대한 의지를 다지는 결과물이었다. 아마도 이러한 이유로 여전히 현대를 살아가는 많은 사람들이 뭉크의 작품에서 동질감을 느끼고 치유받는 기분을 느끼는 것이리라.

백악관이 선택한, 가장 미국적인 화가

에드워드 호퍼

티치아노와 렘브란트, 모네와 고흐, 피카소와 칸딘스키에 이르기까지 방대한 컬렉션을 갖춘 스페인의 티센 보르네미사Thyssen-Bornemisza 미술관,《포브스》등을 발행하는 미국의 언론 재벌 말콤 포브스Malcom Forbes, 할리우드 배우 스티브 마틴Steve Martin의 공통점은? 미술 시장에서 신뢰감을 주는 유명 컬렉터이자, 같은 그림을 소유했던 이력이 있다는 것이다. 그 작품은 가장 미국적인 풍경을 담아낸 화가로 평가받는 에드워드 호퍼Edward Hopper(1882~1967)의 후기작 가운데 한 점인데, 이 작품을 만나기 전에 호퍼에 대해 먼저 살펴봐야 한다. 그래야 세계적인 미술관과 개인 컬렉터들이 앞다투어 그의 작품을 갖기 위해 애쓰는 이유가 이해된다.

에드워드 호퍼, 〈밤을 지새우는 사람들Nighthawks〉, 1942년, 캔버스에 유채, 84.1×152.4cm, 아트 인스티튜트 오브 시카고Art Institute of Chicago (미국 시카고)

고독한 현대인의 아이콘

길모퉁이의 레스토랑에 세 명의 손님과 직원이 있다. 담배를 쥔 중절모 남자와 붉은 원피스 여자는 머그잔을 두고 저마다의 생각에 잠긴 듯하다. 직원은 설거지를 하면서 거리를 멍하니 바라보고 있다. 등을 돌린 채 혼자 앉아 있는 남자는 잔을 들고 있다. 이들은 같은 공간에 있지만, 각자 분리된 채 따로 있다. 그래서인지 뒷모습의 남자가 입은 상의 주머니가 벌어져서 생긴 검은 틈이 마치 외로움에 찔린 공허한 마음처럼 느껴진다. 이런 고립감과 외로움을 표현하기 위해서, 호퍼는 레스토랑의 출입문을 그리지 않았다. 그래서 수족관 속 물고기들을 보듯 우리는 네 명의 도시인을 면밀히 관찰하게 된다.

늦은 밤 도시의 삭막한 풍경과 도시인의 쓸쓸한 정서를 호퍼는 세 가지 색으로 표현한다. 거리의 가로등에서 번져 나오는 푸른빛을 묘사하는 초록 계열의 색, 실내의 모퉁이는 레몬빛 노란색, 건물 외벽과 실내 바는 붉은빛 갈색으로 칠했다. 건물은 벽돌과 나무의 색으로 따뜻하나, 건물 사이의 거리와 그곳에 살아가는 사람들의 실내 공간은 차갑다. 이런 색 배치는, 도시에서 외롭게 살아가는 사람은 온기를 갈망하나, 그것은 타인에게서 찾을 수 없다고 말하는 듯하다. 그림의 내용과 색깔의 사용이 탁월해서, 한 번 보면 오랫동안 기억되는 걸작이다.

60여 년에 이르는 호퍼의 예술 세계를 딱 한 작품으로 압축한다면 바로 이 작품 〈밤을 지새우는 사람들〉이 꼽히는 이유다. 뭉크의 〈절규〉가 현대인이 느끼는 불안과 두려움을 상징한다면, 〈밤을 지새우는 사람들〉은 현대 도시인의 외로움과 쓸쓸함을 표현하는 대표작이다.

'뉴욕의 페르메이르'

에드워드 호퍼는 뉴욕에서 그림 공부를 시작한 이후 파리로 유학을 갔다. 그곳에서 당시 유행하던 인상파, 야수파와 입체파, 초현실주의 같은 미술 사조를 접했으나 전혀 아랑곳하지 않았다. 그는 회화의 전통을 무시하지 않으면서 당대를 살아가는 사람들의 감각에 부합하는 화풍의 마네와 드가를 연구했다. 짧은 유학을 마치고 미국으로 돌아와서는 사실주의에 기반한 서정적 화풍으로 도시의 건물들과 사람들의 모습을 그렸다. 미국을 여행하며 그는 〈철길 옆 집〉처럼 당시 흔하게 볼 수 있는 주택들을 초상화처럼 그렸는데, 이 작품이 1930년에 설립된 뉴욕 근대미술관의 첫 번째 구매작이었다. 호퍼의 개성은 〈아침 해〉처럼 집이나 호텔, 영화관이나 카페, 인적이 드문 주유소나 거리 등에 혼자 있는 사람들을 엿보는 듯한 시선으로 기록할 때 도드라졌다. 호퍼의 그림은 아무런 사전 지식이 없어도 쉽게 이해되고, 대

부분의 사람들에게 비슷한 감정의 결을 갖도록 만든다. 그림에 등장하는 사람들은 20세기 중반의 미국인이나, 배경이 약간 다를 뿐 현대의 도시인처럼 느껴진다. 호퍼는 '뉴욕의 페르메이르'와 같다.

가장 미국적인 화가니까 백악관에도

호퍼의 명성은 국내외에서 모두 확고했다. 그림 판매로 인한 경제적인 성공과 더불어 1952년 베니스 비엔날레의 미국 대표 화가로 선정되기도 했다. 추상표현주의가 유행하면서 다소 고전적인 화풍으로 인해 그 지위가 예전만 못한 듯했지만, 호퍼는 우직하게 자신의 스타일을 유지했다. 미국의 핵심 가치는 자유인데, 회화로 한정해서 보자면 잭슨 폴록의 자유가 표현 방식의 자유라면, 호퍼의 자유는 개성의 자유로 다가온다. 그래서인지 미국 권력의 핵심부인 백악관에는 에드워드 호퍼의 풍경화 〈사우스 트루로의 코브의 헛간Cobb's Barns, South Truro〉과 〈사우스 트루로의 건장한 코브의 집Burly Cobb's House, South Truro〉이 걸려 있다. 뉴욕의 휘트니 미술관Whitney Museum of American Art에서 대여한 작품들을 당시 대통령 버락 오바마가 감상하는 사진이 2014년 2월 7일에 언론에 공개됐다. 대통령 집무실에 두 점의 그림이 걸렸다는 사실만으로도 미국인들 사이에서 호퍼의 그림이 차지하는

위치가 어떨지 짐작이 된다.

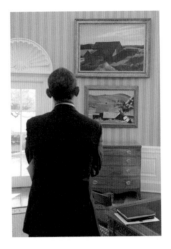

Chuck Kennedy, 호퍼의 그림을 보고 있는 버락 오바마 미국 대통령

백악관 이전에 호퍼의 그림은 할리우드 영화계에서 먼저 주목받았다. 호퍼의 그림은 색감이 세련되고 감정의 여운이 길게 남아서 보는 사람들로 하여금 무언가를 상상하게 만드는 힘이 강하기 때문이다. 서스펜스 영화계의 대부인 앨프리드 히치콕 감독의 〈이창Rear Window〉, 외로운 미래인들의 모습을 담은 리들리 스콧 감독의 〈블레이드 러너Blade Runner〉 등에서 도시 풍경과 사람들을 배치하는 장면 구성, 화면의 색깔 사용에서 호퍼의 감각을 느낄 수 있다. 특히 〈밤을 지새우는 사람들〉은 전 세계적으로 흥행한 텔레비전 애니메이션 〈심

슨Simpson〉 시리즈 등에서 패러디를 할 정도여서 20세기를 넘어 21세기를 대표하는 이미지 가운데 하나로 꼽힌다. 그런데 미술 시장에서 호퍼의 그림은 유독 구하기 어렵다. 왜 그럴까?

호퍼의 그림을 구하기 어려운 이유

호퍼가 죽은 후 그의 아내가 2,500여 점에 이르는 대부분의 작품을 휘트니 미술관에 기증했기 때문이다. 따라서 호퍼 그림의 개인 소장품 가운데 유화는 거의 없어서, 아주 가끔 경매에 나오면 굉장히 높은 가격에 거래된다. 스케치나 판화도 상대적으로 높은 가격에 팔리는데, 미술 시장에서는 개별 작품의 가치보다 화가의 명성에 더 크게 반응하기 때문이다. 2006년 경매에 나온 〈호텔 창문Hotel Window〉이 놀라운 가격에 거래된 결정적 이유도 호퍼의 명성에 비해 턱없이 부족한 거래 작품 수 때문이었다.

〈호텔 창문〉은 호퍼의 예술적 지위가 확고하던 1950년대 중반에 완성됐다. 작품의 소유 이력도 면면이 화려한데 서두에 말한 티센 보르네미사 미술관, 말콤 포브스, 스티브 마틴 등의 손을 거쳤다. 1999년에 주인이 된 영화배우 스티브 마틴이 2006년 11월에 경매에 내놓았고, 2,689만 6,000달러(약 350억 원)에 팔렸다.

에드워드 호퍼, 〈호텔 창문Hotel Window〉,
1955년, 캔버스에 유채, 101.6×139.7cm

그리고 2013년 펜실베이니아 순수 예술 아카데미가 내놓은 호퍼
의 〈위호켄의 동풍East wind over Weehawken〉은 4,048만 5,000달러(약
520억 원)에 팔렸다.

이처럼 경매 시장에 간혹 등장하는 호퍼의 그림은 경쟁이 치열하
다. 가장 미국적인 화가로 인식되는 명성, 시대의 아이콘과 같은 〈밤
을 지새우는 사람들〉이라는 대표작을 가진 화가, 백악관이라는 특수
한 장소에 그림이 걸린 이력에 미술 시장의 유명인들이 소장했던 이
력까지 갖추고 있으니 당연한 일이다.

스타는 만들어진다

미술 시장에서 천문학적 가격에 거래되는 그림들의 특징은 분명하다. 인류의 문화재급에 해당하거나 미술사적 가치가 확실한 거장의 그림, 믿을 만한 소장자와 소장처에서 내놓은 작품이다. 여기에 사람들이 좋아할 만한 이야기가 덧붙는 경우 — 우연히 발견된 명작, 부당한 권력자들에게 뺏겼던 작품, 컬렉터들의 특별한 취향 등 — 에도 예상가를 훌쩍 넘겨 거래된다. 또한 다양한 이유로 구매자들이 치열한 경쟁을 벌이면서 낙찰가가 급상승하기도 한다. 여기에 (현대) 미술을 투자 종목으로 삼은 컬렉터들이 대거 등장하면서 미술 시장에서 통용되던 예술가들의 평가 기준에도 변화가 생겼다.

미술사에서 좋은 화가는 미술사적 가치가 뛰어난 화가이나, 미술 시장에서 좋은 화가는 투자자에게 돈을 많이 벌어주는 화가이다. 대부분의 경우, 둘은 일치한다. 하지만 미술사에서 예술가에 대한 합의

된 평가가 없는 현대 미술은 종종 작품 가격에 대해 의문을 제기하는 경우가 생긴다.

현대 미술 시장에서는 좋은 그림이 반드시 비싸게 팔리는 것이 아니다. 오히려 비싸게 팔리는 작품이 미술사의 좋은 자리를 차지한다. 그렇다면 좋은 자리를 차지하는 가장 확실한 방법은 무엇일까? 피카소, 로스코, 리히터와 허스트처럼 스타가 되는 것이다.

누가 스타를 만드는가

프랑스 사회학자 에드가 모랭Edgar Morin은 '산업은 곧 스타'라고 말한다. 모든 산업은 스타가 있어야 존재할 수 있기 때문이다. 할리우드 영화 산업은 곧 할리우드 스타 배우와 스타 감독이 있고, 휴대폰 산업은 애플과 삼성 같은 스타 브랜드가 있다는 뜻이다. 그래서 스타 없는 산업은 존재할 수 없고, 산업은 스타가 있어야 존속할 수 있다. 미술 시장에서 스타는 단연 화가다. 르네상스에 '작은 신'으로 불리던 그들이 현대의 미술 시장에서는 '스타'로 불린다.

그렇다면 스타는 어떻게 탄생하는가? 저절로 혹은 운이 좋아서 우

연히? 그럴 수도 있지만, 대부분의 스타는 만들어진다. 그렇다면 누가 미술 시장에서 스타를 만들까? 미술계에서 어떤 예술가를 스타로 만들려면 네 가지 영역의 손발이 맞아떨어져야 한다. 예술가, 화상, 컬렉터, 미술관이다. 이들의 역할과 협력이 잘 드러난 대표적인 사례를 통해 스타의 탄생 과정을 따라가보자.

스타로 만들어, 비싸게 팔겠다

1980년대 후반 영국 골드스미스 칼리지 출신의 젊은 예술가들이 있었다. 그들은 당시의 주류 작품들과는 확연히 다른, 상당히 도발적이고 충격적인 작품을 선보였다. 그들의 작품을 전시하도록 공간을 내어준 갤러리에서 열린 대규모 그룹 전시의 제목은 '젊은 영국 예술가 Young British Artists'였다. 그 작품들을 대거 매입한 컬렉터이자 화상이 있었다. 마지막으로 그들에게 명예의 훈장인 '터너상Turner Prize'을 수여한 국립미술관이 있었다. 이런 인증 과정을 거치면서 '젊은 영국 예술가'의 대표 격인 예술가는 현대 미술 시장의 슈퍼스타로 떠올랐다.

여기서 말한 스타는 데이미언 허스트Damien Hirst, 화상은 제이 조플

링Jay Jopling, 컬렉터이자 화상은 찰스 사치Charles Saatchi, 미술관은 테이트 갤러리Tate Gallery였다. '젊은 영국 예술가'전에 참여한 작가들 — 트레이시 에민, 제니 사빌Jenny Saville, 세라 루카스Sarah Lucas, 마크 퀸Marc Quinn, 크리스 오필리Chris Ofili 등 — 은 훗날 와이비에이YBAs로 불렸고, 그들이 참여한 전시는 찰스 사치 소유의 사치 갤러리Saatchi Gallery에서 열렸다. 그들은 저마다 다른 방식을 사용하여 도발적인 작품을 선보였다. 자신의 침대와 방을 그대로 미술관으로 옮겨둔 트레이시 에민의 〈나의 침대〉처럼, 관람객들은 '이런 게 예술이야?' 싶을 만큼 당혹감을 느꼈다. 놀람과 충격이 커질수록 더욱 현대적인 작품으로 가치를 평가받는 듯했다. 하지만 실상은 달랐다.

현대 미술계의 악동들로 보이는 그들의 인기는 너무나 당연한 결과인 듯했지만, 사실 조플링과 사치의 어마어마한 노력과 물밑 작업의 결과였다. 특히 광고인 출신의 억만장자 사치는 허스트를 비롯한 와이비에이 화가들의 작품을 대거 구매해서 창고에 쌓아둘 정도로 아주 공격적으로 그들을 지원하고 후원했다. 얄미울 정도로 수완이 좋은 사치는 그들의 작품으로 구성된 전시 '센세이션Sensation'을 기획해서 런던은 물론이고 뉴욕과 베를린을 순회했다. 전시에 참여한 젊은 영국 예술가들은 현대 미술계의 국제적인 스타로 등극했다.

화상은 스타 화가를 만든다. 화가를 위해서? 그것도 있지만, 자신의 이익을 위해서다. 아티스트가 일단 스타가 되면 그의 작품 가격은 두 배, 열 배, 백 배로 수직 상승한다. 그리고 화상들은 적당한 시점에 스타의 작품을 팔아서 이익을 실현한다. 놀랍게도 찰스 사치는 스타의 작품을 한 점씩 판매하지 않고 묶음으로 팔아 치웠다. 사치에게 젊은 영국 예술가들은 큰돈을 벌어다 준 경주마였고, 예술가들에게 사치는 스타가 될 수 있는 절호의 기회를 만들어주는 디딤돌이었다. 화상과 화가는 각자의 이익을 위해 서로를 필요로 하고 또 이용하는 셈이다.

시장은 항상 새로운 스타를 원한다

시장은 스타가 있어야만 유지되니, 시장에서는 늘 새로운 스타를 원한다. 그렇다면 누가 새로운 스타를 끊임없이 공급할 것인가? 역시 화상이다. 데이미언 허스트와 동료들이 보여준 충격의 약발이 끝나가자, 찰스 사치는 그들의 작품들과 정반대로 보이는 회화 작품을 무대 위로 올렸다. 유행은 이전 유행의 결핍에서 비롯되는 법. 허스트의 〈상어〉가 차지한 자리를 이제 프랜시스 베이건과 루치안 프로이트, 피터 도이그의 유화가 밀고 들어왔다. 허스트와 동료들의 작품이

빠져나간 사치의 창고에는 이미 젊은 화가들의 유화 작품이 빼곡했다. 화상은 그들의 작품을 모아 전시회를 열었다. 전시회 제목은 '회화의 승리The Triumph of Painting'였다.

승리는, 전시 참여 작가들보다는 찰스 사치의 것이었다. 이 전시회를 통해 사치는 현대 미술계의 유행을 다시 한번 불러일으키는 영향력을 입증했다. 물론 찰스 사치가 현대 유럽을 대표하는 다섯 명의 화가라며 소개한 스코틀랜드 출신의 피터 도이그, 독일의 마르틴 키펜베르거Martin Kippenberger(1953~)와 외르크 임멘도르프Jörg Immendorff (1945~2007), 벨기에의 뤼크 튀이만Luc Tuymans(1958~), 남아프리카 공화국의 마를렌 뒤마Marlene Dumas(1953~)는 지금 가장 비싼 현대 화가 그룹에 속한다. 즉 사치는 다시 한번 막대한 투자 이익을 얻었다. 현대 미술 시장의 스타는 만들어지는 측면이 강하니 그들이 앞으로도 미술관의 좋은 자리를 유지할지는 두고 볼 일이다. 따라서 현대 미술 컬렉터는 스타 예술가의 뒤에 있는 화상과 갤러리를 눈여겨볼 일이다.

그림값 미술사

부자들은 어떤 그림을 살까

초판 1쇄 발행 2024년 9월 10일
 2쇄 발행 2024년 11월 15일
지은이 이동섭
펴낸이 안지선

편집 신정진
디자인 다미엘
마케팅 타인의취향 김경민·김나영·윤여준
경영지원 강미연

펴낸곳 (주)몽스북
출판등록 2018년 10월 22일 제2018-000212호
주소 서울시 강남구 학동로4길15 724
이메일 monsbook33@gmail.com

ISBN 979-11-91401-97-4 03600

mons
(주)몽스북은 생활 철학, 미식, 환경, 디자인, 리빙 등 일상의 의미와
라이프스타일의 가치를 담은 창작물을 소개합니다.